KB079895

세계를 담은 조선의 정물화
책거리

한국의 채색화 모던하게 읽기 01

세계를 담은 조선의 정물화

책거리

2020년 4월 25일 초판 1쇄 발행
2020년 5월 25일 초판 2쇄 발행

지은이	정병모	
펴낸이	김영애	
편 집	윤수미	김배경
디자인	dreamdesign 정민아	
마케팅	이문정	
펴낸곳	SniFactory (에스앤아이팩토리)	

등록	2013년 6월 3일
주소	서울시 강남구 삼성로 96길 6 엘지트윈텔 1차 1402호
	전화 02. 517. 9385 팩스 02. 517. 9386
	dahal@dahal.co.kr / http://www.snifactory.com

ISBN	979-11-89706-92-0 04600
	979-11-89706-93-7 (세트)

© 정병모

가격 20,000원

세계를 담은 조선의 정물화

책거리

정병모 지음

다홀미디어

Contents

우리만 몰랐던 우리의 보물,
책거리 새롭게 보기

"책거리는 서당에서 책 한 권을 다 배우고 나서 훈 장과 동학들에게 떡과 음식을 대접하는 일을 말하는 거 아닌가요?"

내가 책거리 강연을 할 때, 가장 많이 받는 질문이다. 우리가 일반 적으로 알고 있는 책거리는 이처럼 책 한 권을 다 뗀 뒤 높은 곳에 걸어두던 풍속을 말한다. 그런데 이 책에서 말하는 책거리는 그런 것이 아니다. 조선후기에 책을 소재로 한 그림을 가리킨다. 더 정확하게 말하자면, 책과 물건을 그린 그림이다.

책거리는 조선후기를 풍미한 정물화다. 정물화는 서양화의 대표 적 장르이지만, 조선에도 놀라운 정물화가 있었다는 사실을 아는 이 가 별로 없다. 그것도 서양 정물화처럼 일상적인 물건이나 꽃을 그린 것이 아니라 책으로 특화된 것이다. 세계 각국의 정물화 가운데 '책' 이란 키워드가 명칭에 언급되는 것은 책거리가 유일하다.

서양에서 정물화가 개별 장르로 인정받은 것은 17세기 네덜란드

에서다. 1650년 무렵 네덜란드 물품 목록에 'stilleven'이 등장하는데, 처음에는 일상생활에서 사용되는 무생물을 의미했다. 네덜란드와 독일에서 'still'이란 단어는 침묵이란 의미를 담고 있고, 프랑스와 이탈리아에서는 죽음의 뉘앙스를 띠면서, 점차 부정적인 정서를 드러내는 방향으로 나아갔다.[1] 17세기 네덜란드에서는 정물의 가치와 아름다움을 새롭고 긍정적으로 인식하면서, 정물화가 당당히 회화의 한 장르로 자리 잡았다. 자크 드 헤인Jacques de Gheyn, 룰란트 사베리Roelant Savery, 암브로사우스 보스스하르트Ambrosius Bosschaert, 얀 브뢰헐Jan Breugel 등은 17세기 네덜란드 정물화를 대표하는 화가들이다.[2] 당시 장르의 위계로 보면, 정물화는 역사화, 풍속화, 풍경화, 건축화에 이어 가장 하위에 해당한다. 하지만 18세기 이후에 샤르댕Jean-Siméon Chardin, 세잔Paul Cézanne, 고흐Vincent van Gogh, 마티스Henri Matisse, 뷔페Bernard Buffet 등 프랑스 화가들과 인상파 화가들이 정물화를 주도하면서, 근현대 회화의 중요한 장르로 부상했다.[3]

서양 정물화는 꽃, 과일, 음식, 가정용품, 가구 등을 그렸지만, 책거리에는 책을 비롯해 도자기, 청동기, 꽃, 과일, 기물, 옷 등이 등장한다. 책거리를 영어로 번역하면 'Books and Things'가 된다. 'Scholars' Accoutrements'란 영문 이름도 사용하는데, 이는 책이나 물건보다는 문인들의 우아한 상징물인 문방구를 그린 '문방도'를 가리킨다.

책은 동서고금을 통틀어 가장 영향력 있는 물건 중 하나다. '파피루스'로부터 따지면 역사가 5,000년이 넘고, 인간의 사상, 감정, 지식

등을 담은 덕분에 문명 발달에 기여했다. 문치국가인 조선에서 책은 더욱 특별한 물건이었다. 세상을 배우고, 세상의 문물을 받아들이고, 세상을 다스리는 방편이 책이었다. 선비들이 추구한 정신문화의 정화精華라 할 수 있다.

하지만 책이 아닌, 물건에 대한 조선 선비들의 생각은 매우 부정적이었다. '완물상지玩物喪志', 즉 물건에 빠지면 고상한 뜻을 잃는다 하여 꺼렸던 대상이다. 검소함을 최고의 덕목으로 여긴 조선에서는 물건이 사치풍조를 불러일으키는 빌미를 제공한다고 여겼다. '검소는 덕의 공통된 것이고, 사치는 악의 큰 것이다'라는 기치 속에서, 물건의 존재는 한없이 작아질 수밖에 없었다.

조선시대만큼 정신문화를 중시한 시기가 없다. 퇴계 이황의 주리론主理論이나 율곡 이이의 주기론主氣論처럼, 동아시아에서 주목할 만한 심오하고 독창적인 사상이 피어난 시대다. 궁중의 장례를 두고 서인과 남인 사이에 크게 논란이 벌어진 예송禮訟 사건처럼, 실질보다는 명분을 갖고 다툼을 벌였다.

이처럼 견고한 이데올로기로 무장한 조선이었지만, 후기에 들어와 현실적인 물질문화에 대한 욕망이 싹트기 시작했다. 이념과 명분만으로 더 이상 조선 경제를 버틸 수 없었기 때문이다. 인간의 궁극적인 행복은 정신에서 비롯되지만, 물질이 배제된 행복은 실질적으로 이뤄지기 어려운 것이다. 그 현실적 욕망이 응집된 그림이 바로 책거리다.

전통적인 문방도가 책과 더불어 문방구, 청동기 등을 통해 고고하고 우아한 정신세계를 표현했다면, 책거리에는 도자기, 두루마리, 청

동기, 향로, 안경, 회중시계, 자명종, 거울, 조바위, 자, 반짇고리, 패철, 양금, 거문고 등 다양한 생활용품이 등장한다. 책거리는 '이념의 시대'에서 '물건의 시대'로 옮겨가는 변화의 신호탄인 것이다.

책거리는 책과 물건이 공존하기 때문에 고고하면서도 통속적이다. 이는 조선후기 문화의 양면성을 그대로 보여주는 상징적인 풍경이다. 겉으로 보면 정신문화와 물질문화가 조화로워 보이지만, 그 속을 들여다보면 물질문화가 정신문화에 기대어 목소리를 내기 시작한 것이다.

책거리에 등장하는 물건을 보면, 흥미로운 사항을 발견할 수 있다. 책, 문방구, 청동기와 같은 고고한 물건과 더불어 당시 청나라로부터 수입한 화려한 도자기들과 자명종, 회중시계, 안경, 거울 등 서양의 물건이 보인다는 점이다.

청나라 도자기들과 서양 물건은 '대항해 시대의 무역품'이라는 점에 주목할 필요가 있다. 대항해 시대란 15세기부터 19세기까지 유럽 열강들이 세계를 돌아다니며 항로를 개척하고 탐험과 무역을 하던 시기를 말한다. 도자기는 중국이 유럽과 아시아에 수출한 가장 중요한 품목이고, 서양 물건들은 포르투갈 · 스페인 · 네덜란드 · 영국 등의 제국이 아시아에 팔았던 물건들이다. 조선이 제국의 직접적인 무역 대상국이 아니었음에도 불구하고, 책거리에는 놀랍게도 대항해 시대의 무역품들이 등장한 것이다. 책거리는 그 시절 동방 끄트머리에서 화려하게 꽃피운 무역의 산물이라 할 수 있다.

우리 옛 그림 가운데 책거리만큼 물건이 많이 등장하는 그림도 없

다. 책거리 속 물건들은 단순히 용품에 그치는 것이 아니라 그 시대상을 나타내는 표상이다. 책거리에 선택되고 진열된 물건들은 그 시대의 역사·사상·경제·생활, 심지어는 사회의식까지 읽어낼 수 있는 오브제다. 외형으로는 정물화지만, 속을 들여다보면 사람들이 살아가는 모습이 담겨 있는 풍속화다. 책거리를 통해 물건에 대한 조선시대 사람들의 인식 변화도 읽어낼 수 있다. 특히 민화 책거리에서는 행복의 갈망, 젠더의 표현, 우주적인 상상력, 현대적인 표현성 등 다양한 삶과 예술적 표현을 만날 수 있다. 그런 점에서 책거리는 사물의 구성임과 동시에 삶과 꿈의 은유적 메타포다. 책거리를 '삶의 표현'이라고 말하는 까닭이 이것이다.

조선시대의 책에 대한 남다른 사랑이 책거리라는 세계적으로 독특한 미술을 탄생시켰다. 일본과 미국에서 먼저 그 가치와 아름다움에 주목했던 책거리는 이제 국내는 물론이고 세계적으로 관심을 모으는 미술로 떠오르고 있다. 그동안 우리는 대수롭지 않게 여겼던 장르가, 이제는 세계의 사랑을 받는 우리의 대표적인 브랜드로 떠오르고 있다. 서예박물관 이동국 수석 큐레이터의 표현처럼, 책거리는 '우리만 몰랐던 우리의 보물'인 것이다.

내가 이 책에서 강조하는 점은 단순히 조선시대에 정물화가 존재했다는 사실이 아니다. 책거리를 비롯한 정물화가 조선후기 화단을 풍미, 아니 대표하는 장르였다는 점이다.

조선후기에 새롭게 떠오른 장르는 실경산수화, 풍속화다. 〈금강산도〉를 비롯한 진경산수는 우리 자연의 아름다움을 널리 알렸고, 풍

속화는 우리의 평범한 삶을 드라마틱하게 표현했다. 이들 장르는 조선전기만 해도 거의 존재감이 없었지만, 조선후기에 급부상해 시대를 이끌었다.

　그런데 이들 그림 못지않게 주목할 장르가 바로 책거리다. 18세기 후반부터 20세기 전반까지 200년 남짓 임금부터 백성들까지 폭넓게 향유한 그림이었으며, 그 예술 세계도 세계 미술계가 주목할 만큼 독특하고 다양하다. 책거리는 당시의 물질문화를 풍부하게 담고 있다. 지금 전하는 작품 수나 예술 세계를 보건대, 조선후기 회화를 대표하는 데 손색이 없다. 꽃병처럼 일상적인 물건을 그린 정물화와 달리, 장엄한 역사가 펼쳐져 있고 다채로운 스토리가 깃들어 있다. 그런 점에서 책거리는 대항해 시대와 조선후기의 생생한 역사가 담겨 있는, '세계를 담은 정물화'인 것이다.

2020년 4월

정병모

책과 물건을 그리다

책거리의 정의와 특징

책거리의 '거리'는 순수한 우리말이다. 한자로 '冊巨里'라고도 표기하지만, 여기서 巨里는 별 뜻 없이 발음만 빌려온 이두식 표현이다. 거리에 대한 사전의 용례를 보면, ① 길거리 ② 내용이 될 만한 재료 ③ 탈놀음, 꼭두각시놀음, 굿 따위에서 장場을 세는 단위 ④ 음악, 연극 따위에서 단락, 과장, 마당을 이르는 말 등 여러 가지다. 이들은 종종 책거리처럼 이두식 표현으로 '巨里'로 표기하기도 한다.

책거리의 거리는 굿거리, 밥거리, 여물거리, 치렛거리, 구경거리, 글거리 등 내용이 될 만한 재료를 나타내는 의존명사다. 다시 말해 책거리는 '책과 관련된 여러 가지'라는 뜻이다.[1] 이 가운데 서가의 가구 속에 책과 물건들을 배치한 그림을 '책가도冊架圖'라고 부른다. 조선시대에 책과 서는 서로 바꿔 쓴다. 예를 들어 책을 넣는 케이스를 '책갑冊匣' 또는 '서갑書匣'이라 했다.

책거리에서 주인공은 당연히 책이지만, 책만 있는 것은 아니다. 문방구, 차 도구, 향 도구, 청동기, 화병, 생활용품 등 여러 가지 고상하고 진기한 물건들로 가득하다. 심지어 상서로운 동물인 용, 해태, 기린 등이 등장하고, 꽃과 과일로 화려하게 장식되기도 한다. 책이 중심이란 점에서 서양의 정물화와 구분되고, 일상적인 물건이 아니라

는 점에서 시대적 특성이 드러난다.

조선후기 정물화는 문방도文房圖, 책거리, 책가도, 기명절지도器皿折枝圖 등 명칭이 다양하다. 책거리 이전에는 '문방도'란 이름을 사용했다. 조선후기 차비대령 화원들에게 녹봉을 주기 위해 치르는 시험인 녹취재祿取才에 출제된 문제에도 '문방'이란 장르가 있고, 그 안에 책거리가 포함돼 있다. 문방은 책거리보다 원래적이고 상위의 카테고리다.[2]

문방이란 종이·먹·붓·벼루 등 문인들이 서재에서 쓰는 지적이면서 고상한 물건을 가리킨다. 이것은 단순히 글을 쓰고 그림을 그리는 도구가 아니라 사대부의 사회적 지위를 과시하고 자신들이 속한 계급에 대한 자부심을 나타내는 수단이다.[3] 여기서 문방은 종이·먹·붓·벼루로 한정하는 문방사우文房四友(혹은 文房四寶)의 좁은 의미가 아니라 문방청완文房淸玩의 넓은 의미를 가리킨다(그림 1).

문방청완이란 개념은 명말 도륭屠隆이 지었다는 『고반여사考槃余事』에 나온다. 그는 문방청완을 다음 16가지로 분류했다. 책[書]·첩[帖]·그림[畵]·종이[紙]·먹[墨]·붓[筆]·벼루[硯]·금[琴]·향[香]·차[茶]·화분[盆玩]·물고기와 학[魚鶴]·산재[山齋]·기거기복[起居器服]·문방기구[文房器具]·놀이기구[遊具]다.[4] 이들 문방은 속되지 않고 체體를 얻어서 청상淸賞이라고 불렀다.[5] 이처럼 넓은 의미의 문방이라면, 책거리 속의 웬만한 물건들은 문방에 포함된다. 이러한 문방도는 점점 고전적 가치가 아니라 당대의 현실적 가치를 중시하는 책거리로 변신하게 된다.

이와 같이 문방도에서 출발한 책거리지만, 각기 지향하는 세계는 다르다. 첫째, 문방도에서는 문방사우와 같은 문방구가 주인공이라

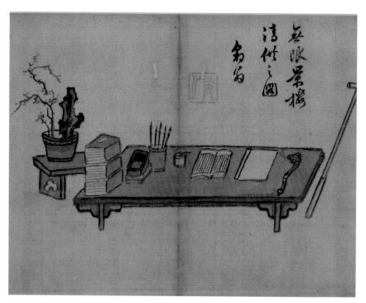

그림 1. 청공도
강세황, 19세기, 비단에 수묵, 48.6×38.2cm, 선문대학교박물관 소장

면, 책거리에서는 엄연히 책이 주인공이다. 책거리가 비록 문방에서 시작되었고 그 하위에 포함돼 있어도 이름이 말해주듯 책에 방점이 찍혀 있다. 가장 간단한 사항이지만, 책거리의 성격을 이해하는 중요한 포인트다.

둘째, 책거리에서는 당대의 새로운 문물에 대한 가치를 더 중시했다. 문방도는 사대부를 상징하는 물품인 문방에 내재된 우아한 품격을 강조한다. 이들 고상한 물건을 사대부의 신분 지위를 드러내는 수단으로 삼았다. 반면, 책거리는 책을 비롯한 물건의 가치를 중요시한다. 문방도에 비해 보다 물질적이고 현실적이다. 문방도가 근본적으로 수묵화로 표현한다면, 책거리는 채색화로 표현했다. 이는 '이념의

시대'에서 '물건의 시대'로 옮겨가는 조선후기의 변화상을 보여준다.[6]

　전통적으로 문방도와 더불어 '박고도博古圖'라는 말도 사용했다. '박
고'란 '박고통금博古通今', 즉 고금의 물건에 정통하다는 의미다.[7] 은나
라와 주나라 청동기부터 지금의 물건에 이르기까지 그것들에 대한
지식이 해박하다는 것을 말한다. 박고도는 옛 물건부터 지금의 물건
을 다루되, 속되지 않고 선비의 아취가 풍겨 나와야 한다. 그런 점에
서 과거뿐만 아니라 현대의 물건까지 포함하면서 선비들의 고상한
취향을 중시한 문방도와 크게 다르지 않다. 반면에 책거리는 지금의
물건에 대한 가치를 더 중요시 여긴다. 물건이 갖는 실용적이고 현실
적인 의미를 살려 풍요로운 삶을 살기 위한 방편으로 삼은 것이다.

　기명절지도는 '기명'과 '절지'를 합한 것으로, 고동기古銅器로 대표되
는 기명도와 대부분 꽃꽂이를 말하는 화조도의 조합을 보여준다. 이
그림은 수묵화로 표현하고 품격을 중시한다는 점에서 문방도와 맥

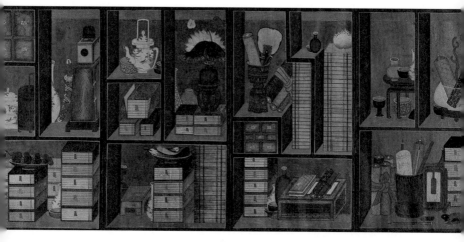

을 같이한다. 이들 명칭을 보면 시대상과 물건에 대한 인식이 숨김없이 반영돼 있다.

그렇다면, 문방도이면서 문방도와 성격이 다른 책거리를 어떻게 나눌 수 있을까? 다음처럼 그 형식을 네 가지로 나누어 볼 수 있다. 첫째는 서가식이고, 둘째는 나열식이며, 셋째는 탁자식, 그리고 넷째가 밀집식이다. 지금부터 이들 형식이 어디서 유래했으며 어떤 특징이 있는지 간단히 살펴보겠다.

(1) 서가식 책가도

책거리의 특색을 가구로 설명하면, 서가와 장식장의 조합이다. 특히 궁중화 책가도에는 유독 '다보격多寶格'이라는 골동품을 진열하는 청나라식 장식장이 자주 등장한다. 다보격의 형태는 장방형, 원형, 반원형, 병형, 팔방형, 월통식月洞式 등 다양하지만, 책거리에서는 모

두 장방형의 서가가 한다(그림 2). 다보격의 선반은 수평 방향으로 전개된 가운데 중간에 ㄱ자 혹은 ㄴ자 모양의 꺾임을 보이고, 칸막이에 타원형의 구멍이 뚫린 경우도 있다.

다보격은 청대에 들어서면서 유행했던 가구다. 시렁의 높이가 일정하지 않고, 들쭉날쭉한 공간을 만들어낸다는 점이 독특하다. 사람들은 각각의 칸의 크기와 높이에 따라 크기가 다른 진열품을 배치할 수 있다. 아울러 불규칙적으로 가로세로로 연결되어 있어 자유롭게 구성할 수 있는 장점이 있다.[8] 명대 가격은 사면이 뚫려 있는 반면, 청대 다보격은 좌우와 뒤가 막혀있다.[9]

우리는 서가가 있는 책거리를 책가도라 부른다. 대부분 책과 물건들이 서가에 진열되는데, 물건 없이 책만 가득한 그림도 있다. 책가도는 궁중화에서 많이 그려진다. 궁중화 책거리에서는 르네상스 투시도법linear perspective으로 깊이 있는 공간을 만들고, 여기에 명암법 chiaroscuro으로 입체적인 형상의 책과 물건들을 그려 서양화처럼 견고하고 중량감 있는 이미지를 연출했다. 더욱이 궁중화 책가도는 기본적으로 좌우동형의 대칭 속에서 책의 쌓임이나 물건의 놓임으로 변화를 주는 구성의 묘미를 꾀했다. 어느 한 칸도 같은 구성이 없을 만큼 다양한 구성과 쌓임을 보여준다. 김홍도를 시작으로 장한종, 이형록 등 궁중 화원들이 책거리의 맥을 이었다.

서가식 책가도에는 책만 있는 것도(그림 31)도 있다. 이런 책가도는 정조 때 등장한 것으로 보인다. 정조는 천주교인 서학과 명말 청초의 통속적인 책들이 유입되는 것을 막기 위해 고전적인 책으로만 가득한 서재 그림을 선보였다. 책가도를 문체반정의 상징으로 내세

운 것이다. 이런 역사적 맥락 속에서 등장한, 책만 가득한 책가도는 다른 나라에 없는 한국적인 창안의 책그림이 되었다.

(2) 나열식 책거리

나열식이란 책가도에서 서가를 없애고 책과 물건들만 나열하는 구성을 말한다. 서가의 틀이 없으니 구성이 자유롭고 책과 물건의 모습만 명료하게 부각시키는 효과가 있다. 이 형식의 아름다움은 책의 쌓임과 물건의 놓임이 자아내는 다양하고 조화로운 구성미에 있다고 볼 수 있다. 보통 6~10폭의 병풍에 그려지는데, 전체의 짜임이 조화를 이루면서도 각 폭마다 구성적 특색이 있어야 한다.

이 형식의 가장 이른 예는 19세기 중엽 이형록李亨祿이 그린 〈책거리〉(그림 3)다. 이 작품에서 화가가 주력한 것은 책갑과 물건의 관계다. 세로로 길쭉한 화폭을 대략 3등분하여 상단과 하단에 책갑들을 배치하고 중단에 물건들을 놓는 방식을 주조로 삼으면서, 상단에 물건을 놓기도 하고 중단과 하단에 책갑들을 배치하기도 하는 구성으로 변화를 줬다. 화면에 책갑과 물건들이 가득하지만 어느 하나 똑같은 것 없이 변화를 꾀했다.

(3) 탁자식 책거리

탁자식 책거리는 민화 책거리에 가장 많이 나타나는 형식이다(그림 5). 물건을 얹거나 장식하는 기능을 가진 작은 크기의 탁자, 서안, 경상 등의 가구 위에 책, 화병, 생활용품 등을 쌓아놓듯이 진열한 책거리다. 그림의 크기가 작아지다 보니, 책가와 같은 큰 가구보다는

그림 3. 책거리
이형록, 6폭 병풍, 1864년 이전, 종이에 채색, 각 154.5×38.5cm, 국립민속박물관 소장

아담한 탁자가 제격이다. 탁자를 중심으로 책과 물건들이 하나의 덩어리로 응집하는 모습이다.

탁자식 책거리의 아이디어는 어디서 얻었을까? 이 형식은 양반 사랑방의 인테리어와 관련이 있다. 개인소장 〈초상화〉(그림 4)를 보면, 이름이 알려지지 않은 어느 양반이 거처하는 방의 인테리어에서 그런 모습을 찾을 수 있다. 초상화의 주인공은 서안을 앞에 두고 방석에 앉아 있다. 손님과 마주하여 앉은 모습이다. 그런데 우리가 주목할 부분은 그의 뒤에 배경으로 펼쳐진 가구다. 키가 작은 탁자 위에 책들을 얹어 놓았고 천으로 묶은 두루마리가 놓여 있으며 향로도 있다. 그 옆의 키가 큰 탁자 위에는 꽃병이 놓여 있는데, 그 안에 매화가

꽂혀 있다. 봄이라는 계절감을 표시한 것이다. 화병을 비롯해 탁자 아래에 있는 주전자 등이 모두 청나라 물건이다. 탁자 아래 주전자는 중국 강소성 남부인 이싱宜興에서 자사紫砂로 만든 것이다. 지금도 중국차를 즐기는 사람은 이싱의 자사 도자기를 많이 사용한다. 탁자식 책거리는 양반 사랑방을 장식하는 가구와 책을 비롯한 물건들만 발췌

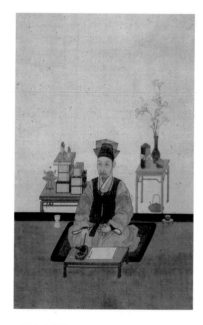

그림 4. 초상화
19세기, 비단에 채색, 55.8×34.9cm, 일암관 소장

그림 5. 책거리
8폭 병풍, 19세기, 종이에 채색, 각 63.0×39.0cm, 개인소장

한 것으로 보인다.

(4) 밀집식 책거리

이 형식은 탁자식 책거리와 더불어 민화 책거리에서 가장 많이 그려진 형식이다. 밀집식이란 책과 물건을 한데 모아서 구성하는 것을 말한다.

밀집식 책거리의 가장 오래된 예는 서울미술관 소장품(그림 6)이다. 책거리는 영조 때 시작됐는데, 초창기에는 문방도로부터 비롯된 것을 기록을 통해 알 수 있다.[10] 중국에서는 이러한 그림을 '박고도'라 불렀는데, 고동기,

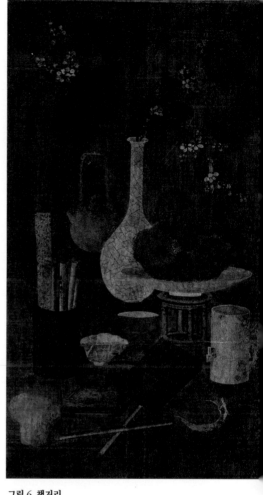

그림 6. 책거리
8폭 병풍, 18세기 후반, 종이에 채색,
각 145.0×391.0cm, 서울미술관 소장

화병, 문방구 등을 한데 모아 그린 그림을 가리킨다. 8폭 그림 가운데 3폭이 순수 문방도이고, 5폭이 책거리다. 이는 문방도에서 책거리로 변모해가는 과정을 보여준다. 옻칠한 종이 바탕에 채색을 해 깊은 색

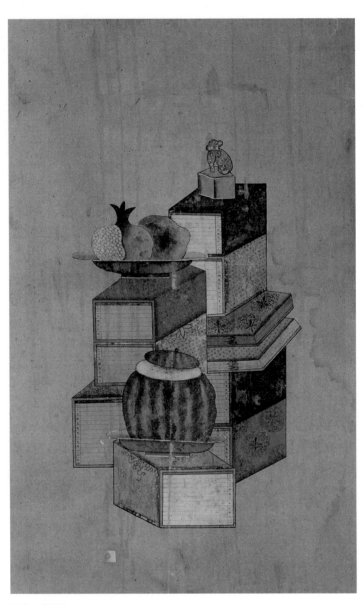

그림 7. 책거리
8폭 병풍, 19세기, 종이에 채색,
각 74.0×41.1cm, 선문대학교박물관 소장

감이 느껴지는 데다 깊이감 있는 공간에 사실적으로 표현하여 중량감이 느껴진다. 기물과 책의 겹침과 짜임도 매우 조화롭다.

　밀집식 책거리는 문방도에서 시작된 것인데, 민화에서는 병풍과 화면의 크기가 작다 보니 그것에 맞춰 콤팩트하게 밀집시켜 공간의 활용을 높인 것이다(그림 7). 이는 공간을 효과적으로 활용하기 위해 고안한 생활용품인 보자기에서 아이디어를 얻었을 가능성이 크다. 옷가지를 차곡차곡 개어 보자기로 싸면 한 손으로 들 만큼 간단해지지만, 이를 펼쳐 놓으면 방안 한 가득히 된다. 서민의 비좁은 방에 보자기만큼 요긴한 수납 도구가 없다. 반닫이 위에 이불과 요를 얹어놓고, 선반에도 세간과 잡동사니를 보자기로 싸서 올려놓는다.[11]

　밀집식 책거리는 가장 민화다운 특색을 보였다. 물건이 민화 특유의 평면적인 구성 속에서 책과 하나의 덩어리로 결합되면서 독특한 조형미로 탄생한 것이다.

새로운 물건이
세상을 바꾼다

책거리에 나타난 책과 물건에 대한 인식의 변화

책거리에 등장하는 책과 물건은 조선후기에 관심의 대상이 된 아이템이다. 문치주의 국가인 조선에서 책이 존중받는 것은 마땅하지만, 도덕적인 유교이념을 중시하는 조선에서 물건을 억제하는 것 역시 당연하다. 그런데 조선후기에 이르러서는 물건을 더 이상 억제할 수 없는 상황이 됐다. 책과 물건이 책거리에서 공존한 것은 그런 변화를 보여준다. 책을 통해서는 권력을 잡고, 물건을 통해서는 물질의 풍요를 증진시키려는 두 가지 현실적 욕망의 표현이다. 그런 점에서 책과 물건을 담은 책거리는 조선후기의 변화된 사회상을 상징적으로 보여주는 그림이다.[1]

조선후기에 책은 권력이자 출세의 상징으로 부상했다. 왜냐하면 책을 통해서 과거에 급제하고, 지배계층에 진입하며, 권력을 부릴 수 있기 때문이다. 성호 이익李瀷(1681~1763)의 글에 따르면, 매년 과거 응시자가 늘어서 과거장에 들어오면 발을 돌릴 땅이 없어 밟혀 죽는 자가 점점 많아졌다고 한다. 과거가 열리는 날에는 소 의사와 농사꾼도 다 용감하게 달려오고, 노예나 기타 미천한 무리들도 한몫을 차지했다. 먼 시골 인사들이 과거에 한번 응시하려면, 밭을 팔고 곡식을 털어 모두가 파산 지경에 이르렀다. 만일 헛걸음으로 집에 돌아가면 베틀은 비어 있고 처자의 원망을 들었다.[2]

김홍도의 〈봄날 새벽의 과거장〉(그림 8)은 18세기 후반 응시생들이 들끓는 과거장의 모습을 표현했다. 그림 속 과거장은 창덕궁 춘당대春塘臺 영화당暎花堂으로 추정된다. 과거를 보기 위해 설치한 우산들이 화면 밖으로 넘쳐난다. 우산 아래 6~8명의 사람들이 들어앉아 있다. 골똘히 생각에 잠긴 사람, 책을 보는 사람, 종이에 뭔가를 쓰는 사람, 이야기를 나누는 사람, 그리고 행담에 기대어 졸고 있는 사람 등 다양한 모습 속에서 그 뜨거운 열기를 감지할 수 있다.

1866년 흥선대원군 때 프랑스 신부 9명을 포함하여 8천 명의 천주교 신자들이 학살됐다. 이에 대한 보복으로 프랑스 정부는 군대를 동원해 제물포에 침입했다. 병인양요丙寅洋擾 사건이다. 그런데 이 전쟁은 유난히 책과 인연이 깊다. 프랑스 군인은 강화도에 있는 외규장각 의궤를 가져갔다. 의궤는 2011년 우리나라 초고속열차 사업 표준모델로 떼제베TGV를 선정하는 조건 아래 영구임대 형식으로 돌려받았다. 이 전쟁에 참전한 프랑스 군인 쥐베르Jean Henri Zuber(1844~1909)는 당시 강화도에서 목격한 조선의 책 문화에 대해 다음과 같이 놀라움을 표했다.

극동의 모든 국가들에서 우리가 경탄하지 않을 수 없으며 동시에 우리의 자존심을 상하게 하는 한 가지 사실을 발견할 수 있는데, 그것은 바로 아무리 가난한 집이라도 책이 있다는 사실이다. 극동의 나라들에서는 글을 읽을 줄 모르는 사람이 거의 없으며 또 글을 읽지 못하면 주위 사람들로부터 멸시받는다. 만일 문맹자들에 대한 그토록 신랄한 비난을 프랑스에 적용시킨다면, 프랑스에는 멸시받을 사람들이 부지기수일 것이다.[3]

그림 8. 봄날 새벽의 과거장
김홍도, 비단에 채색, 미국 개인소장

쥐베르는 미개한 나라인줄 알았던 조선이 새롭게 보였다. 아무리 가난한 집이라도 책이 없는 집이 없고(그림 9), 글을 읽지 못하는 사람이 없다는 것은 충격적인 경험이었다. 오히려 문명국을 자부하던 프랑스가 부끄러워해야 할 장면이라고 반성했다.

우리의 책사랑에 관한 이야기도 넘친다. 연암 박지원朴趾源(1737~1805)은 책을 어떻게 대해야 하는지에 관한 이야기를 다음과 같이 조목조목 설명했다.

> 책을 대하면 하품도 하지 말고, 기지개도 켜지 말고, 침도 뱉지 말고, 만일 기침이 나면 고개를 돌리고 책을 피하라. 책장을 뒤집을 때 손가락에 침을 바르지 말며, 표시를 할 때는 손톱으로 하지 말라. … 책을 베개 삼아 베지도 말고, 책으로 그릇을 덮지도 말며, 권질卷帙을 어지럽히지 말라. 먼지를 털어 내고, 좀벌레를 없애며, 햇볕이 나는 즉시 책을 펴서 말려라. 남의 서적을 빌려 볼 때는 글자가 그르친 데가 있으면 교정하여 쪽지를 붙여 주며, 찢어진 데가 있으면 때워 주며, 책을 맨 실이 끊어지면 다시 꿰매어 돌려주어야 한다.[4]

이들 책 다루는 방법은 단순한 요령이라기보다는 세상에서 가장 소중히 여겨야 할 아이템이 책이란 점을 강조한 것이다. 맨 끝에 책을 맨 실이 끊어지면 다시 꿰매어 돌려보내야 한다는 지침 외에는, 지금 우리도 공감할 수 있는 행동이다. 책에 관한 에피소드는 유난히 실학자들 사이에 많이 전하는데, 정조 때 규장각 검서관 이덕무李德懋(1741~1793)는 책에 미친 학자였다. 스무 살 되던 해 겨울, 초가가 너무

그림 9. 강화도 선비의 방
앙리 쥐베르, 1873년, 31.3×23.1cm, LG 연암문고 소장

추워서 『한서漢書』를 이불 위에 덮고 『논어』를 병풍처럼 세워 추위와 바람을 막았다고 한다.[5]

책과는 달리 물건에 대한 조선 선비들의 인식은 매우 부정적이었다. 물건에 대한 유교적 인식은 '완물상지'라는 한마디로 대변된다. 하찮은 물건에 집착하면 큰 뜻을 잃는다는 의미이다.

『조선왕조실록』에서, 임금이 물건에 관심을 가지면 신하들이 나서서 완물상지의 논리로 경계하는 장면이 가끔 목격된다. 명종 때 기록에는 '물건뿐만 아니라 요염한 꽃과 기이한 풀도 즐기고 좋아하는 도구요, 본심을 잃을 바탕이니 임금은 본시 그런 것에 마음을 두지 말아야 할 것'이라는 경고가 나온다.[6] 인조가 관등觀燈 날 저녁 후원에다 오색 비단으로 만든 등불 수백 개를 줄지어 걸어 놓고 즐겼다는 소문

이 돌자, 신하들이 완물상지를 들어 경계하는 글을 올렸다.[7] 조선사회는 기본적으로 물건을 소유하여 얻는 현실적인 만족보다는 유교적 이념이나 도덕적 가치를 더 중시했다.

하지만 완물상지만으로 일상생활에서 벌어지는 여러 가지 현실적 문제를 해결할 수는 없다. 그것은 공리공론에 그칠 가능성이 높다. 우리가 자본주의 사회에서 경험하듯, 물건은 우리 삶의 질을 증진시키는 데 어느 정도 도움이 된다. 프랑스 철학자 자크 라캉 Jacques Lacan(1901-1981)은, 욕망은 도덕질서가 금지하는 어떤 것을 지향한다고 했다.[8] 조선의 역사 속에서 욕망과 도덕은 시소를 타는 상대적인 가

치였다. 유교 도덕이 성할 때에는 욕망이 움츠리고, 욕망이 성할 때는 도덕이 한발 물러섰다. 조선 사회는 물건을 통한 현실적인 욕망을 억제하고 유교적 이념이나 도덕적 가치를 중시했지만, 이러한 신화는 조선시대 허리쯤 네 차례의 전쟁을 겪으면서 점차 현실적 욕망을 추구하는 경향으로 바뀌게 됐다. 이런 가치관과 사회 변화상을 극명하게 보여주는 그림이 책거리다.

사실 물건이라고 모두 기피의 대상은 아니다. 책을 비롯해 문방구, 다구, 청동기 등은 고상하고 아취 있는 물건들이다. 이것들은 사물의 속성보다 선비의 고고한 생활을 표상한다. 이런 물건들을 그린 그림

그림 10. 책가도
10폭 병풍, 19세기, 비단에 채색, 각 198.8×39.3cm, 국립중앙박물관 소장

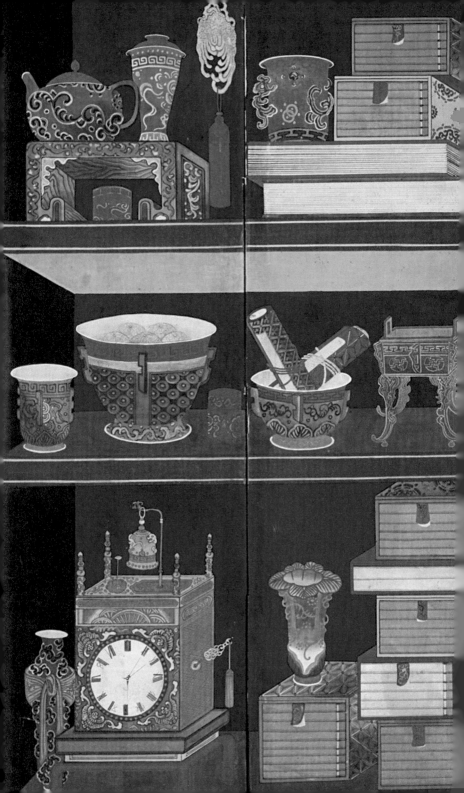

이 문방도인데, 여기에 도자기나 서양의 기물처럼 호기심의 대상이 되는 물건이나 일상적인 물건들이 보태지면서, 책거리로 변해간 것이다. 국립중앙박물관 소장 〈책가도〉(그림 10)를 보면, 유난히 입체적인 장식이 많고 화려한 채색의 도자기와 기물들이 대거 등장한다. 아울러 자명종과 회중세계와 같은 서양의 물건들도 보인다. 이 서재는 청나라 황실의 취향을 반영하고 있다. 문방도에서 책거리로의 변화, 이것이 조선후기 회화에서 일어난 의미 있는 현상이다.

그런데 왜 물건에 대한 가치관의 변화가 일어났을까? 조선후기에 책거리가 유행하게 된 사회경제적 원인은 무엇일까?

첫째, 임진왜란부터 병자호란까지 네 차례의 전쟁을 겪으면서 현실적이고 실용적으로 바뀐 세계관의 변화다.[9] 17세기 초반 중국 명나라는 임진왜란 때 조선을 도와 일본을 물리치려다 국력이 쇠잔하여 역사의 뒤안길로 사라지고, 청나라가 중원의 새로운 주인으로 등장했다. 문제는 조선의 선택이다. 조선은 임진왜란 때 우리를 도와 일본을 물리치다가 몰락하게 된 명나라에 대한 의리를 지키고 명나라를 이어 중화세계를 계승한다는 '소중화小中華 사상'의 명분을 내세웠다. 중원의 새로운 주역으로 등장한 청나라를 인정하지 않고 오히려 오랑캐라고 야만시하면서 갈등을 빚고 두 차례에 걸쳐 청나라의 침범을 당했다. 자연 청과의 관계는 소원해졌고 신진 문물이 들어오는 중국의 창구가 원활치 못한 상황이 오랫동안 지속됐다.[10] 하지만 18세기에 들어서서 청나라에 대한 인식이 바뀌었다. 실용적인 성향의 주자학자인 실학자들과 청나라의 학문과 기술을 받아들이자고 주장하는 북학파 학자들을 중심으로 청나라를 세계 강국이자 중

화문화를 발전시킨 나라로 받아들이기에 이르렀다.[11] 백성의 생활을 안정시키고 나라를 부강하게 하기 위해서는 현실적인 패권 국가인 청나라의 문물을 계승해야 한다는 입장이다.[12]

둘째, 중국으로부터 들여온 서양문물의 영향이다. 특히 이익을 비롯한 조선의 지식인들은 가톨릭, 우주관, 지도, 과학문물 등 다양한 측면에서 서양 문물에 대해 탐구했다. 이들 지식은 대부분 중국에서 건너온 서양에 대한 서적을 통해 습득했고, 중국에 있는 서양 선교사나 중국학자들과 직접 교유를 통해 얻기도 했다. 대항해 시대 유럽의 진출이 일본과 중국 등 동아시아에까지 이르렀지만, 조선은 유럽과 직접 무역 거래를 한 것은 아니다. 중국을 통해 유럽의 문물을 전해 받은 것이다.[13]

셋째, 물건에 대한 관심은 조선후기에 발전한 시장경제도 한몫했다. 민간의 소비가 살아나고 시장경제가 활성화되면서 물건이 새로운 권력으로 떠오르고 기존 질서를 흔들 수 있는 도구가 됐다. 화려한 물건들로 가득한 책거리가 유행했다는 사실은 물건에 대한 가치관이 바뀌어가고 있음을 시사한다. 조선후기에 물건은 더 이상 억제할 수 없는 자유로운 존재였다. 책거리에 책과 물건의 두 아이템이 공존하는 것은 그런 변화의 일면을 보여준다.

역사적 환경의 변화는 물건에 대한 인식의 변화를 가져왔다. 완물상지의 이념적 가치관이 물건의 가치를 인식하는 가치관으로 바뀌게 된 것이다. 중국을 통해 물밀듯이 들어온 중국 및 서양의 문물이 책거리에 대거 등장한 이유를 여기서 찾을 수 있다. 그런 점에서 책거리는 당시 조선과 중국의 활발한 문화교류를 보여주는 상징인 동

시에 물질문화의 풍요로움을 강조하는 프로퍼갠더라 할 수 있다.

그런데 어렵사리 수입한 청나라 물건들은 다시 사치풍조의 지탄 대상이 됐다. 정조 때 사치풍조에 대한 논의가 일어나게 된 발단은 여인들의 가채와 같은 복식에서 시작됐다. 정조는 단호하게 가채의 풍습을 막는 금령을 거듭 내렸지만, 사치풍조는 여기에 그치지 않았다.[14] 사치스러운 저택과 의복, 화려한 거마車馬와 기용器用, 경쟁하듯 흥청망청 먹고 마시는 잔치와 분수를 넘는 관혼상제까지 생활 전반에 확대됐다.[15] 급기야 중국 황실의 화려한 도자기나 청동기도 사회 기강을 바로잡기 위해 경계하는 물건들에 포함시켰다. 정조의 문집인 『홍재전서弘齋全書』에 기록된 내용에서 당시 사치풍조에 대한 정조의 걱정거리를 볼 수 있다.

근래 들어 사대부들의 풍습이 매우 괴상하여 우리나라의 틀에서 벗어나 멀리 중국인들이 하는 것을 배우려 한다. 서책은 물론이요, 일상의 집기까지도 모두 중국산 제품을 사용하여 이것으로 고상함을 뽐내려 한다. 먹, 병풍, 붓걸이, 의자, 탁자, 정이鼎彝, 준함樽榼 등 갖가지 기괴한 물건들을 좌우에 펼쳐 두고 차를 마시고 향을 피우며 고아한 태를 내려고 애쓰는 모습은 일일이 거론할 수 없을 정도이다. 구중 깊이 앉아 있는 나로서도 그러한 풍문을 들었으니 낭자하게 이루어졌을 그 폐해는 말하지 않아도 알 수 있다. 옛사람의 말에 "오늘날 사람은 마땅히 오늘날 사람의 옷을 입어야 한다."고 했는데, 이는 절실히 되새겨야 할 말이다. 이들이 이미 우리 동방에 태어났다면 마땅히 우리 동방의 본색을 지켜야지 어찌 군이 중국 사람을 본받으려 애쓸 필요가 있겠는가. 이는 사

치풍조의 일단으로 마지막에 가서의 폐해는 말할 수도 없고 구제할 수도 없을 것이니, 실로 보통 걱정거리가 아니다.[16]

중국의 '갖가지 기괴한 물건들을 좌우에 펼쳐 두고 차를 마시고 향을 피우며 고아한 태를 내려고 애쓰는' 모습은 책거리의 장면 그대로다. 사대부 사이에 본토의 산물은 천하게 여기고 도리어 중국의 산물을 귀하게 여기는 풍조가 일었는데, 정조는 이러한 세태에 대해 우려를 표명할 수밖에 없었다. 사회가 점차 탈이념화되고 탈도덕화되는 방향으로 나아가고 있었다. 정조가 어좌 뒤에 펼친 책거리는 책만 가득한 책가도일 테지만, 사대부 사이에 유행한 책거리는 중국의 가구, 책, 다기, 향 도구들로 가득 찬 다보격식의 책가도인 점도 그런 변화를 알려준다.

사치풍조가 사회문제가 되었다는 사실은 이미 민간의 소비가 활성화되었음을 역설적으로 보여준다. 계속되는 상소에 정조가 사치를 금하는 지시를 내렸지만, 사치풍조는 좀처럼 수그러들지 않았다. 원리원칙을 강조하는 사대부들은 계속 문제를 제기했지만, 현실적인 사고를 가진 정조는 공감하는 정도에 그치고 강력하게 대처한 흔적을 보이지 않았다.

철저한 유교 국가인 조선에서 책거리에 등장하는 청나라와 서양의 물건들을 사치풍조로 비판하는 것은 너무나 당연한 일이다. 하지만 책거리에는 유교 이념으로 억압할 수 없는 물질적 욕망이 가득하다. 백성들의 물질생활을 도덕적으로 강압하기에는 이미 욕망에 대한 분출이 강렬해진 시대가 도래한 것이다. 조선후기 성리학의 교조

적인 이데올로기에서 벗어나 서양의 선진적이고 실리적인 문화를 적극 받아들이려는 움직임이 책거리에 나타나는 이유다.

새로운 물건들은 세상을 변화시키는 힘을 갖고 있다. 물건은 단순히 물질이 아닌, 문물의 총화다. 청나라의 문물과 근대 서양의 과학문명이 조선 사회에 미친 영향은 컸다. 현실을 새롭게 인식하고 실용적인 일에 관심을 갖게 되면서, 청나라와 서양의 물건들을 받아들이기에 이르렀다. 성리학의 원리주의적인 이념만 내세우기에는 세상이 너무 많이 변했다. 어느새 물질에 대한 욕망이 조선시대 삶의 중요한 요소로 자리 잡았다. 그런 점에서 책거리는 조선후기에 일어난 획기적인 변화상을 극명하게 보여주는 상징적 은유인 것이다.

03

"이 그림이
우리 것 맞나요?"

책거리에 등장하는 중국과 서양 물건들

2016년 9월 28일 뉴욕 스토니브룩 대학 찰스 왕 센터Charles Wang Center에서 열린 책거리 전시회 포스터(그림 11)를 보고 많은 사람들이 나에게 물었다. "이 그림이 우리 것 맞나요?" 포스터가 영문으로 되어 있어서 더욱 그러한 의문이 든 것 같다.

한국화 혹은 동양화라 하면, 나지막한 산이 전개되고 가느다란 폭포가 흘러내리고 고상한 선비가

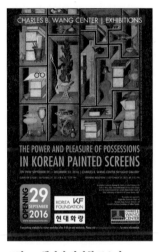

그림 11. 책거리 전시회 포스터
뉴욕 스토니브룩대학 찰스 왕 센터, 2016

거니는 산수화를 떠올린다. 우리 인식 속에 깊이 박혀 있는 한국화 혹은 동양화에 대한 스테레오타입이다. 그런데 포스터 속의 책거리는 그런 그림과 전혀 다르다. 중국 물건과 서양 물건들로 가득한 정물화다. 더욱이 이들 또한 서양화법으로 그려져서 조선회화로는 매우 이례적인 작품이다. 어떻게 보면 서양회화 같고, 어떻게 보면 현대회화 같다.

포스터 속의 작품은 2016년 예술의전당 서예박물관에서 열린 전

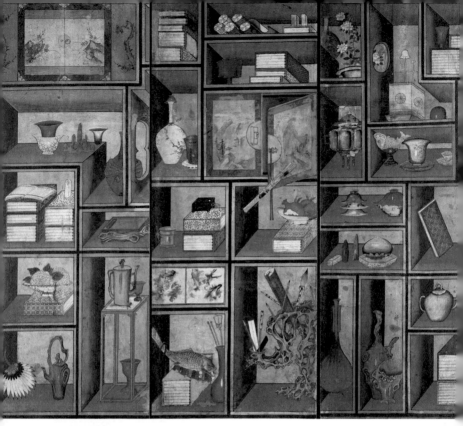

그림 12. 책가도
6폭 병풍, 18세기 말 19세기 초, 종이에 채색, 각 133.0×53.5cm, 개인소장

시회 〈조선 궁중화·민화 걸작–문자도·책거리〉부터 인기를 끌었던 책가도(그림 12)다. 내가 이 전시회를 기획할 당시 현대화랑 박명자 회장이 이 책가도를 소개했다. 이 작품을 어디선가 본 듯해서 이 책 저 책 뒤져보다, 김호연의 『한국민화』에 2폭만 거친 컬러 사진으로 소개된 사실을 알게 됐다.[1] 원래 8폭 중 2폭이 분실되고 6폭으로 꾸며져 연결이 자연스럽지 못했지만, 화려한 채색과 뛰어난 구성은 그런 문제점을 눈치채기 힘들 정도로 압도적이다. 이 병풍의 매력은 다양한 공간 구성 속에서 우아하고 화려한 색감이 빛난다는 점이다. 궁

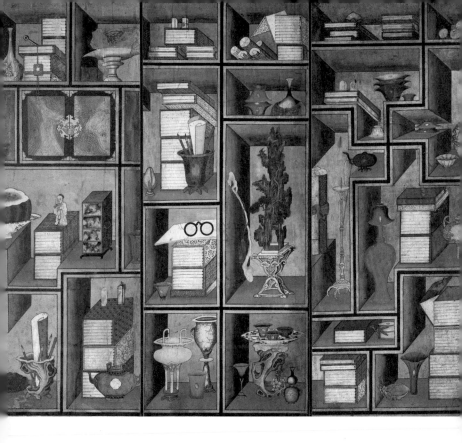

중화 책가도는 자칫 색채가 무겁고 중후하기 십상인데, 이 병풍은 화려하고 장식적으로 처리하여 조선시대 채색화의 장점을 한껏 살렸다.

이 책가도는 조선시대 그림임에도 불구하고 다보격 가구에다 청나라와 서양 물건들로 가득하다.[2] 청나라의 장식장인 다보격은 내부를 구성한 선반이 수직 혹은 수평으로 나란하지 않고 중간에 ㄱ자 혹은 ㄴ자로 꺾이는 것을 볼 수 있다. 칸막이 중간에 동그란 구멍이 뚫려 있는 것도 다보격에서 볼 수 있는 특색이다. 그렇다면, 왜 책거리에 중국과 서양 물건이 가득한 것일까? 이 의문은 당시 조선이 청나

라와 서양 사이에 활발하게 이뤄지던 국제교류의 영향을 받은 데서 실마리를 찾을 수 있다. ▶ 56쪽 〈대항해 시대 '북 로드'와 책거리〉 참조

청나라 황실과 귀족 사이에 유행하던 다보격은 말 그대로 여러 가지 보물을 진열한 장식장이란 뜻이다. 청나라 다보격이 그려진 〈채회문방다보격도彩繪文房多寶格圖〉(그림 13)는 처음 본 순간, 서양화가 아닌가 착각할 정도로 입체적이다. 하지만 르네상스 투시도법에 따라 좁아진 공간 사이로 포개놓은 사발들이 깨지지 않을까 걱정될 정도로 급작스럽게 좁아졌다. 입체감을 나타낸 음영법도 마찬가지다. 그릇에 하이라이트를 적극적으로 표시했는데, 어떤 하이라이트는 다이아몬드 모양이고, 어떤 하이라이트는 스크래치 모양이다. 서양화법을 정확하게 활용하지는 않았지만, 이 작품에서 독특한 하이라이

트의 표현을 만나게 된다.

궁중화로 제작된 책거리를 보면, 가구나 도자기와 같은 물건에서 청나라의 영향이 두드러진다. 궁중 책거리에 등장하는 청나라 도자기를 보면, 몇 가지 특징이 간취된다. 첫째, 청화백자가 드물고, 주로 단색유^{單色釉}의 채색 도자기(그림 14)가 대부분이다. 단색유는 명나라와 청나라 때 중국 관요^{官窯}에서 제작한 한 가지 색의 채색 도자다.³ 책거리에 보이는 단색유는 공작유^{孔雀釉}, 남유^{藍釉}, 녹유^{綠釉}, 백유^{白釉}, 연지홍유^{臙脂紅釉}, 제홍유^{霽紅釉}, 균유^{鈞釉} 등 다채롭다. 황실용으로 사용된 황유^{黃釉}는 매우 드물어 개인소장 〈책가도〉에서 한 점 확인된다. 기형도 완^碗(사발), 개완^{蓋碗}, 배^杯(잔), 추파병^{錐把瓶}, 호로병^{胡蘆瓶}, 집호^{執壺} 등 다양하다. 청화백자가 아닌 단색유 도자기가 주로 등장하는 이유는,

그림 13. 채회문방다보격도
청대, 나무에 채색, 47.0×168.8cm, 대만 전통예술중심전 소장

▲ 그림 14. 책거리 속
　단색유 도자기
▼ 홍유편병紅釉扁瓶

조선에서 제작한 청화백자보다 100퍼
센트 중국으로부터 수입한 단색유 도자
기에 관심이 더 많았기 때문이다.

　단색유 도자기는 검소와 검박함을 중
시하는 유교 국가 조선에는 어울리지
않는 화려함을 갖고 있다. 하지만 책거
리에 대거 등장하는 것을 보면, 실제 조
선시대 상류계층에서 선호한 도자기는
청화백자보다는 조선에서 제작하지 않
는 화려한 채색의 단색유 도자기였음을
알 수 있다. 다시 말해, 청화백자와 백
자가 명분을 상징한다면 채색 도자기는
현실적 선택인 것이다. 책거리에서 화
려함에 대한 본능적 욕망을 엿볼 수 있
다. 검소함을 덕목으로 삼는 조선사회
의 양면성을 볼 수 있는 장면이다.

　둘째, 송나라 가요식哥窯式 도자기(그
림 15)가 인기를 끌었다. 가요식 도자기
표면의 빙렬(금)은 단순히 도자기를 굽
고 식히는 과정에서 생기는 흠이지만,
이를 도리어 아름다운 무늬로 삼았다. 도공들은 빙렬에 먹이나 연지
로 색을 넣어 그 문양을 살렸다. 더욱이 청자의 자잘한 빙렬과 달리
시원하게 금이 간 문양은 '집안의 평안'을 상징하는 수죽문水竹文의 문

양을 띠고 있어 길상의 의미도 갖고 있다. 책거리 속 가요식 도자기는 송나라 도자기를 청나라 때 본떠 제작한 것으로 보인다. 청대에 복고문화가 유행하면서 송나라 정요定窯, 여요汝窯, 가요의 명품들을 모방한 도자기들이 대거 제작됐지만, 조선에서는 유독 가요 도자기를 선호했다.[4]

셋째, 보자기로 그릇 몸체를 감싸고 가슴에서 매듭을 짓는 도자기도 종종 눈에 띈다. 이런 모습의 도자기를 포복식包袱式 도자기(그림 16)라 부른다. 청나라에서 유행한 도자기다. 이런 형식의 도자기는 원래 일본 공예에서 시작된 것이지만, 청나라에 영향을 끼쳐 옹정제와 건륭제 때 유행했다는 주장이 있다.[5] 포복식 도자기는 19세기 조선 의궤에 화병도로 등장한 것으로 보아, 조선 왕실에서도 사용한 것을 알 수 있다.[6]

▲ 그림 15. 책가도 속
가요식 백자병
▼ 방가요반구倣哥窯盤口瓶

넷째, 중국 강소성 이싱에서 제작한 자사호紫砂壺나 자사주자紫砂注子와 같은 그릇(그림 17)도 보인다. 이들 도자기는 강희 연간(1662-1722)부터 청나라 궁중에서 사용된 공식 다구였다.[7] 최근 우리나라 다인들이 좋아하는 도자기가 이미 200여

년 전 조선시대 책거리에 등장한 것을 보면, 시대를 뛰어넘는 공감대를 느끼게 된다. 자사호는 다른 도자기처럼 문양으로 장식하기보다는 그릇 자체의 다양하고 감각적인 형태로 그 아름다움을 자아낸 점이 특색이다.

책거리에는 중국 물건만 등장하는 것이 아니다. 서양 물건도 보인다. 자명종과 회중시계, 안경, 망원경, 유리거울, 양금 등이 책거리에 보이는 대표적인 서양 물건이다.[8] 서양 제국들은 16세기 이후 진기한 물건과 과학기술을 앞세워 동아시아에 진출했다. 중국의 경우, 1583년 이탈리아의 예수회 선교사 마테오 리치Matteo Ricci(중국명 利瑪竇, 1552~1610)가 명나라 신종의 마음을 사로잡아 북경에 거주를 허락받을 수 있었던 것도 다름 아닌 자명종, 대서양금大西洋琴 등의 서

▲ 그림 16. 책가도 속
 포복식 도자기
▼ 녹지분채포복문감람병綠地粉彩
 包袱紋橄欖瓶 청대

양 물건 덕분이다. 일본에서도 포르투갈 상인들이 가져온 조총을 비롯해 자명종, 망원경, 안경 등 진기하고 실용적인 물건들을 중심으로 서양문화를 받아들였다.

자명종(그림 18)은 조선인에게 강력한 호기심을 불러일으킨 서양

문물이다. 원래 유럽에서 시작됐
지만, 중국이나 일본에서 모방,
제작하기도 했다. 책거리의 이미
지만으로는 서양의 자명종인지
중국이나 일본에서 만든 자명종
인지 구분하기 쉽지 않다. 자명
종과 더불어 회중시계도 책거리
에 자주 그려진다. 이덕무는 『청
장관전서靑莊館全書』에서 일본에 있
는 서양 시계에 대해 이렇게 설
명했다.

▲ 그림 17. 책가도 속 자사주자
▼ 자사국판식편호紫砂菊瓣式扁壺
17세기 후반 18세기 초

자명종을 속칭 시계時計[도께이]라 한다. 누시계大樓時計臺라는 것이 있는데,
종루鐘樓 위에 자명종을 놓은 것 같은 형상이다. 회중시계는 형상이 매
우 작아서 품 안에 넣을 수 있으며, 아란타阿蘭陀[홀란드]에서 처음 나왔다.
구시계鉤時計(가께도께이[掛時計])라 하는 것은 기둥 가에 거는 것이고 두 추가
있어 한 추가 밑으로 처지면 다른 한 추가 절로 올라간다.[9]

회중시계가 네덜란드[홀란드]에서 처음 나왔다고 하는데, 최근 연구
에 의하면 네덜란드가 아니라 1504년과 1508년 독일 뉘른베르크에
서 자물쇠 견습공이자 시계 제작공인 페터 헨라인Peter Henlein(1479~1542)
에 의해 만들어졌다.[10] 이 글에 구시계에 대한 백과사전식 정보가 나
오는 점이 흥미로운데, 이 시계는 김홍도의 〈자화상〉(조선미술박물관

소장)이나 그의 아들 김양기의 풍속화(개인소장) 등에 보인다.

시계는 유럽이 중국과 일본 등 동아시아에 수출했던 가장 대표적인 물건이다. 미국의 미술사가 루이스 멈포드Lewis Mumford(1895~1990)는 "증기기관이 아니라 시계가 근대 산업사회의 핵심 기계다."라고 말할 정도였다.[11] 자명종과 회중시계 같은 기계식 시계는 시간에 대한 인식의 획기적인 변화를 가져왔다. 도시 한가운데 설치된 거대한 공공 시계가 개인이 소유할 수 있는 작은 시계로 바뀐 것은 공적으로 제공된 시간이 사적으로 소유할 수 있는 시간으로 전환된 것을 의미한다.

▲ 그림 18. 책가도 속 자명종
▼ 자명종 17세기, 토마스 톰피언 제작, 실학박물관 소장

자명종이 본격적으로 관심을 끈 것은 18세기 중반 이후 연행을 한 사신들에 의해서다. 그들은 한결같이 북경 남당에 설치된 자명종에 대한 감상을 기록하고 있을 뿐만 아니라 책상용 자명종을 구입하기도 했다. 조선 선비들의 마음을 사로잡았던 자명종은 책거리에서뿐만 아니라 실제 선비의 초상화에서 책상에 두는 물건이 될 정도로 선호도가 높았다.

안경(그림 19)도 마찬가지다. 실제 생활에서는 안경의 효용이 매우 높았다. 이익은 안경을 '밝고 통쾌한 물건'이라고 했다. 왜냐하면 노인의 눈을 젊은이의 눈으로 만들어주기 때문이다. '유럽인들이 하늘을 대신하여 안경으로 인(仁)을 행했다'고 본 대목은 흥미롭다.[12] 서양 물건의 가치를 유교적으로 해석한 것이다.

유럽의 궁전이나 성에 있는 거울의 방, 중국의 방, 도자기 방, 호기심의 방 등은 궁중과 귀족의 호화로운 컬렉션을 보여준다. 베

▲ 그림 19. 책가도 속 안경
▼ 안경 16세기, 김성일 쓴 안경, 실학박물관 소장

를린 샤를로텐부르크 성Schloss Charlottenburg에도 이층에 도자기 방Porcelain Chamber(그림 20)이 있다. 이 성은 1713년에 이탈리아풍의 바로크 양식으로 건축한 궁전이다. 샤를로테 왕비는 중국, 일본 등지에서 수입한 도자기들로 이 방을 가득 채웠다. 이처럼 17세기 후반부터 18세기 유럽 왕족과 귀족들이 청화백자와 같은 중국 물건을 선호하는 '시누아즈리Chinoiserie 열풍'은, 권력과 부를 과시하기 위해 중국 명청대의 청화백자를 수집하고 애호한 데서 시작돼 장식미술, 정원, 건축, 문학, 연극, 음악 등 문화 전반으로 확산됐다.[13] 화려한 꽃무늬로 장식된 청화백자는 당시 유럽인들이 좋아한 바로크나 로코코 양식의 장식적

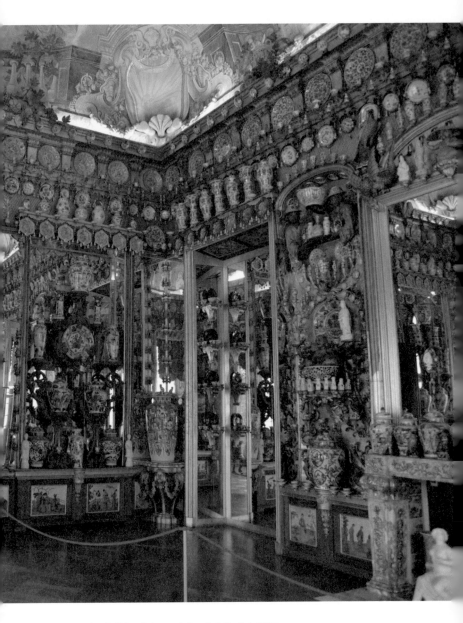

그림 20. 베를린 샤를로텐부르크 성의 도자기 방 사진 정병모

취향과 어울려 더욱 성행했다.

　그런데 조선시대 책거리를 보면, 시누아즈리가 유럽에만 국한된 현상이 아니라는 사실을 알 수 있다. 책가 속에 놓여있는 물건들은 오랫동안 단절됐던 중국 문물을 수용하려는 욕망의 산물이다. 책거리는 정신문화를 중시했던 조선의 유교에서 비롯된 것이지만, 후에는 물질문화까지 포괄했다. 특히 책거리에 나타난 시누아즈리 현상은 지나치게 명분과 이념에 사로잡혀 폐쇄적이었던 조선 사회가 국제적으로 나아가려한 의미 있는 발걸음이었다.

대항해 시대
'북 로드'와 책거리

　　15세기부터 19세기까지 유럽 열강들이 세계를 돌아다니며 항로를 개척하고 탐험과 무역을 하던 시기를 '대항해 시대'라 부른다. 이베리아 반도의 포르투갈을 시작으로 스페인, 네덜란드, 영국, 프랑스 등이 차례로 해양을 지배하면서 세계 무역과 식민지 지배가 활발하게 이뤄졌다. 초창기 포르투갈과 스페인이 대항해 시대의 포문을 연 것은 이교도에게 가톨릭을 전파하고 동방의 선진 문물을 들여오는 등 무역을 통해 경제 발전을 이루기 위해서였다. 두 나라는 세계를 반씩 나누어 국제 무역에 힘쓰고 식민지를 경영했다. 네덜란드는 동인도회사를 경영하면서 본격적인 무역업에 집중했으며, '해가 지지 않는 나라' 영국은 세계 각국에 식민지를 건설하는 데 열을 올렸다.

　이런 역사적 격동기 속에 동서양의 문물이 만나는 놀라운 일들이 벌어졌다.[1] 후추, 육두구와 같은 향신료, 도자기, 생사, 견직물 등 아시아의 문물이 유럽에 수입되고, 자명종, 회중시계, 안경, 거울, 조총, 면직물 등 유럽의 과학 문명과 진기한 물건들이 아시아에 전해진 것이다. 특히 중국의 도자기와 청동기는 동인도회사를 통해 유럽에 판매되면서 유럽 왕족과 귀족들 사이에 시누아즈리 열풍을 일으켰다.

　조선후기 정물화였던 책거리에는 이 같은 대항해 시대와 관련된

물건들이 등장한다. 물론 조선은 대항해 시대의 직접적인 영향권에 있지는 않았다. 일본처럼 선교 목적으로 입국한 스페인 신부가 순교를 한 것도 아니고 동인도회사가 조선을 방문한 적도 없다.[2] 임진왜란 때 일본인 천주교 장병들의 종교 활동을 돕기 위해 스페인 예수회 신부 세스페데스Cespedes, G가 조선에 파견되고, 동인도회사 선박이 제주도에 표류하면서 하멜을 비롯한 네덜란드인들이 우리나라에 머문 적은 있지만, 이들이 조선인에게 직접 포교 활동을 한 것은 아니다. 그럼에도 책거리에는 놀랍게도 대항해 시대 국제 무역의 흔적이 나타난다.

조선의 책거리를 보면, 중국을 통해 들여온 책과 도자기, 안경, 자명종, 회중시계, 거울, 양금 등 서양 물건으로 가득 채워져 있다. 서양의 물건들이 중국 및 일본을 거쳐 조선에까지 전해진 것이다.[3] 여기에는 백성의 일상생활을 이롭게 하고 삶을 풍요롭게 하려는 북학파의 이용후생利用厚生 사상이 한몫했다. 중국에 전해진 대항해 시대의 문물은 북학파를 통해 조선에 전해졌다. 중국 도자기 열풍인 시누아즈리도 유럽뿐만 아니라 조선에까지 불어닥친 열풍임을 알 수 있다.[4] 궁중화 책거리가 거의 명나라와 청나라 도자기로 가득 차있다는 사실이 이를 잘 말해준다.

최근 연구 결과에 따르면, 책거리는 15세기 이탈리아의 '스투디올로studiolo'에서 시작해 16세기 유럽의 '호기심의 방cabinet of curiosities'을 거쳐 17세기 중국의 '다보격'으로 이어지고 이들이 조선에 전해져 책거리 문화를 이룬, 국제적인 네트워크에 의해 형성된 것으로 파악된다.[5] 나는 이를 '북 로드book road'라 부른다.

그림 21. 스투디올로
16세기, 뉴욕 메트로폴리탄미술관 소장

북 로드의 시작이 된 스투디올로는 15세기 이탈리아 귀족들이 독서와 명상을 하기 위해 만든 개인 공부방이다. 뉴욕 메트로폴리탄미술관에는 이탈리아 북부 도시 구비오에 있던 스투디올로를 그대로 옮겨온 공간이 있다(그림 21). 이 방에는 서양 투시법과 명암법으로 책과 여러 가지 물건을 표현한 책장이 있는데, 무늬목으로 장식한 이 책장은 실물로 착각할 만큼 사실적이고 정밀하게 묘사한 트롱프뢰유trompe-l'œil(눈속임 기법) 이미지들이다.[6] 스투디올로의 전통은 16세기 유럽으로 퍼져 성이나 귀족의 집에 책을 비롯한 여러 가지 진귀한 물건들을 수집하고 향유하는 공간을 설치하는 일이 유행했다. 이 공간을 '호기심의 방'이라고 부른다. 이 용어는 독일어의 '예술품이 있는 방kunstkammer', '경이로운 방wunderkammer'에서 빌려온 것이다. 과학과 예술이 어우러져 있고, 과거와 현재가 조합되어 있으며, 현실과 환상이 뒤섞여 있는 호기심의 방은 오늘날 박물관의 효시가 됐다.[7]

17세기 독일 함부르크에서 활동한 대표적인 정물화가 힌즈Johann Georg Hunz(1630/31-1688)가 그린 〈예술품이 있는 장식장〉(그림 22)을 보면, 책이 없다는 점 외에는 조선시대 궁중화 책거리와 많은 점에서 닮았

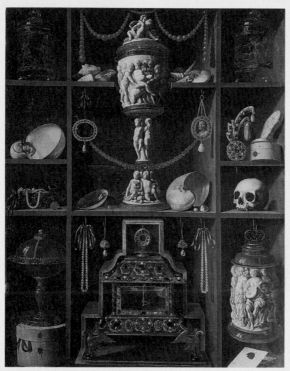

그림 22. 예술품이 있는 장식장
힌즈, 114.5×93.3cm, 함부르크미술관 소장, 사진 정병모

다. 좌우동형의 갈색 장식장 구성에다, 서양의 투시도법과 명암법으로 그렸다는 점에서 상통하는 면이 있다. 다만 유럽 귀족이 선호하는 호기심의 방 장식장을 열면 일상적인 물건뿐 아니라 백과사전에서나 볼 수 있는 값비싸고 진귀한 물건이 등장한다는 점이 다를 뿐이다.[8]

서양의 호기심의 방을 조선의 책가도까지 연결하려면, 중간에 거쳐야 할 징검다리가 있다. 바로 중국 청나라 황실과 귀족 사이에 유행했던 장식장 다보격이다. 다보격이란 말 그대로 여러 가지 보물을 진열한 장식장이란 뜻이다. 서양의 호기심의 방보다 청대의 다보격이

그림 23. 북경 고궁 수안실

조선의 책거리 예술에 더 영향을 미쳤을 가능성이 높다.

청나라 황실에서 다보격 혹은 다보격도의 쓰임을 보면, 황제가 거처하는 처소 옆에 배치하는 경우가 많다. 북경 고궁의 양심전養心殿에는 황제가 제사를 지내기 2, 3일 전 목욕재계하는 처소 수안실隨安室(그림 23)이 있다. 흥미로운 것은 벽에 다보격도를 붙여놓고 그 아래 자명종과 호리병형의 도자기를 진열해놓은 점이다. 책가도의 구성과 유사한 면을 볼 수 있다.

청나라 황제 강희제는 책을 읽고 혼자 사색하기를 좋아했다. 열심히 책을 읽다가 피를 토할 정도였고, 사냥터에서도 틈만 나면 책을 읽는 공부벌레였다. 그의 학문은 주자학을 비롯하여 서학에 이르기까지 매우 넓었다. 만주족 출신인 그가 주자학을 통해 한족의 환심을 얻고 슬기롭게 통치할 수 있었고, 수학, 천문학, 라틴어 등 서양 학문 역시 두루 익혔다.[9] 〈강희제독서상康熙齋讀書像〉(그림 24)을 보면, 그가 이 그림을 통해서 전하는 메시지는 다른 무엇보다 분명하다. 책으로써 세상을 다스리겠다는 의지의 표현이다. 책가도를 연상케 하는 서재를 배경으로 삼고, 그의 다리 앞에도 책을 놓았다. 그것도 서양화풍

으로 매우 사실적으로 표현했다.

병자호란 이후 청나라와 조선의 관계는 매우 경색됐는데, 강희제 때 우호적인 분위기로 바뀌기 시작했다.[10] 다보격도처럼 책과 문을 숭상하는 강희제 때의 예술이 조선 영조 때 전해지다가 정조 때 이를 조선화한 예술이 성행하기 시작하는 데, 그것이 바로 책거리인 것이다. 정조는 강희제처럼 책을 좋아하고 서학까지 포용하는 점에서 비슷한 성향을 지녔다.

그림 24. 강희제독서상
청, 비단에 채색, 126.0×95.0cm, 북경 고궁 소장

책거리는 대항해 시대의 국제적인 교류 속에서 동쪽 끝에 화려하게 꽃피운 책의 예술이다. 이탈리아의 스투디올로, 유럽의 호기심의 방, 청나라의 다보격도와 다른 점은 영조 때부터 일제강점기 때까지 200여 년 넘게 전개됐고, 그것도 왕에서부터 백성에 이르기까지 폭넓게 사랑을 받았고, 책거리란 명칭처럼 책으로 특화되었다는 것이다. 책거리가 글로벌한 보편성 속에서 한국적인 정물화로 주목을 받는 이유는 여기에서 찾을 수 있다.

"이것은 책이 아니라
그림일 뿐이다"

정조가 어좌 뒤 책가도를 펼친 까닭

책의 나라답게 책거리로 '책정치'를 펼친 임금이 출현했으니, 바로 정조다. 책거리는 영조 때 시작됐지만 책거리가 본격적으로 발전한 시기는 정조 때다. 조선의 르네상스를 일궜던 정조는 책정치를 펼쳤다고 할 만큼 책에 대한 남다른 열정을 보인 군주다.

그는 할아버지 영조의 뜻에 따라 어려서부터 학문에 힘썼고, 임금이 하늘을 대신하여 백성을 기르고 가르치는 존재여야 한다는 군사君師의 정치를 펼쳤다. 춘추전국시대 순자는 임금이 갖춰야 할 덕목으로 군사를 들었는데, 임금은 백성들의 학문적 스승이 되어야 한다는 뜻이다. 그런 정조에게 책은 각별한 아이템이었다. 실제로 정조는 동이 틀 때까지 책을 읽는 독서광이었다. 덕분에 역대 왕 중에서 가장 많은 184권 100책 규모의 문집 『홍재전서』를 남기기도 했다. 따라서 책그림인 책거리에 대한 애착이 강할 수밖에 없다.

정조가 유명 화원이었던 신한평申漢枰(1726~1809 이후)과 이종현李宗賢(1748~1803)을 국가와 왕실의 그림 작업을 담당하는 차비대령화원差備待令畫員으로 뽑기 위해 녹취재를 실시했을 때 일이다.

차비대령화원 겨울철 녹취재 3차방은 2상에 최득현, 2하에 박인수, 3상에 김종회, 3중에 한종일, 3중에 장인경 장시흥, 차상에 허감이었다. 초

방판부화원 신한평, 이종현 등은 이미 자원한 그림이 있어 진상하였다. 하명하신 것은 책거리이니 해당하는 그림을 올렸으나, 모두 모양을 갖추지 못한 이상한 형체로, 명에 응한 그림이 극히 해괴하여 나란히 위격으로 시행하였다. 사권으로 정대용에게 전하여 이르시기를, "장한종, 김재공, 허용을 차비대령화원으로 임명하라."고 하셨다.[2]

1788년 9월 18일 정조가 신한평과 이종현에게 각자 원하는 그림을 그리도록 했는데, 두 화원은 책거리를 그리지 않았거나 정조의 마음에 들지 않게 그린 것 같다. 정조는 되지도 않은 다른 그림을 그려서 '해괴하다'고 비난하고 두 사람을 탈락시켰다. 『내각일력』 제102책(1788년) 9월 18일자 기록에는 '위격違格'이라고 적혀 있는데, 그동안 이를 '원격遠格'으로 잘못 읽는 바람에 신한평과 이종현을 귀양 보낸 것으로 잘못 알려졌다. 정조는 이들을 탈락시킨 바로 그날, 장한종張漢宗, 김재공金在恭, 허용許容을 새로 차비대령화원으로 임명했다. 이들에게 새롭게 부여된 임무는 정조의 의중에 맞게 책거리를 그

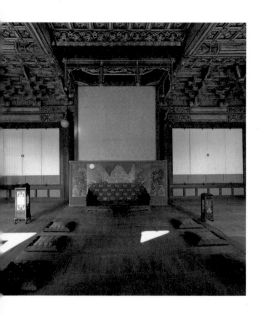

그림 25. 창덕궁 선정전 내부
사진 문화재청

리는 것으로 추정된다. 경기도립박물관에는 장한종의 책가도 병풍이 전한다. 그런데 최근 이 그림의 안료를 분석한 결과 20세기의 안료가 발견돼, 제작 시기에 대해서는 좀 더 치밀한 조사가 필요하다.

3년 뒤인 1791년, 정조는 창덕궁의 편전인 선정전(그림 25)에서 어좌 뒤에 책거리를 펼쳐놓고 유례없는 이벤트를 벌였다. 선정전은 국왕이 평시에 거처하면서 신하들과 국사를 논의하던 곳이다. 『홍재전서』에 실려 있는 기사로, 1791년 제학 오재순이 기록한 것이다.

> 어좌 뒤의 서가를 돌아보면서 입시한 대신에게 이르기를, "경은 보았는가?" 하였다. 보았다고 대답하자, 웃으면서 하교하기를, "경이 어찌 진정 책이라고 생각하는가. 이것은 책이 아니고 그림일 뿐이다. 옛날에 정자程子가 '비록 책을 읽지는 못하더라도 서점에 들어가서 책을 만지기만 해도 기쁜 마음이 샘솟는다.'라고 하였는데, 나는 이 말에 깊이 공감하는 바가 있다. 그러므로 화권畵卷 끝의 표제를 모두 내가 평소에 좋아하였던 경사자집經史子集으로 쓰되, 제자諸子 중에서는 『장자莊子』만을 썼다." 고 했다. 이어 한숨을 쉬며 말씀하기를, "요즈음 사람들은 문장에서 추구하는 바가 나와 상반되어서 그들이 즐겨 보는 것은 모두 후세의 병든 문장들이니, 어떻게 하면 바로잡을 수 있겠는가. 내가 이 그림을 그린 것은 또한 이러한 뜻을 부치고자 해서다."라고 하였다.[3]

어좌 뒤에 책가도를 설치해놓은 이유는 후세의 병든 글을 바로잡기 위한 것이라고 밝혔다. 후세의 병든 글이란 무엇일까? 정조는 두 부류의 책을 말했다. 하나는 청나라로부터 들여온 천주교 서적이고,

그림 26. 책가도
6폭 병풍, 19세기, 종이에 채색, 각 145.0×40.0cm, 국립민속박물관 소장

다른 하나는 명말 청초의 문집과 『패관잡기稗官雜記』와 같은 통속적인 책들을 가리킨다. 전자는 신해박해의 탄압 대상이고, 후자는 문체반정의 사정 대상이다. 이 병풍은 현재 전하지 않지만, '이는 책이 아니라 그림일 뿐이다'라는 대목에서 짐작할 수 있듯이 국립민속박물관 소장 〈책가도〉(그림 26)처럼 책만 가득한 책가도일 것으로 보인다.

당시 조선에는 『천주실의天主實義』, 『칠극七克』, 『교우론交友論』, 『성경직해聖經直解』 등 60여 종의 천주교 서적이 소개됐다. 안정복安鼎福(1712~1791)이 "서양의 글이 선조 말년부터 이미 우리나라에 들어와서 이름난 정승과 대학자들이 보지 않은 사람이 없었으나"라고 털어놓았듯이[4], 조선후기에 선비들 사이에 '천학天學' 또는 '서학西學'이라고 부르던 천주교 책이 크게 읽혔다. 이들 책은 17세기 초부터 해마다 정기적으로 파견했던 연행사를 통해서 들어왔다. 정조는 이러한 천주교 책의 유입을 막기 위해 정통의 책들을 강조했다.

1785년 봄, 명례방에 있는 역관 김범우의 집에서 이벽, 이승훈, 권철신, 최필공, 정약전, 정약종, 정약용 등 수십 명이 모인 가운데 신앙집회를 가졌다. 지나가는 형조의 금리禁吏들에게 발각되어 김범우는 유배에 처하고 나머지는 훈방됐다. 1791년 홍낙안은 전라도 진산(지금의 충남 금산군 진산면)에서 정약용의 외사촌 윤지충이 천주교 의식에 따라 어머니 권 씨의 상장喪葬에 예를 지키지 않았으며, 이종사촌인 권상연과 함께 신주를 불태우고 제사를 폐지했다는 소문을 듣고 이를 고발했다. 이것이 바로 조선시대 첫 번째 천주교 탄압사건인 신해박해(1791년)의 빌미가 된 '진산사건'이다. 홍낙안은 이런 고발 내용을 장문의 편지로 써서 사대부와 선비들에게 돌리고 좌의정 채제

공에게도 보냈다. 서두에 밝힌 내용은 이러하다.

오늘날 도성의 경우부터 우선 말하면 친구 사이의 사대부와 선비들은 대부분 거기에 물들었고, 다른 동네의 길을 잘못 들어간 젊은이들에게도 파급되었습니다. 특히 총명하고 재주 있는 선비들이 열에 여덟아홉은 거기에 빠져버려 남은 자가 거의 없으며, 서로 친하다가 서로 욕하는 것이 술 취한 것도 같고 미친 것도 같습니다. 이전에는 나라의 금법이 무서워 골방에서 모이던 자들이 지금은 환한 대낮에 멋대로 돌아다니며 공공연히 전파하며, 이전에는 깨알같이 작은 글씨로 써서 겹겹으로 덮어 상자 속에 숨겨 놓던 것을 지금은 공공연히 간행해서 경외에 반포하고 있습니다. 그 가운데 무지한 하천민과 쉽게 현혹되는 부녀자들은 한번 이 말을 들으면, 목숨을 걸고 뛰어들어 지상에서 살고 죽는 따위는 아랑곳하지 않고 영원한 천당지옥설에 마음이 끌려 일단 끌려 들어간 뒤에는 현혹된 것을 풀 길이 없습니다. 특히 경기와 호서 지방의 경우는 한없이 넓은 그물에 모든 마을이 다 벗어나지 못한 상황이니, 지금 손을 쓰려고 해도 해진 대바구니로 소금을 긁어 담는 것과 다름이 없습니다.[5]

홍낙안의 편지는 사태의 심각성을 강조하기 위해 다소 과장이 섞였을 것으로 보이지만, 당시 조선에 천주교가 상당 정도 전파된 것은 분명하다. 하지만 정약용, 이가환 등 자신의 측근들이 관련된 이 사건의 확산을 바라지 않던 채제공은 진산의 윤지충과 권상연을 처형하고, 이 사건을 널리 알린 홍낙안이 사건을 부풀렸다는 이유로 정조에게 간하여 그의 관직을 박탈했다. 이것이 바로 신해박해요 신해교

난이다. 당시 정약용이 속한 남인은 이로 인해 정치적 위기에 몰렸고, 노론 벽파에게는 남인을 공격할 수 있는 빌미를 제공했다.

좌의정 채제공으로부터 이런 상황을 보고 받은 정조는 그에게 다음과 같은 지시를 내렸다.

경은 묘당에서 국가의 대계를 세우는 자리에 있으니, 모름지기 명말 청초의 문집과 『패관잡기』 등의 모든 책들을 물이나 불 속에 던져 넣는 것이 옳겠는가의 여부를 여러 재상들과 충분히 강구하도록 하라. 만약 이것을 명령으로 실시하기 어렵다면, 연경에 가는 사신들이 잡서를 사오는 것을 금지시키는 방안을 추진하는 것이 어떻겠는가.[6]

정조는 천주교 포교를 막기 위해 천주교 책과 명말 청초의 통속적 서적을 불태우고 북경에 가는 사신들에게 이들 잡서 사오는 것을 금지시켰다.[7] 정조의 이 같은 금서 조처를 '문체반정文體反正'이라고 부른다. 정조는 다음 글에서 문체반정의 의도를 좀 더 명확하게 밝혔다.

요사이 서양의 사학邪學이 점차 치성해지는 것에 대해 공격하고 배척하는 사람이 많은데, 이 또한 근본을 다스리는 방법을 모르는 것이니, 비유컨대 사람의 원기가 왕성하면 병균이 바깥에서 침범하지 못하는 것이다. 진실로 정학正學을 제대로 밝혀서 사람들이 모두 '이것은 매우 좋아할 만한 것이고 저것은 사모하여 흉내 낼만한 것이 못 된다.'는 사실을 알게 한다면, 비록 사학으로 돌아가게 하더라도 절대로 하지 않을 것이다. 지금 상황에서 할 수 있는 제일 좋은 방도는, 여러 사대부들이 각

자 자기 자제에게 주의를 주어서 경전을 많이 읽어 그 속에 침잠하고 바깥으로 치달리지 않게 하는 것이다. 이렇게 한다면 이른바 사학이라는 것이 공격하거나 배척하지 않아도 저절로 없어질 것이다.[8]

처음에는 새로운 문화로 여겼던 서학이 점차 체제를 위협하는 이단 세력으로 떠올랐다. 학문을 좋아하는 정조는 주자학의 힘과 권위를 믿고 정학으로서 이단, 즉 사학을 막을 수 있다고 믿었다.

정조가 책거리를 내세운 것은 정학의 힘을 보여주기 위한 프로퍼갠더다. 그가 사학이라 지칭한 책은 앞서 말한 '후세의 병든 글'이다. 정조가 문제를 삼은 천주교 책과 통속적인 책을 금지하는 조처는 결국 신해박해와 문체반정으로 이어졌다. 1791년 이들 조처를 취하기 직전, 정조는 어좌 뒤에 그가 유난히 좋아하는 책거리 병풍을 설치하고 정학의 중요성을 강조하는 초유의 이벤트를 벌였다. 천주교의 전파를 막고, 문학으로 국가를 빛내기 위한 것이었다. 결국, 이러한 일련의 사건은 이교도에게 천주교를 포교하려는 대항해 시대 유럽 제국들의 정책과 무관하지 않다. 정조가 펼친, 세계 유례없는 책정치의 본질이 여기에 있다.

김홍도가
서양화를 그렸다고?

서양화법으로 그린 궁중화 책가도

정조의 책거리 이벤트는 단지 천주교의 전파를 막는 역할만 하지 않았다. 상류계층에 책거리가 유행하는 도화선이 됐다. 상류계층 사람들은 벽에 책가도를 그려 꾸미지 않은 이가 없었고, 단원 김홍도金弘道(1745~1806?)가 책거리에 능했다고 한다. 최고의 안목으로 지금의 미술평론가 역할을 했던 조선후기 문인 이규상이 지은 『일몽고一夢稿』는 당시 상황을 다음과 같이 전한다.

그때에 도화서 그림이 처음으로 서양 나라의 사면척량화법을 본떴으니, 그림이 이루어진 다음에 한쪽 눈을 가리고 보면 모든 물상이 가지런히 서지 않음이 없었다. 세상에서 이를 가리켜 말하기를 책가도라 했다. 반드시 채색을 했는데, 한때 귀인의 벽에 이 그림을 그려 꾸미지 않음이 없었다. 김홍도가 이 기법에 뛰어났다.[1]

책거리가 본격적으로 시작한 정조 때, 책거리로 이름을 떨친 화가가 바로 김홍도였다. 김홍도는 정조가 그림 그리는 모든 일을 그에게 주관케 했다고 할 정도로 아끼던 화원이다.[2] 지금도 그의 작품은 경매에서의 매매가가 조선시대 화가로는 가장 높다. 정조가 세상을 떠나면서 그도 상당히 곤궁한 노년을 보냈지만, 그 시기 외에는 늘 인

기 속에 살았던 화가다. 스승인 강세황姜世晃(1713~1791)의 전언에 의하면, 김홍도의 그림을 얻고자 하는 사람이 날로 늘어 비단이 무더기로 쌓이고 재촉하는 사람이 문에 가득하여 미처 잠자고 밥 먹을 시간이 없을 정도였다고 한다.[3] 지금의 아이돌에 버금가는 인기다. 그가 풍속화를 잘 그렸다는 것은 세상이 다 아는 사실이지만, 책거리에서도 빼어났다는 사실은 전공하는 연구자 외에는 금시초문일 것이다. 실제 그가 그린 책거리는 한 점도 남아 있지 않고, 단지 기록을 통해서만 책거리에 대한 명성을 확인할 수 있기 때문이다.

그런데 이규상의 기록은 김홍도 책거리에 대한 흥미로운 정보를 전한다. 그것은 책가도를 사면척량법四面尺量畫法으로 그렸다는 사실이다. '사면'은 입체적인 면을 말하고, '척량'은 물건을 자로 재는 것을 가리킨다. 자로 재듯이 입체적으로 그린 그림이란 뜻이니, 서양의 르네상스 투시도법을 가리키는 것이다.

지금 전하는 조선후기 책가도를 보면, 르네상스 투시도법과 명암법을 활용해서 그린 그림들이 많다. 깊이 있고 입체적으로 실감나게 표현한 서양화풍의 책거리다. 대체적으로 르네상스 투시도법을 적용하여 그림 속의 물건들이 중앙의 소실점으로 수렴된다. 흥미로운 사실은 명암법을 적용할 때 하이라이트와 그늘을 표현했지만, 그림자는 그리지 않았다는 점이다. 물건에 빛이 비치면 그 뒤에 드리워진 그림자가 분명히 보일 텐데, 그림자를 생략했다. 아마도 각 물건의 형상을 충실히 나타내고 옆의 물건을 방해하지 않으려는 배려로 추측된다.

김홍도가 책가도를 서양화법으로 그린 직접적인 이유는 중국의

다보격도에서 찾을 수 있다. 앞서 살펴 본 대만 소장 〈채회문방다보격도〉(그림 12)를 보면, 르네상스 투시도법으로 표현된 다보격의 가구에 책과 물건들이 놓여 있다. 책가도와 유사한 구성과 표현이다. 더욱이 입체적으로 표현하는 음영법처럼 서양화풍으로 그린 점도 상통한다. 문화는 세트로 전해진다. 조선에서는 도자기를 비롯한 청나라의 물건뿐만 아니라 다보격을 표현한 서양화법까지 함께 받아들였다. 청나라와 서양 등 외국 문물에 대한 관심은 조선에 책가도의 유행을 불러일으킨 것이다.

그런데 김홍도가 서양화법에 관심이 많은 데는 근본적인 이유가 있다. 그는 어렸을 적에 안산에서 강세황으로부터 그림을 배웠다는 점에 주목할 필요가 있다.[4] 강세황은 이익의 제자라 할 수 있을 정도로 그의 영향을 많이 받은 학자이자 화가다. 더욱 흥미로운 사실은 김홍도가 안산에서 그림을 배울 당시 이익이 생존해 있었다는 것이다. 조선후기를 대표하는 역사적 인물인 이익, 강세황, 김홍도가 같은 시기에 같은 하늘 아래 살았던 것이다. 이익과 강세황의 나이 차이는 32년이고, 강세황과 김홍도의 나이 차이도 공교롭게 32년이다. 김홍도는 이익의 영향을 받지 않을 수 없는 환경에서 자연스럽게 그림 공부를 했던 셈이다.

이익에게 있어서 서학은 서구 문물을 통해 유학의 경계를 넓히는 지적 도전이었다.[5] 그는 비록 조선의 바깥에 나가본 일은 없지만 중국 서적을 통해 콜럼버스Christoper Columbus(중국이름 각용[閣龍])와 마젤란Ferdinand Magellan(중국 이름 묵와란[墨瓦蘭])과 같은 대항해 시대의 탐험가들에 대한 정보를 접했다. 서양화법에 대해서도 다음같이 깊은 관심을 보였다.

"근세에 연경燕京에 사신으로 다녀온 이들 대부분이 서양화를 사다가 마루 위에 걸어 놓는데 한쪽 눈을 감고 한쪽 눈으로 오래 주시하면, 전각과 궁원이 모두 돌출되어 마치 실제 모습과 같다. … 요즘 이마두利瑪竇가 지은 『기하원본幾何原本』 서문을 보니, '그림 그리는 방법은 눈으로 보는 데 있다. 멀고 가까운 것과 바르고 기운 것과 높고 낮은 것이 차이가 있음에 따라 대상을 조응해야 제대로 그릴 수 있고, 둥글게 만들고 모나게 만드는 척도尺度도 화판畫板 위에다 셈 수를 틀림없이 해야만 물도物度와 진형眞形을 멀리 헤아릴 수 있다. 작은 것을 그릴 때는 시력을 크게 보이도록 하고, 가까운 것을 그릴 때는 시력을 멀리 보이도록 쓰며, 둥근 것을 그릴 때는 시력을 공[球] 보는 것처럼 써야 한다. 그리고 상像을 그리는 데에는 오목한 것과 우뚝한 것이 있어야 하고, 집을 그리는 데에는 밝은 곳과 어두운 곳이 있어야 한다.' 하였다."[6]

이익은 서양화의 사실적이고 입체적인 표현법을 소개하면서, 이런 화법이 이마두, 즉 마테오 리치의 『기하원본』에서 비롯되었음을 밝혔다. 이 책은 고대 그리스의 수학자 유클리드Euclid가 저술한 기하학서인 『기하학원론Euclidis elementorum libri』의 전반 부분을 한역한 것이다. 당시 화원들이 책가도에 적용한 사면척량법은 유클리드 기하학에서 시작되었지만, 르네상스 시대에 정립된 서양화법이다. 여기서도 이규상의 기록처럼 당시 서양화를 볼 때 한쪽 눈을 가리고 보는 것이 유행이었던 것 같다.

김홍도는 마침내 서양화를 직접 볼 기회가 생겼다. 1789년 가을부터 1790년 봄까지 동지정사인 이성원의 군관으로 북경에 다녀왔다.

그림 27. 북경의 남당 사진 고연희

이때 이명기는 정원 외 추가된 화원으로 함께 참여했다.[7] 연행할 때 동지사 일행이 반드시 들리는 코스가 있었으니, 바로 연경[북경] 선무문 안에 있는 남천주당南天主堂이다. 간단히 '남당'(그림 27)이라고도 부른다. 김홍도가 찾았을 때의 기록은 전하지 않아 대신 조선후기 실학자 홍대용洪大容이 방문했을 때의 기록으로 그 면모를 살펴본다. 홍대용은 오스트리아인 유송령劉松齡(본명 Ferdinand Augustin Hallerstein)과 독일인 포우관鮑友管(본명 Antoine Gogeisl)을 만나기 위해 기다리는 동안, 남당의 벽화를 보고 깜짝 놀랐다. 그의 글을 보면, 당시의 충격적인 감동이 지금도 생생하게 전해진다.

누각과 인물은 모두 훌륭한 채색을 써서 만들었다. 누각은 중간이 비었는데 뾰족하고 옴폭함이 서로 알맞았고, 인물은 살아 있는 것처럼 떠돌아다녔다. 더욱이 원근법에 조예가 깊었는데, 냇물과 골짜기의 나타나

고 숨은 것이라든지, 연기와 구름의 빛나고 흐린 것이라든지, 먼 하늘의 공계空界까지도 모두 정색正色을 사용했다. 둘러 보매, 실경을 연상케 하여 실지 그림이란 것을 깨닫지 못했다. 대개 들으니, '서양 그림의 묘리는 교묘한 생각이 출중할 뿐 아니라 재할裁割 비례比例의 법이 있는데, 오로지 산술算術에서 나왔다.'고 했다. 그림 속의 인물들은 모두 머리털이 펄렁거리고 큰 소매가 달린 옷을 입었으며, 눈빛은 광채가 났다. 그리고 궁실·기용들은 모두 중국에서는 보지 못하던 것이었으니, 아마 서양에서 만들어진 것인 듯하였다.[8]

홍대용이 남당에 그려진 서양화를 보고 감동 받은 것은 두 가지다. 하나는 인물이 '살아 있는 것처럼 떠돌아다'닐 정도로 사실적이라는 점이다. 그것도 단순한 사실적 묘사를 넘어 '실경을 연상케' 할 만큼 사실적이다. 눈속임 기법인 트롱프뢰유와 같은 경이로움이다. 동양화의 평면적인 표현 세계와는 다른 입체적인 세계에 충격을 받은 것이다. 이는 남당 벽화를 본 조선의 선비들이 한결같이 내뱉는 감동이기도 하다. 다른 하나는 서양 그림의 묘리가 오로지 산술에서 나왔다고 인식한 것이다. 역시 과학에 관심이 많은 홍대용인지라 서양화의 원리도 수학적인 구조로 봤다. 조선시대 회화도 초상화나 진경산수화 등에서 사실적인 화풍의 전통이 있지만, 서양화풍은 조선 사신들에게 그것과 다른 충격을 안겨줬다.

책거리는 아니지만, 김홍도의 서양화풍을 볼 수 있는 그림이 있다. 용주사 대웅전의 〈삼세여래도〉(그림 28)다. 그가 1790년 북경에 다녀온 뒤 김득신, 이명기 등과 제작에 참여한 용주사 후불탱화를 보

그림 28. 삼세여래도
1790년, 용주사 대웅전, 사진 성보문화재연구원

그림 29. 채제공 73세 초상
이명기, 1792년, 비단에 채색, 120.0×79.8cm, 보물 제1477-1호, 수원화성박물관 소장

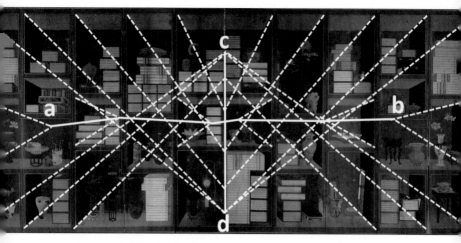

그림 30. 이응록 책가도의 투시도법 도해 도면 박주현

면, 당시로는 획기적일 만큼 사실적인 서양화풍으로 그려졌다.[9] 남당에서 경험한 충격적인 감동이 식기 전에 그린 불화다. 몸과 옷에 서양화풍의 음영을 넣은 방식은 이전의 불화에서 볼 수 없는 색다른 면모를 보여준다. 불화의 도상들을 서양 종교화처럼 살아 있는 듯이 표현했다. 대세지보살의 치마 주름 표현을 보면, 흰색 안료로 하이라이트까지 나타냈다. 김홍도와 함께 연행한 화원 이명기가 1792년에 그린 〈채재공 73세 초상〉(그림 29)을 보면, 얼굴이나 손이 '살아 있는 것처럼' 오동통하다.[10] 불교회화를 천주교 회화식으로 표현했다는 사실은 흥미를 넘어 획기적인 사건이다.

김홍도가 사면척량화법으로 그린 책가도는 어떤 모습일까? 그보다 50여년 뒤에 활동한 이응록[이형록]의 책가도를 통해 그 면모를 가늠해본다(그림 30). 서양식 투시도법을 적용하여 깊이 있게 표현했고, 하이라이트와 어둠으로 입체감을 나타냈다. 일본 나라국립박물

그림 31. 송도전경
강세황, 『송도기행첩』 1757년, 종이에 채색, 32.8×53.2cm, 국립중앙박물관 소장

관 연구원 박주현 박사의 연구에 따르면, 광원을 화면 양쪽에 설정하여 왼쪽에 있는 물건은 왼쪽이 밝고 오른쪽에 있는 물건은 오른쪽이 밝게 나타났다. 좌우동형의 원칙을 충실히 지킨 그림이다.[11] 언뜻 서양화의 투시도법을 정확하게 적용한 것으로 보이지만, 실제 중앙으로 수렴하는 선들을 연결해보면, 소실점이 a와 b의 수평선과 c와 d의 수직선을 따라 이동하고 있다는 사실을 알게 된다. 서양 원근법과 동양 원근법 간의 근본적인 차이는, 전자는 고정된 시점을 설정한 반면 후자는 이동하는 시점을 적용하는 데 있다.[12] 이것은 서양의 르네상스 투시도법을 어설프게 적용한 것이 아니라 받아들이면서 한국

전통의 이동식 시점을 고수했기 때문에 나타난 현상이다.

궁중화 책거리에 보이는 서양화법은 수묵화에 보이는 서양화법과 다르다. 김홍도의 스승 강세황이 1757년에 서양화풍으로 그린 개성 시내 그림 〈송도전경〉(그림 31)을 보면, 서양식 투시도법이 적용돼 송악산 밑 송도 주작대로는 뒤로 갈수록 작아지지만, 궁중화 책거리와 같은 입체감이나 중량감은 없다. 서양화법을 소극적으로 적용한 것이다. 반면, 궁중화 책거리에서는 이와 달리 서양화를 방불케 할 만큼 본격적인 서양화풍을 구사했다. 조선후기에 유행한 서양화법의 수용은 책거리에서 그 본맥을 찾아야 한다.

천주교를 탄압하던 시기에 정조가 가장 아끼던 화가인 김홍도가 책가도를 서양화법으로 그렸다는 사실은 어떻게 받아들여야 할까? 역사의 아이러니로 보이지만, 실상은 그렇지 않다. 서양의 종교는 체제를 위협하기 때문에 들어오지 못하게 막았지만, 서양의 과학문명이나 예술은 조선에 필요한 것이기 때문에 적극적으로 받아들였다. 조선후기에는 서양문화의 선별적인 수용이 이뤄졌다. 당시 조선의 서양에 대한 인식이 책가도에 극명하게 드러나 있다. 서양화풍으로 그렸으며, 서양의 물건들이 등장하기도 한 책가도는 조선인의 글로벌한 욕망을 측정하는 바로미터 같은 그림이다. 모순처럼 보이는 이런 경향은 서로 대척되기보다 정조 시대 정치와 경제와 문화에 활기를 불어넣는 상생의 에너지로 작용한 것이다. 그나저나 김홍도의 책가도는 어디에 있는 것일까?

06

책거리의 매력은
"놀라운 구조적 짜임"

책거리의 구성적 아름다움

한마디로 미의 실체 또는 대상의 존재 자체에 대해
서가 아니라, 그림의 구조적 짜임에 대해 보다 더 큰 관심을 가지고 있
었다는 말이 될 것이다.[1]

세계적인 현대미술가 이우환은 민화의 특징으로 '구조적 짜임'을
들었다. 이는 민화의 특색이지만, 책거리에도 딱 들어맞는 말이다.
책거리의 매력은 구성의 아름다움에 있다. 우리의 타고난 구성에 대
한 감각이 유감없이 표출된 예술이 책거리다.

한국미술에서 구성미는 몇몇 장르에서 그 독특함으로 주목을 받
았다. 고려시대 나전칠기의 패턴 구성, 보자기의 규칙적이거나 자연
스러운 구성, 조선시대 주택의 감각적인 벽면 구성 등이 그러한 예
다. 독일의 미술사학자 디트리히 제켈Dietrich Seckel(1910~2007) 교수는 한국
미술의 특색 중 하나로 '분할의 아름다움'을 들었다. 그는 잘게 자른
조각들로 꽃과 넝쿨 문양을 구성한 고려시대 나전칠기를 대표적인
예로 꼽았다.[2]

조선시대 옛집의 벽면 구성이나 조각보도 같은 맥락이다. 간결하
면서도 운치 있는 벽면의 공간 구성에는 조선 선비의 취향이 그대로
반영됐다. 표정이 각기 다른 천 조각들로 이룬 조각보의 아름다운 하

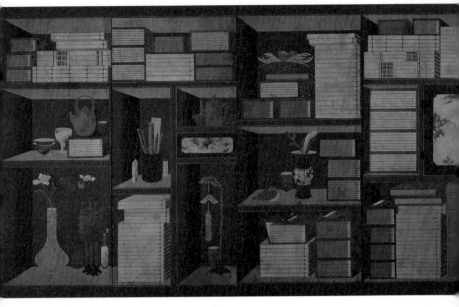

그림 32. 책가도
8폭 병풍, 19세기, 종이에 채색, 118.0×414.0cm, 개인소장

모니도 세계인들의 환호를 불러일으켰다. 몬드리안이 따로 없다. 조
각보는 조각이라도 버리지 않고 아낀 검소함의 미덕에서 비롯된 것
이지만, 조각들을 교묘하게 연결하고 합치는 데에서 우리의 예술적
성향이 유감없이 표출됐다.[3]

궁중화 책거리는 기본적으로 좌우동형의 구성을 취한다(그림 32).
궁중 책거리가 갖는 안정감과 장중함을 나타내기 위한 표현 방식이
다. 드물게 위가 무겁고 아래가 가벼운 구성을 취했다. 가운데 중심선
을 기준으로 좌우를 한 칸씩 비교하면, 화가가 어떻게 변화를 꾀했는
지 금세 파악할 수 있다. 채움과 비움이 조화롭고, 쌓임과 놓임이 다
양하다. 책들의 쌓임이 어느 하나 같은 것이 없고, 기물의 놓임도 어

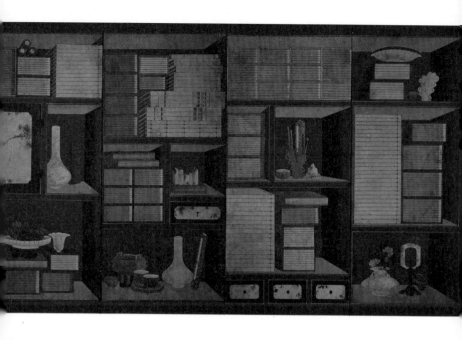

느 하나 다르지 않은 것이 없다. 책과 기물의 표정이 다채롭다. 이런 변화가 아름답게 느껴지는 것은 단순히 양쪽의 다름을 표현한 수준을 넘어 무언가 리드미컬한 음률이 느껴지기 때문이다. 튼실한 좌우 동형의 균형 속에 다양한 변화를 꾀한 것이 궁중화 책가도의 묘미다.

복잡하지만 입체적인 짜임을 보여주는 책가도(그림 33)가 있다. 모두 52칸으로, 지금까지 알려진 책가도 가운데 가장 칸 수가 많다. 115개의 책갑과 1개의 책이 쌓여있고, 102개의 기물이 놓여있다. 책갑 안에는 적게는 3개, 많게는 8개의 책이 들어 있다. 이렇게 많은 물건들이 52칸의 틀 속에 하나도 같은 것 없이 다양한 표정을 짓고 있다. 책가도가 보여주는 구성미의 절정을 보여주는 작품이다. 하나의

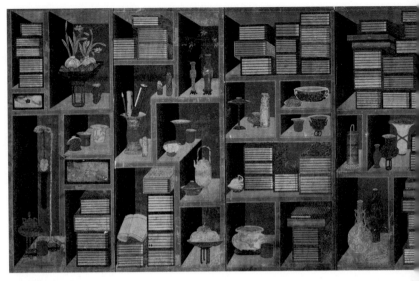

그림 33. 책가도
8폭 병풍, 19세기, 종이에 채색, 112.0×381.0cm, 개인소장

물건이라도 허튼 것 없이 균형과 변화의 조화 속에서 밀도 있게 표현
됐다. 각 기물에는 금니로 묘사한 문양들이 섬세하고 매우 장식적으
로 묘사됐다. 화가를 표시한 것으로 보이는 인장에는 '기원岐園'이란
호가 보이는데, 그가 누구인지는 확인되지 않는다. 소장자에 의하면,
대원군 집에서 전래된 책가도라 한다.

그림 33은 책가도 가운데 가장 콤팩트한 구성을 보여주는 작품이
다. 좌우동형으로 균형을 잡은 구성에 좌우에 다르게 변화를 주어 한
칸도 같은 것 없이 변화를 줬다. 균형과 변화의 조화가 뛰어난 구성
이다. 책의 쌓임과 기물의 놓임 모두 다양한 표정을 짓고 있는데, 어
느 하나 보태거나 뺄 것이 없을 만큼 치밀하게 짜여 있다.

책으로 도배한 책가도도 있다. 국립고궁박물관 소장 〈책가도〉(그

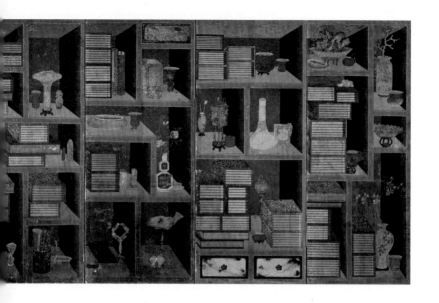

림 34)와 국립민속박물관 소장 〈책가도〉(그림 26)다. 책가도가 대부분 책과 물건으로 구성된 점으로 볼 때, 매우 예외적인 경우다. 서가는 일자형 시렁으로 된 조선의 가구에 조선 책과 중국 책들이 놓여 있다. 책만 가득한 그림은 책과 물건으로 구성된 그림보다 현실적이고 자연스런 모습이다. 그런데 이런 책그림을 보면, 왠지 개념미술이 떠오른다. 프랑스 기메동양박물관 수석 큐레이터인 피에로 캄봉Pierre Cambon은 국립고궁박물관 소장 〈책가도〉를 한국적인 추상화라 평했다. 일정하게 나눠진 책가에 책들이 정연하게 쌓여있는 매우 사실적으로 표현한 그림이지만, 일정한 패턴 속에 책들의 구성이 선, 면, 질감, 색채 등의 반복적인 질서 속에서 비구상적인 이미지로 환원된 것이다. 이 작품은 단순히 책의 쌓임으로 이뤄진 것 같지만, 나름 규

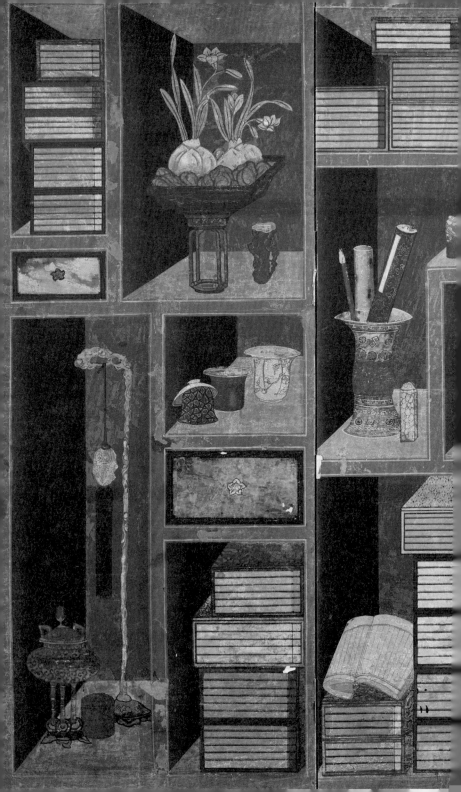

칙과 질서가 있다. 바로 패턴과 그리드다. 실제 구상적인 그림이지만 추상적인 환상을 불러일으키는 비밀이 여기에 있다.

이 책가도의 패턴은 세 가지다. 첫째 조선 책의 쌓임이고, 둘째 청나라 책의 쌓임이고, 셋째 조선 책과 청나라 책의 조합이다. 장서각에 소장된 조선시대 서적을 보면, 대부분 책갑에 싸여있지 않은 책들이지만, 아주 드물게 책갑에 싸여진 것도 있다. 그것도 옆의 양면을 열어두는 중국의 책과 달리 책 전체를 다 둘러싼 형식이다.[4]

조선의 책은 책갑이 없어도 튼튼하다. 크기가 크고, 질긴 한지로 만들며, 표지는 한지 두세 겹을 붙인 데다 밀랍을 먹이고 능화판으로 찍어 장식하기 때문이다. 하지만 청나라 책은 크기가 작고 내지는 물론 표지조차 종이가 얇기 때문에 책갑으로 싸야 제대로 모양이 난다. 책갑이 싸여있지 않은 큰 책은 조선의 책이고, 책갑(중국에서는 '포갑包匣'이라 부른다)으로 싸여있는 책은 중국책이라고 보면 거의 틀림없다.

이 책가도에서는 이러한 책의 패턴을 그리드로 활용했다. 그리드의 기본 패턴은 책갑으로 싼 중국책을 4개씩 두 줄로 나란히 쌓은 칸이다. 이 패턴을 지그재그, 그리고 좌우대칭으로 배치했다. 이 그리드 덕분에 책가도의 구조를 더 쉽고 빨리 파악할 수 있다. 일정한 패턴의 그리드를 모두 가리면 어느 하나도 같은 것 없이 다양한 책 쌓임이 보인다. 질서정연함과 자유로움의 상호작용으로 시각적 흥미를 자아낸다. 궁중의 서재를 회화적으로 승화시킨 작품이다.

책가도는 패턴, 그리드, 대칭 등 기하학적 원리를 이용해 아름다운 구성을 자아낸다. 이것은 현대 디자인에도 그대로 응용되는 중요한 구성 원리다. 어떤 때는 규칙적으로, 어떤 때는 자유롭게 책을 쌓음

그림 34. 책가도
10폭 병풍, 20세기 전반, 종이에 채색, 각 161.7×30.5cm, 국립고궁박물관 소장

◀▼ 그림 34-1. 패턴과 그리드가 적용된 책가도의 구성

그림 35. 책가도
10폭 병풍, 19세기, 비단에 채색, 138.0×303.0cm, 개인소장

으로써 우리에게 지적이고 미적인 만족감을 충족시켜 준다. 이 그림
이 조선시대 책 문화의 실상을 담았지만 추상회화처럼 보이는 까닭
은 시대를 뛰어넘어 현대 디자인의 언어를 담고 있기 때문이다.

　책가도의 칸막이 안에 둥둥 떠 있는 책가도(그림 35)가 있다. 왜 그
런가 살펴보니, 이 그림에서는 책가도에서 흔히 보이는 서양의 투시
도법을 지워버렸기 때문이다. 그것도 지운 자국을 거칠게 내어 무언
가 서양화법에 대한 부정적인 메시지를 드러냈다. 책가도가 처음 등
장했을 때는 글로벌한 외형을 띠었다. 중국식 다보격 장식장에 조선
이나 청나라의 책, 청나라와 서양의 물건들이 놓여있고, 이들을 르네

상스 투시도법과 명암법으로 그렸다. 투시도법으로 2차원의 평면에 3차원의 깊이감을 내고, 명암법으로 입체감을 충실히 표현했다. 이른바 '르네상스 일루전Renaissance illusion'이다. 그런데 이름을 알 수 없는 이 그림의 화가는 르네상스 투시도법을 아예 지워버렸다. 이런 획기적인 시도로 말미암아 칸막이 속의 물건들은 무중력 상태로 떠있는 것이다.

이 병풍의 책가는 조선의 가구다. 청나라 다보격처럼 선반이 ㄱ자나 ㄴ자로 꺾이거나 칸막이에 구멍이 뚫리지 않았다. 하지만 책갑에 싸여있는 작은 책들은 중국 책이고, 왼쪽에서 두 번째 아래 칸에 책갑 없이 쌓아둔 책들만 조선의 책이다. 청동기, 도자기, 문방구, 생활용품들은 거의 청나라 물건이다. 45칸 가운데 20칸에 책, 25칸에 물건이 배치됐다. 여느 책가도처럼 딱 떨어진 구성이 아니라 계단식 리듬감을 살렸고, 칸 속에는 두 종류의 물건이 대비와 조화를 이루고 있다. 거칠게 칠한 배경의 회색과 책가의 자유로운 짜임새에서, 책가도로서는 드물게 회화적인 맛이 풍부하게 배어 나온다. 이 병풍은 한국적인 책거리의 등장을 예시한다.

"그 정묘함이
사실과 같았다"

책거리의 새로운 전형 마련한 이형록

이형록李亨祿(1808~1874)은 조선시대를 대표하는 책거리 화가다. 하지만 얼마 전만 하더라도 우리는 그를 조선 말기의 풍속화가 정도로 기억했다. 그를 한국회화사에서 책거리 화가로 우뚝 세운 이는 미국인 연구가 케일 블랙Kay E. Black 씨다. 그는 1998년 미국 샌프란시스코 아시아미술관에서 개최한 〈희망과 열망Hopes and Aspiration〉이란 전시회 당시, 하버드대 에드워드 와그너Edward W. Wagner 교수와 함께 쓴 「궁중 스타일 책거리Court Style Ch'aekkŏri」라는 논문에서 이형록을 책거리 화가로 주목했다.[1]

이형록이 화원으로 활동한 시기는 철종과 고종 때로 조선이란 거함이 기울어가는 시기였다. 그럼에도 불구하고 그의 작품을 보면, 조선왕조가 쇠퇴하는 기운이 전혀 느껴지지 않을 정도로 높은 완성도를 보였다. 현재 확인되는 그의 책거리 작품 수량은 13점 이상으로, 역대 화가들 가운데 가장 많은 책거리를 남겼다.

이형록은 조선후기의 유명한 화원 집안 출신이다. 증조부 이성린李聖麟(1718~1777), 조부 이종현李宗賢(1748~1803), 부친 이윤민李潤民(1774~1841), 숙부 이수민李壽民(1783~1839), 이순민李淳民(1789~1831) 등이 화원이고, 세 아들도 화원이다. 그 가운데 할아버지 이종현, 아버지 이윤민이 책거리에 능했고, 손자인 이덕영李悳泳(1870~1907)도 책거리를 잘 그렸다. 책거리로는

전주 이씨 화원 가문 가계도

*책거리도를 그린 것이 확인되는 작가

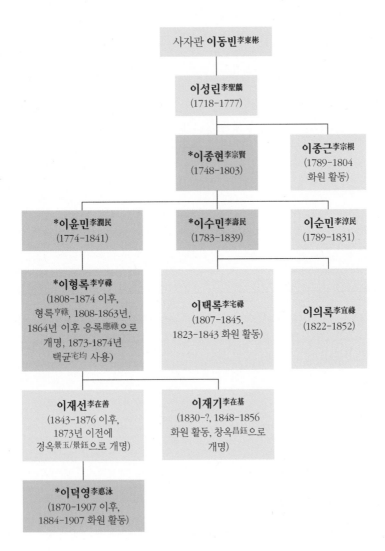

사자관 **이동빈**李東彬

이성린李聖麟
(1718-1777)

***이종현**李宗賢
(1748-1803)

이종근李宗根
(1789-1804
화원 활동)

***이윤민**李潤民
(1774-1841)

***이수민**李壽民
(1783-1839)

이순민李淳民
(1789-1831)

***이형록**李亨祿
(1808-1874 이후,
형록亨祿, 1808-1863년,
1864년 이후 응록應祿으로
개명, 1873-1874년
택균宅均 사용)

이택록李宅祿
(1807-1845,
1823-1843 화원 활동)

이의록李宜祿
(1822-1852)

이재선李在善
(1843-1876 이후,
1873년 이전에
경옥景玉/景鈺으로 개명)

이재기李在基
(1830-?, 1848-1856
화원 활동, 창옥昌鈺으로
개명)

***이덕영**李悳泳
(1870-1907 이후,
1884-1907 화원 활동)

참조: 김수진,「 19~20세기 병풍차의 제작과 유통」,
『미술사와 시각 문화』제21호(2018), 46쪽.

최고의 명문 화원 집안을 이룬 것이다.[2]

이형록은 조선시대 화원으로는 드물게 이름을 두 번이나 바꿨다. 57세인 1864년에 이응록李膺祿으로 바꿨고, 64세인 1871년에 이택균李宅均으로 개명했다. 1864년 그가 개명된 사실은 『승정원일기』에서 확인된다.

이조 계목에, "전 첨지 이형록李亨祿의 이름자를 응록膺祿으로 고치고 출신出身 이형우李逈愚의 이름자를 행우行愚로 고치며, 출신 이형석李瀅錫의 이름자를 현석顯錫으로 고쳐 달라고 고장告狀을 올렸습니다. 그러니 전례대로 예문관으로 하여금 체지를 발급하도록 하는 것이 어떻겠습니까?" 하였는데, 판부判付하기를, "그대로 윤허한다." 하였다.[3]

이 기록에서는 개명한 사실과 더불어 이형록의 벼슬을 '전 첨지'로 기록한 점에 주목할 필요가 있다. 첨지는 관장하는 직무와 소임이 없는 문무 당상관을 우대하기 위한 관청인 중추부의 당상堂上 정3품 무관 벼슬이다. 8인의 첨지사 가운데 3인은 오위의 위장衛將 체아遞兒로 하고, 의관醫官이나 역관譯官 등은 30개월 동안 중추부에 속할 수 있었으니, 이형록은 화원으로서 중추부에 소속되었던 것으로 보인다. 화원으로서 정3품은 매우 높은 벼슬이다.

이듬해인 1865년, 도화서 체아록에 이응록을 붙일 것을 요청하는 계啓를 예조에서 올렸다. 계절마다 근무 성적을 평가해 녹봉을 지급하는 관직을 체아직이라 하는데, 이 직책은 대부분 거관去官 이후 체천遞遷될 자리가 없는 경우 임명하고, 이때 받는 녹봉을 체아록遞兒祿이라 한다.

장용규가 예조의 말로 아뢰기를, "도화서에 특별히 체아록의 자리를 마련해 두고 있는데, 예전부터 화원 실관實官 가운데 오래 근무한 사람들을 순서대로 붙여주는 것을 허락해왔습니다. 그런데 부록인付祿人 김순종金舜鍾이 군관으로 지방에 나가 있으니, 다음 차례에 해당하는 이응록을 규례대로 붙여주는 것이 어떻겠습니까?" 하니, 윤허한다고 전교하였다.[4]

김순종은 화원 가문으로 유명한 개성 김 씨 집안 출신이다. 부친은 김양신金良臣이고, 김득신金得臣, 김석신金碩臣이 그 백부다. 그는 1865년 73세의 나이에 화사군관畵師軍官으로 지방에 파견됐다. 덕분에 체아록의 기회를 이응록이 받은 것이다. 그런데 이응록은 다시 이택균으로 개명했다.[5] 『승정원일기』 고종 8년(1871) 3월 25일자 기사 내용이다.

이조 계목에, "전 현감 이희진李熙進의 이름은 희균熙均으로, 전 찰방 이희달李熙達의 이름은 명균明均으로, 전 교수 이재함李在咸의 이름은 주옥周鈺으로, 전 첨지 이응록李膺錄의 이름은 택균宅均으로, 겸교수 이재기李在基의 이름은 창옥昌鈺으로, 전 수문장 이강순李崗純의 이름은 가우嘉宇로, 전 현령 이형관李亨寬의 이름은 영하英夏로, 전 찰방 이종윤李宗潤의 이름은 윤영潤榮으로, 송라 찰방松蘿察訪 이종혁李宗赫의 이름은 순영淳榮으로 고치게 해달라고 고장告狀을 올렸습니다. 전례대로 예문관으로 하여금 체지를 발급하도록 하는 것이 어떻겠습니까?" 하였는데, 그대로 윤허한다고 하였다.[6]

일반적으로 일이 잘 안 풀리거나, 아니면 더 좋은 운을 받고자 할

때 개명한다. 이형록은 개명한 이후, 화원 출신이면서 종2품인 동지사로 승진했으니 개명 덕을 본 셈이다. 1873년 3월 6일에 이택균을 동지로 임명된 기사가 『승정원일기』에 보인다.

박제인朴齊寅·조병식趙秉式을 부총관으로, 이교익李教益·이택균李宅均을 동지로, 황종규黃鍾奎를 첨지로, 이민응李敏應·유해로柳海魯·안학선安鶴善을 선전관으로, 민성호閔成鎬·권병수權秉銖를 내금위장으로, 이정우李靖宇를 우림위장으로, 장원팔張元八·정천유鄭天猷·왕석철王錫哲을 오위장으로, 장영급張泳汲을 충익위장으로, 성우호成瑀鎬를 훈련원 주부로, 김명진金明鎭·이만형李晚瀅을 문신 겸 선전관으로, 백낙현白樂賢을 전라좌도 수군절도사로 삼았다."[7]

이택균과 함께 동지로 승진한 이교익(1807~?)은 나비그림으로 유명한 화원이다. 동지는 동지중추부사同知中樞府事로 종2품의 벼슬이다. 고종 때에는 화원에게 주는 벼슬의 인플레 현상이 보인다. 조선 초기에는 최경이 정3품인 당상관에 제수됐지만 관리들의 격렬한 반대에 부딪혔고, 성종 이후 도화원은 도화서로 바뀌면서 종6품 기술직 관서로 하향 조정됐으니 이런 상황에 비춰보면, 그는 상당한 대우를 받은 셈이다.[8] 이택균이 승승장구한 덕분에, 승진한 뒤 14일 째인 3월 20일에 아버지 이윤민과 할아버지 이종현도 추증하는 경사가 일어났다.

2차 정사를 하였다. … 고 부사과 이윤민李潤民에게 호조참판과 그에 따른 예겸을 추증하고, 고 부호군 이종현李宗賢에게 호조참의를 추증하였

그림 36. 책가도
이형록, 8폭 병풍, 1864년 이전, 종이에 채색, 140.0×468.0cm, 개인소장

는데, 이상 두 사람은 동지 이택균^{李宅均}의 양대 선조이다.[9]

아버지 이윤민은 호조참판, 할아버지 이종현은 호조참의로 추증됐다. 호조참판은 종2품의 관직이고, 호조참의는 정3품의 당상관이다. 할아버지가 아버지보다 낮은 벼슬에 추증된 것은 정조 때 책거리를 잘 그리지 못해 위격 처리된 사실을 감안한 것 같다(4장 참조). 아무튼 이택균, 즉 이형록은 우리나라 역대 화원 가운데 가장 큰 벼슬과 혜택을 누린 기록을 갖게 됐다.

그에게 있어 개명은 단순히 이름만 바꾼 데 그치지 않고 화풍을 바꾸는 계기가 됐다. 이형록 시절(1808-1864)의 책가도는 갈색이 주류를 이뤘다(그림 36). 갈색 뒤판에 갈색 칸막이의 책가도를 그렸다. 갈

색 바탕은 조선후기 책거리 초기부터 전통적으로 사용했던 전형적
인 색조다. 이형록은 전통을 충실히 계승한 가운데 시작했음을 알 수
있다.

그러나 전통은 튼튼한 디딤돌일 뿐, 그는 꾸준히 자신만의 책거리
를 만들어갔다. 책거리에 한해서 그는 자의식이 매우 강한 화가다.
그가 책거리를 통해 새롭게 시도한 점은 두 가지다. 하나는 여유로운
공간 구성이고, 다른 하나는 정교한 디테일의 묘사다.

이형록 이전의 책거리는 복잡한 구성을 보여줬다. 시렁으로 나눈
여러 칸 속에 많은 책과 물건들이 진열돼 있었다. 하지만 그는 간결
한 구성 속에서 여백의 미가 느껴질 정도로 여유로운 공간 구성을 선
보였다. 그의 책거리가 다른 궁중 책거리처럼 중국과 서양의 물건들

그림 37. 책가도 이응록, 8폭 병풍, 1864~1874년,
종이에 채색, 203.8×289.6cm, 미국 샌프란시스코 아시아미술관 소장

로 가득 차있지만, 무언가 한국적인 미감이 짙게 느껴지는 것은 바로 여유로운 공간의 활용에서 비롯된다. 김홍도의 산수도나 화조화를 보면, 무한한 공간감이 느껴지고 여기서 한국적인 너그러움이 느껴지는 것과 같은 맥락이다.

비교적 초기의 궁중 책가도로 보이는 〈책가도〉(그림 33)와 이형록의 〈책가도〉(그림 36)를 비교해 보면, 한국적 너그러움이 무엇인지 알 수 있다. 전자는 전체 칸 수가 52칸인데 비해, 후자는 너비가 87센티미터 더 커졌음에도 불구하고 19칸으로 줄어들었다. 이형록은 칸

수를 줄이고 공간을 충분히 살려 책과 물건들을 넉넉하게 배치했다. 한꺼번에 여러 가지 물건들을 보여주는 번잡함을 피하고 여백의 미를 충분히 향유하는 여유로운 공간 구성을 택한 것이다.

그는 디테일에서도 뛰어난 묘사력을 보여줬다. 서양의 음영법을 받아들여 입체적인 표현에 뛰어난 데다 세부 묘사를 보면 감탄을 자아낼 만큼 섬세하면서도 중량감이 있다. 보통 섬세함을 살리면 힘이 약하기 마련인데, 이형록의 책거리는 그러한 염려를 불식시킬 만큼 두 가지를 다 갖추고 있다.

그림 38. 책가도
이응록, 8폭 병풍, 19세기, 종이에 채색, 150.0×380.0cm, 개인소장

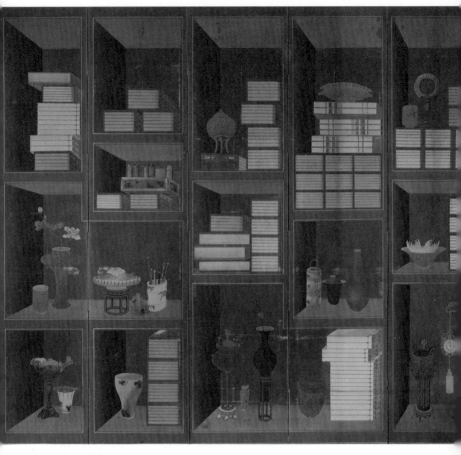

그림 39. 책가도
이응록, 10폭 병풍, 19세기, 종이에 채색, 153.0×352.0cm, 국립중앙박물관 소장

섬세한 묘사력은 아버지 이윤민으로부터 대물림 받은 것으로 보인다. 유재건劉在建(1793~1880)은 『이향견문록里鄕見聞錄』에서 이윤민의 책거리에 대해 "내게 여러 폭의 문방도[책거리] 병풍이 있는데, 매양 방에 쳐놓으면, 간혹 와서 보는 사람이 책가에 책이 가득 찼다 여기고 가까이 와서 살펴보고는 웃었다. 그 정묘하고 핍진함이 이와 같았

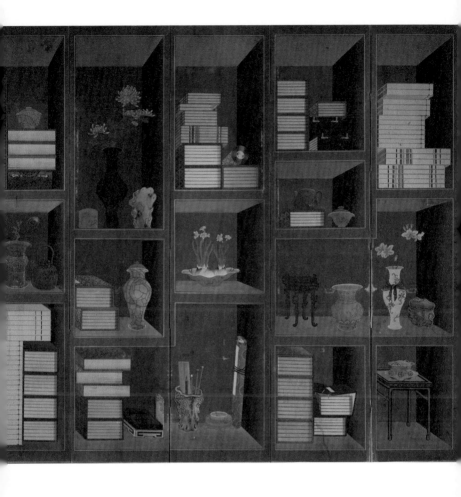

다."라고 평했다.[10] 서양의 눈속임 기법인 트롱프뢰유를 연상케 할 만큼 사실적이고 실감나게 그렸다는 뜻이다. 이윤민의 책거리가 전하지 않아서 얼마나 사실적인지는 알 수 없으나, 이형록의 책거리를 통해 거꾸로 이윤민의 사실적 표현력을 미루어 짐작할 수 있다.

57세인 1864년 이름을 바꾼 이응록 시절(1864-1872)에 나타난 가

장 큰 변화는 책거리 뒤판의 색채다. 이전처럼 갈색을 사용하기도 했지만, 녹색 혹은 암녹색처럼 새로운 색채를 실험했다. 뒤판의 색채에 변화를 줌으로써 결과적으로 화면에 활기를 불어넣는 효과를 가져왔다. 갈색 칸막이에 갈색 뒤판은 안전한 색의 배합이지만, 갈색 칸막이에 녹색 혹은 암녹색의 조화는 상생의 활기찬 배합이다.

이응록 책가도로 가장 먼저 세상에 알려진 작품은 샌프란시스코 아시아미술관 소장품(그림 37)이다. 이 병풍은 원래 뉴욕 컬럼비아 대학 도서관에 소장돼 있는 것을 후에 샌프란시스코 아시아미술관에서 구입한 것이다. 이 책가도는 이형록 시절의 그림처럼 뒤판이 갈색이다. 하지만 국립중앙박물관 소장본과 최근 공개된 개인소장본에서는 각기 암녹색과 녹청색 바탕을 택하면서 '녹색 책거리'를 연이어 제작했다. 그림 38은 녹청색 바탕의 책가도로는 처음 공개되는 작품이다.

1864년 이응록으로 개명한 이후, 그는 책가도의 바탕색에 대해 여러 가지 실험을 한 흔적을 보인다. 이형록 시절에는 갈색 바탕의 책거리를 그렸지만, 이응록 시절에는 기존의 갈색 바탕을 비롯하여 암녹색 바탕(그림 39), 그리고 이번에 알려진 암녹청색 바탕(그림 38) 등 다양한 바탕색에 대해 고민한 것이다. 암녹청색은 여러 색을 혼합한 간색으로 원색의 기물과 책을 돋보이게 하며 고급스런 느낌을 준다.

세부 묘사는 이응록 시절의 책거리가 가장 정교하면서 오히려 힘이 있다. 세련되면서도 가볍지 않고 명료한 화풍을 구사했다. 책거리의 전성기를 보여주는 작품이다. 책거리 모사로 유명한 민화작가 정

성옥 씨는 이응록의 책거리를 그릴 때 필선에서 가장 강한 에너지를 느꼈다고 한다. 57세와 64세 사이, 이응록 시절에 그가 가장 왕성하게 활동했기 때문이다.

이형록은 책가도에서 공간 운영과 디테일 묘사, 그리고 색채 실험에 이르기까지 새로운 변화를 모색했다. 이전의 복잡한 짜임에서 벗어나 우리 취향의 간결하고 넉넉한 공간을 창출했다. 게다가 명문 화원 집안 출신답게 완성도 높은 사실적 묘사에 힘을 실어 임팩트 있는 기법을 구사했다. 아울러 갈색 일색의 바탕색에서 벗어나 녹청색, 암녹색 등 새로운 색채를 실험해 책가도의 다채로운 컬러 세계를 펼쳤다. 이러한 시도는 궁중화 책가도에서 중국적 취향을 지우고 한국적인 감각을 살리려 한 노력으로 읽힌다.

블루 열풍,
19세기 채색화를 달구다

'블루 책거리'가 주는 새로운 감동

패션계에는 '트렌드 컬러'가 있다. 매년 세계적으로 유행하는 컬러를 말한다. 사실인즉, 이탈리아에 있는 유명 디자이너나 패션 업체에서 이듬해나 그 다음 해에 유행할 컬러 몇 가지를 미리 지정해준다.

조선후기 책가도에서 트렌드 컬러를 바꾼 이가 있으니, 바로 이택균이다. 책거리의 트렌드 컬러는 뒤판 색이다. 이택균은 초기 이름인 이형록 시절엔 전통적인 방식대로 갈색 바탕의 책가도를 그렸다. 이런 실험을 거쳐 64세인 1871년에 개명한 이택균 시절부터는 갈색과 녹색에서 벗어나 청색 책가도, 즉 블루 책거리로 바꿨다(그림 40). 갈색이 따뜻하고 고급스런 느낌이 드는 반면, 청색은 밝고 활기찬 느낌이 강하다.

원래 유럽에서 청색 즉 블루는 혐오의 색, 경계하고 멀리하는 색이었다. 로마에서 청색 옷을 입는 것은 괴상스런 모습 아니면 상을 당한 표시로 받아들였다. 파란색 눈을 가진 사람은 추하다고 취급을 받았고, 눈동자가 파란 여자는 정숙하지 못한 사람이며, 남자는 '여자처럼' 나약하고 교양이 없거나 우스꽝스러운 사람으로 여겼다. 그런데 12세기부터는 성모 마리아의 옷 색이 되면서, 왕의 색으로 등극했다. 천대받던 청색이 중세 말기에는 가장 아름답고 고상한 색으로

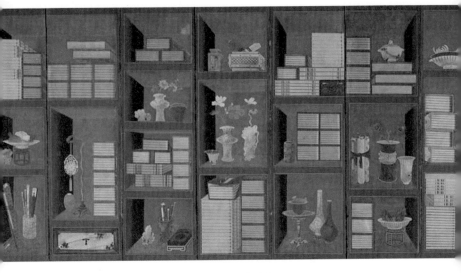

그림 40. 책가도 이택균, 10폭 병풍, 19세기, 비단에 채색,
130.5×380.6cm, 미국 개인소장, 미국 버밍햄미술관 위탁 보관

탈바꿈한 것이다.[1]

아시아에서 청색은 이슬람 문화의 상징적인 색채다. 이슬람교의
블루 모스크에서 볼 수 있는 것처럼, 이슬람의 이상 세계를 상징한
다. 원나라 때 이슬람의 블루를 받아들여 청화백자를 제작했다.[2] 이
전통은 명나라까지 이어지고 조선과 베트남에도 영향을 미쳤다. 그
런데 이 중국의 청화백자는 영국이나 네덜란드의 동인도회사를 통
해 유럽에 전해지면서 왕족이나 귀족들의 은밀한 취미생활인 도자
기 방을 꾸미는 데 사용됐다.

유럽에서는 귀하고 비싼 청화백자를 과학적으로 재현하려는 노력
이 이뤄졌는데, 독일의 마이센Meissen, 네덜란드의 델프트Delft, 덴마크
의 로얄 코펜하겐Royal Copenhagen, 영국의 웨지우드Wedgwood 등이 그러한

예다.[3] 이들 유럽의 도자기는 청화백자를 기본으로 삼았다. 동서양이 청색의 매력에 흠뻑 빠진 것이다. 아무리 유행이 바뀌어도 사람들이 변함없이 애호한 색이 바로 청색이다.

이태균은 국제적으로 사랑받은 블루를 책거리에 처음 도입한 화가다. 책거리를 뜨겁게 달군 블루 열풍은 19세기 후반 채색화 전반으로 확산됐다. '청색시대'라 불릴 만큼 궁중 장식화, 불화, 민화 등 채색화에서 청색의 활용이 두드러졌다. 그 배경에는 유럽으로부터 중국을 통해 값싼 인공 안료를 수입한 데 있다. 19세기 독일과 영국에서 개발된 아닐린aniline dye이란 저렴한 인공 안료가 들어오면서 청색을 사용할 수 있는 환경이 조성돼, 금처럼 아껴 쓰던 청색을 마음껏 사용할 수 있었다.[4] 1874년에 서양 안료가 얼마나 통용됐는지를 알 수 있는 기록이 있다.

임금이 하교하기를, "요즘 '양청'과 '양홍' 같은 물감은 서양 물품에 관계되고 색깔도 몹시 부정하니 엄하게 금지하는 것이 좋겠다." 하니, 이유원이 아뢰기를, "경서經書에서 '자주색이 붉은 색을 어지럽히는 것을 미워한다.' 하였으니, 바로 그 중간색을 금지한 것입니다. 임금의 하교가 참으로 지당하십니다." 하였다.[5]

양청洋青, 양홍洋紅 같은 서양 안료의 수입을 금한 것은 서양 물품이 들어오지 못하게 막기 위한 조처다. 이유원은 서양 안료 수입을 금지하는 명분으로 '자주색이 적색을 어지럽히는 것을 미워한다'는 공자의 말을 들어 수입을 금지해야 한다며 고종의 말을 거들었다. 자주색은 적색에 청색을 섞은 간색이고 적색은 정색(청색·백색·적색·흑색·황색의 오방색)이다. 간색(정색을 섞은 색)은 색을 섞어서 맑지 않기 때문에 윤리적으로 하자가 있다고 인식했다. 이것이 유교 전통의

그림 41. 책가도
이택균, 10폭 병풍, 19세기, 비단에 채색, 143.0×384.0cm, 서울공예박물관 소장

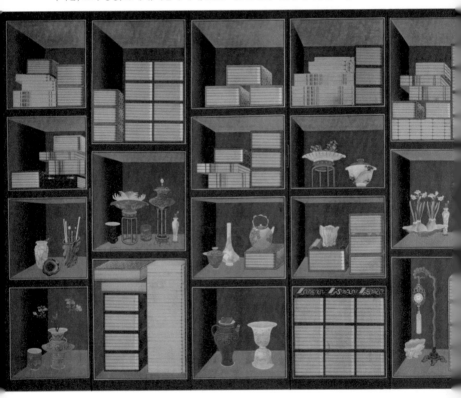

색채관이다. 이 가치관에 따르면, 서양 안료는 간색이기 때문에 수입을 금해야 한다는 논리다. 어쨌든 1874년 무렵 양청이나 양홍과 같은 서양 안료가 수입되어 약간의 사회문제가 일어났던 것은 분명한 사실이다.

지금까지 이택균 책거리로는 4점이 알려진다. 미국 버밍햄미술관에 위탁 보관된 개인소장품, 최근 이택균 책거리로 밝혀진 클리블랜드미술관 소장품, 통도사 성보박물관 소장품과 서울공예박물관에

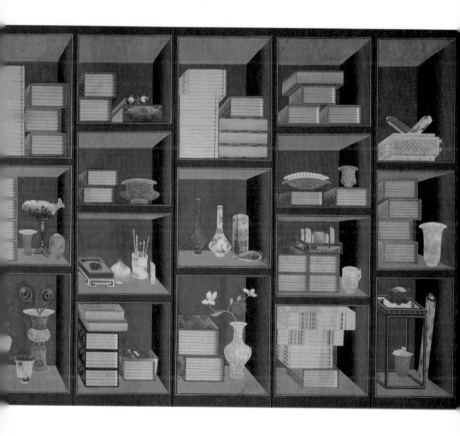

그림 42. 책가도
19세기, 종이에 채색, 각 139.0×36.5cm, 개인소장

소장된 책가도다. 공교롭게도 이들 작품은 모두 내가 찾아냈다.

서울공예박물관 소장 책가도(그림 41)는 지금까지 알려진 이택균의 책거리 가운데 가장 스케일이 크고 보관 상태가 양호한 작품이다. 제2폭 아래에서 두 번째 칸에 5과의 인장이 인장통에 담겨 있는데, 그 가운데 오른쪽에서 세 번째 인장이 뉘어져 있고, 그 면에 '李宅均印(이택균인)'이란 글씨가 전서로 새겨져 있다. 이택균은 궁중 화원 이형록이 65세인 1872년에 두 번째 개명해서 죽을 때까지 쓴 이름이니, 이 작품은 1872년 이후에 제작된 그림임을 알 수 있다. 이택균

118

시절은 아무래도 나이가 많다 보니 전성기인 이응록 시절만큼 완성도가 높지는 않지만, 오히려 화려한 채색으로 젊고 새로운 이미지를 창출했다. 청색은 녹색에 비해 훨씬 그림을 젊어보이게 하는 효과가 있다. 칸막이의 갈색과 더불어 상생의 조화를 이룬다.

기존의 갈색 책가도를 청색 책가 도로 바꿔 블루 시대를 열었던 이택균은, 다소 늦은 감이 있지 만 글로벌한 색을 받아들여 조

선에 유행시킨 것이다. 이처럼 청색 책가도가 유행했다는 사실은 당시 조선의 채색화가 드디어 글로벌한 추세를 따라갔다는 것을 보여준다.

그림 42는 이택균의 영향을 받은 화가의 블루 책거리다. 이 병풍은 좌우동형의 균제미가 분명하다. 어떤 칸은 책들로 가득 채웠고, 중단에는 책 한 권 없이 기물만 여유롭게 배치했다. 채움과 비움의 대비를 적절하게 활용했다. 다양한 책들을 여러 가지 모습으로 가득 채운 칸을 좌우에 배치한 점은 다른 책가도에서 볼 수 없는 이 그림만의 특색이다. 이 그림을 그린 작가는 책 쌓기의 새로운 조형적 실험을 했다. 청색 바탕 덕분에 이 작품이 19세기 후반 이후에 제작되었음을 알 수 있다.

블루 책거리는 19세기 후반 책거리를 상징하는 트레이드마크가 됐다. 청색은 무엇보다 생기 넘치는 젊은 취향의 색채이면서 청화백자처럼 오랫동안 세계인이 사랑한 색채이기 때문에 각광을 받았다. 이 시기에는 비단 책거리에만 국한되지 않고 궁중 장식화, 불화 등 다양한 장르의 채색화가 블루 시대로 접어들었다. 세계적으로 부는 '블루 열풍'에 조선시대 채색화도 예외가 아니었던 것이다.

그 무엇에도
사로잡히지 않는 자유로움

일본인이 사랑한 '불가사의한 조선 민화'

야나기 무네요시柳宗悅(1889~1961)는 '민화'와 '민예'
라는 말을 처음 만든 이로 유명하다. 사실 민예는 야나기보다 50여
년 앞서 민예 운동을 한 영국의 사회주의 미술이론가 윌리엄 모리
스가 말한 'The Art of the People'의 번역어다. 미술이 소수의 왕족
과 귀족을 위한 것이 아니라 다수의 민중을 위한 것이어야 한다는
주장에서 나온 말이다. 이보다 앞서 독일의 낭만주의자 예술가들은
'Volkskunst(Folk Art)' 개념을 제시한 바 있다.[1]

그런데 우리가 야나기 무네요시를 평가해야 할 또 하나의 이유는 민
화의 가치와 아름다움을 세상에 널리 알린 공이다. 그 계기를 마련한
글이 1959년에 쓴 「불가사의한 조선 민화」다. 그 글은 이런 에피소드
로 시작한다.

세리자와 케이스케芹沢銈介(1895~1984) 군이 시내의 어느 상점에서 시바 고
칸司馬江漢(1747~1818)의 작품이라는 도로에泥繪 병풍을 보았다고 알려줬다.
상당히 좋은 작품이라고 하는 바람에 나는 병중인데도 몹시 보고 싶어
상점에 연락했더니 곧 보내줬다. 두 폭으로 된 병풍이었다. 그러나 이것
은 고칸의 작품이 아니라 주문을 받고 그린 중국의 그림이라는 것을 금
세 알 수 있었다. 서가에 책과 두루마리 및 문방구가 놓여 있고 청나라

시대의 공예품이 배치된 그림이었다. 그러므로 시대는 고작 150년 전일 것이다. 매우 부드러운 작품으로, 전혀 자극적인 데가 없어 병들어 누운 내 마음을 평화롭고 조용하게 해줬다.

그리하여 잠시 곁에 두고 싶은 생각이 들었다. 또한 민예관은 중국 도로에의 대표적인 것을 아직 갖지 못하고 있었으므로 민예관을 위해서라도 꼭 구입하고 싶었다. 그런데 고칸의 작품이라고 해서 그런지 값이 너무 비싸 입이 벌어졌으나, 민예관이 소장한 적당한 것과 교환하자는 제안이 성공하여 마침내 소장하게 됐다. 그리고 찾아오는 모든 사람들에게 보여줬다. 그들은 낯선 이 그림을 보고 한결같이 기뻐해줬다.[2]

이 병풍은 2017년 국외소재문화재단에서 간행한 『일본민예관 소장 한국문화재Ⅱ: 도자·회화편』에 소개됐다(그림 43). 이 병풍 그림은 시바 고칸의 도로에도, 중국의 도로에도 아닌 조선의 책가도다. 도로에는 에도 시대에 유행한 우키요에浮世繪의 하나로, 안료에 진흙을 섞어 서양화풍으로 그린 그림을 말한다.

이 병풍은 갈색 칸막이에 녹청색의 뒤판을 보니, 이응록의 책가도이거나 그 시기(1864~1871)에 제작된 다른 작가의 책가도일 가능성이 있다. 그런데 이 책가도를 조선의 전통 방식이 아니라 서양식 아치형으로 표구를 한데다 중국 기물이 등장하다 보니, 야나기 무네요시는 조선의 그림임을 알아차리지 못했던 것이다. 또한 이 책가도는 갈색과 녹청색의 간색을 바탕에 깔아 평온한 느낌이 든다. 야나기 무네요시는 이 병풍이 전혀 자극적인 데가 없이 부드러워 병들어 누운 그의 마음을 평화롭고 조용하게 해줬다고 감회를 밝혔다.

그런데 당시 눈 밝은 사람이 있었다. 어느 날 오카무라岡村吉右衛門가 이 그림을 보고 "조선의 민화가 아닐까요?"라는 의문을 제기했다. 본인이 두 폭의 조선 민화를 갖고 있다가 한 폭을 미요자와三代澤本壽에게 양도했는데, 그가 그 그림을 민예관에 기증하겠다면 본인도 기증하겠다는 의사를 밝혔다. 그 그림이 바로 두 폭의 민화 책거리(그림 44)다.

이 책거리는 8폭 병풍에서 떨어져 나온 것으로 보인다. 완전한 세트가 아닌 두 폭 그림임에도 불구하고 그에게 전하는 감동은 강렬했다. 오랫동안 병에 시달려온 야나기는 처음 이 작품에 관한 글을 세리자와 케이스케에게 부탁하려 했다가, 밀려오는 감동을 이기지 못하고 자신이 직접 펜을 들었다. 아니, 토해냈다. 그 유명한 「불가사의한 조선 민화」라는 글은 이렇게 탄생했다. 이 글에는 처음부터 끝까지 벅차오르는 감동을 미처 억제하지 못한 채 그의 뜨거운 마음이 그대로 표출됐다. 책거리의 가치와 아름다움을 세상에 처음 알렸을 뿐만 아니라 일본에 조선 민화 붐이 일어나게 한 글이다. 그 일부를 인용한다.

나의 직관은 이 그림이 대단히 매혹적이라는 사실을 알려준다. 뭔가 신비로운 아름다움마저 있는 것이다. 그런데 지혜를 짜서 다시 바라보면 이 그림만큼 모든 지혜를 무력하게 만드는 그림은 좀처럼 없다는 것을 알게 된다. 이는 이 그림이 근대인인 우리의 시각으로 보면 모든 불합리성에서 이루어져 있기 때문이라고도 생각된다.[3]

그림 43. 책가도
4폭 병풍, 19세기, 비단에 채색, 각 129.3×47.2cm, 일본민예관 소장

그림 44. 책거리
2폭 병풍, 19세기, 종이에 채색, 각 52.8×31.9cm, 일본민예관 소장

이 글을 읽어 보면, '매혹적', '신비로운 아름다움', '지혜를 무력화 시키는 것', '철저하게 불합리성에 바탕을 둔 것' 등 한 문단 안에서도 여러 가지 찬사가 쏟아졌다. 합리적인 이미지에서 불합리적인 그 무엇을 천연덕스럽게 끄집어 낸 민화에 대한 찬탄이다. 그것은 세상 그 어느 것에도 사로잡히지 않은 경지요, 그 어디에도 머무르지 않고 물 흐르듯 조용히 흘러가는 정취다. 불합리성에조차 사로잡히지 않는 자유로운 세계가 이들 책거리에 펼쳐져 있다.

야나기 무네요시 못지않게 충격을 받은 이가 있으니, 바로 세리자 와 케이스케다. 당시 최고의 안목으로 알려진 그는 같은 그림을 보고, 더 강력한 언어로 충격적인 감동을 전했다.

> 내가 본 아름다운 작품 중에서도 조선화의 정물은 무심코 한 대 얻어맞은 듯한 충격이었습니다. 잠시 주변에서 동떨어져서 끌려들어 가는 것입니다. 불가사의한 놀라운 화경畫境이라고 생각했습니다. 과분한 기쁨입니다.[4]

세리자와 케이스케는 받은 충격이 얼마나 큰지 주변에서 동떨어져 펼쳐진 책거리의 세계로 끌려 들어간다고 했다. 그것은 "불가사의한 놀라운 화경"이라고 결론을 맺었다. 여기에 한마디 덧붙인 말이 압권이다. "과분한 기쁨입니다." 두 사람은 조그만 조선의 책거리를 보고, 표현할 수 있는 최대의 수사를 거침없이 쏟아낸 것이다.

세리자와 케이스케는 이를 계기로 조선시대 민화를 수집하기 시작했고, 민화 책거리(그림 45)와 문자도의 영감을 받아 자신의 작품

소재로 삼기도 했다.[5]

　이렇듯 두 사람의 마음을 사로잡는 것을 넘어 충격을 준 책거리의 매력은 과연 무엇일까? 야나기 무네요시가 말했듯이, 그것은 불합리성이다. '과학적이고 합리적인 것이 아름답다'고 믿는 세계의 정반대 편에 존재하는 미의 세계를 말한다. 들어보지도, 경험하지도 못한 새로운 세계다.

　무명의 민화 작가는 이전의 궁중화 책거리에 흔히 보이는 르네상스 투시도법을 빤히 보고도 그것을 받아들이지 않았다. 3차원의 표현을 2차원으로 나타냈다. 역원근법이나 다시점과 같은 전통 화법을 되살리는 차원에서 변형을 시도한 것이다. 그러다 보니 평면성과 역원근법이 기묘하게 조합된, 야나기 무네요시가 말한 '지혜를 무력하게 만든' 공간이 탄생한 것이다. 항아리와 책과 안경과 소반 등은 공중부양하거나 강력 접착제로 붙이기 전에는 재현될 수 없는 구성이다. 과학적이고 합리적인 상식으로는 이해 불가능한 표현이다. 그렇다고 솜씨가 떨어지는 형편없는 작가가 그린 것은 더더욱 아니다. 책이나 그릇의 문양 표현을 보면 화원에 버금가는 세밀한 묘사력이 돋보인다. 일본의 두 안목이 책거리를 보고 감탄한 불가사의한 세계는 완전히 창의적인 것이라기보다는 전통에서 풀어낸 자유로운 세계다.

　사실, 책이 뒤로 갈수록 넓어지는 역원근법과 책과 기물들이 얇디얇은 공간 속에 평면적으로 구성된 표현은 우리 옛 그림에서 흔히 보는 자연스러운 공간 재현 방식이다. 하지만 이웃나라 일본에서는 본 적도 없고, 경험한 적도 없는 미지의 세계다. 책이 뒤로 갈수록 작아지는 이유가 있을까? 뒤로 갈수록 커지면 이상할까? 물상들이 거리

그림 45. 책거리
19세기, 종이에 채색, 48.0×28.5cm,
시즈오카 세리자와 케이스케미술관 소장

그림 46. 〈신변〉 세리자와 케이스케,
1960, 종이에 염색, 107.0×61.7cm,
시즈오카 세리자와 케이스케미술관 소장

를 두고 배치돼야 할까? 하나로 어우러지면 잘못 그린 것일까? 이 같이 처음 경험한 미의 세계에 대해 매혹적이고 "과분한 기쁨"이라며 흥분을 감추지 못한 케이스케는 자신의 작품 〈신변身邊〉(그림 46)에서 그 불가사의한 감동을 검은 덩어리로 표현했다. 한 폭의 추상화로 탈바꿈한 것이다. 〈신변〉은 케이스케가 본인이 수집한 민화 책거리에서 아이디어를 얻은 일본식 책거리다.[6]

회화의 구조는 세상을 바라보는 인식, 즉 세계관의 표현이다. 동

아시아에서는 삼원법, 다시점 등으로 경물이나 대상마다 각각의 특징을 최대한 살려 표현했다. 15세기 이탈리아 건축가 브루넬레스키 Filippo Brunelleschi(1377~1446)는 르네상스 투시도법으로 세상을 하나로 통일해서 보는 방식을 창안했다. 동아시아 회화의 원근법이 다신적인 세계관의 표현이라면, 르네상스 투시도법은 유일신적 세계관의 표현이다. 북경의 남천주당을 방문한 여러 사신들이 그랬듯, 초기의 궁중화원들은 서양화법에 대한 놀라움과 호기심에서 르네상스 투시도법을 받아들였을지 모른다. 그리고 점차 그러한 서양 세계관에 지배받을 수밖에 없다.

그러나 민화에는 어떤 규범이나 형식에 얽매이지 않은 자유로움이 충만하다. 민화의 자유로운 상상력이야말로 민화의 가장 주목할 만한 특색이자 매력이다. 민화의 모더니티에 대해 가장 먼저 주목한 이 역시 야나기 무네요시였다. 그는 1959년에 쓴 「조선민화」라는 글에서 다음과 같이 예언했다.

앞서 이 왕가 및 총독부미술관 등에서 수집한 조선화는 대부분 중국 계통의 것이었다. 더구나 민화는 그 가운데 한 폭도 포함되어 있지 않았다. 그러나 회화사에서 민화가 제외돼 있는 현재의 사정은 바뀌어야 한다. 아마도 이들 민화가 오히려 현대 화가들에게 더 경탄을 불러일으킬 것으로 본다. 그만큼 무언가 새로운 자유를 함축하고 있기 때문이다.[7]

그는 우리 민화에 불가사의한 아름다움이 깃들어 있다고 보았다. 그래서 책거리 두 점을 보고 아픈 몸에도 불구하고 토해내듯 「불가

사의한 조선 민화」를 써 내려갔다. 민화의 모더니티는 기존 틀에 얽매이기 싫어하고 그것을 파괴하는, 아니 그것에 저항하는 상상력에서 나온다. 1982년 일본의 저명한 건축가 이소자키 아라타磯崎新는 민화의 특색으로 상상력을 꼽았다.

> 모름지기 민화에서 가장 주목되는 점은 하나의 주제가 무명의 화공들에 의해 무한한 변화를 가지고 그려지는 일이다. 그 주제가 생활공간과 결부된 상상력으로 지지되고 있다고 한다면, 표현의 무한한 변화는 화공들의 기법에 숨겨진 상상력으로 만들어진 것이다. 주제가 되는 모티프는 보존되지 않으면 안 된다. 그것만이 생활공간에 필요한 것이기 때문이다. 그러므로 화공들은 그 하나의 모티프를 넓히고 해체하여 거의 경이적이라 할 만한 변형을 가했다. 때로는 현기증이 날 정도의 매너리즘 세계가 전개되는 것이다.[8]

일본민예관에는 야나기 무네요시가 수집한 민화 책거리가 두 폭 더 있다(그림 47). 서안과 소반 위에 패철과 문방구 등을 얹어 놓고, 그 뒤에 화병, 수석, 책갑 등을 쌓아올린 구성이다. 맨 위에는 가지와 포도를 담은 유리그릇으로 마무리했다. 이러한 구성 위에 중간중간 무중력 상태로 둥둥 떠다니는 물건들이 있다. 벼루, 붓, 두루마리, 칠계도七計圖 등이 바로 그것이다. 우리는 이들 물건을 통해 민화의 자유로움을 맛볼 수 있다. 왼쪽 그림의 패철과 오른쪽 그림 위의 칠계도는 다른 책거리에서 보이지 않는 새로운 그림이다. 칠계도는 칠교놀이를 보여주는 그림으로, 칠교놀이란 정사각형을 일곱 조각으로 나

누어 인물, 동물, 식물, 건물, 지형, 글자 등 온갖 사물을 만들며 노는 전통놀이다. 칠계도에는 오리, 집, 탑, 산, 사람, 옷, 계단을 만드는 본을 보여주고 있다. 민화 책거리는 궁중화 책거리와 달리 어느덧 삶의 여러 모습을 담는 그림으로 변화했다.

책거리에 감동을 받은 야나기 무네요시는 당시 아무도 관심을 갖지 않은 민화에서 신선미와 자유성을 발견하고 그 가치가 재평가될 날이 올 것이라며 다음같이 예언했다.

아름다운 것을 아름답다고 솔직히 말하고 싶다. 머지않아 일반인들도 이 아름다움을 받아들이게 될 것이다. 진실로 아름다운 것은 언젠가 반드시 빛을 발하기 때문이다. 이리하여 우리는 그 가운데서 무명의 조선 민화를 보게 될 것이다. 그리고 나 개인으로서는 이들 조선의 민화를 통해 어떤 새로운 아름다움의 이론을 확립시킬 수 있지 않을까 생각한다. 그 정도로 민화에는 불가사의한 아름다움이 깃들어 있기 때문이다.[9]

그는 민화가 아름답다고 솔직하게 고백했다. 그 민화를 통해 새로운 아름다움의 이론을 정립하고 싶은데, 그 이유는 민화에 불가사의한 아름다움이 깃들어 있기 때문이란다. 그는 진실로 아름다운 것은 언젠가 반드시 빛을 발한다고 했다. 지금 한국에는 한창 민화 붐이 일고 있으니, 60년 전 야나기 무네요시의 예언이 지금 맞아 떨어지고 있는 것은 아닌지.

그림 47. 책거리
2폭 병풍, 19세기, 비단에 채색, 각 80.5×21.5cm, 일본민예관 소장

물건이기보다
소박한 삶의 진실을

한국적 정물화의 탄생

정물화를 그리는 것은 모든 것의 시작이다.[1]

_ 반 고흐

2019년 12월, 독일 포츠담 바베린박물관Museum Barberin에서 열린 고흐의 정물화전을 관람했다. 깜깜한 저녁인데도 관람객이 제법 많아서 고흐의 인기를 실감할 수 있는 현장이었다. 고흐라면 자화상을 비롯한 초상화나 환상적인 풍경화를 떠올리지만, 실제로는 정물화를 많이 그렸다. 그가 남긴 정물화는 172점으로, 정물화에 열정을 다 쏟아부었다고 해도 과언이 아니다.[2] 그의 〈해바라기〉는 세계 미술사에서도 유명한 정물화다. 그가 따뜻한 프랑스 남쪽 지방 아를로 옮겨간 후, 정물화에서 초상화, 풍경화로 장르가 다양해졌다.

고흐가 아를 시절 남긴 정물화를 보면(그림 48), 민화 책거리처럼 자유롭다. 서양의 투시도법에서 벗어나 시점이 높고 과장돼 있다. 거친 붓질로 정지된 물건이 아닌 움직이는 물건을 표현해 역동감이 넘친다. 이처럼 고흐의 정물화와 민화 책거리가 현대적으로 보이는 까닭은 아카데미즘에서 벗어나 자유로움을 추구했기 때문이다.

고흐는 정물화에 등장하는 물건들을 점차 자기화했다. 고흐의 초기 정물화는 질감, 구도, 색채 등 외형적인 표현에 주력했다. 아를에

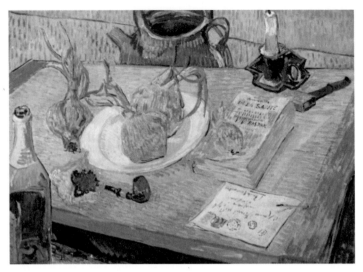

그림 48. 양파 접시가 있는 정물화
고흐, 캔버스에 오일, 49.6×64.4cm, 네덜란드 크뢸러 뮐러미술관 소장, 사진 정병모

정착한 이후, 그는 작품 속에 등장하는 물건들을 통해 자신의 삶을 표현했다. 파이프와 담배는 작가 자신의 분신이고, 촛불 역시 작가의 위태로운 상황을 나타내며, 양파는 자신의 슬픔과 고통을 상징화했다. 외형은 물건을 그린 정물화의 형태를 띠고 있지만, 그 내면을 들여다보면 자화상에 다름 아니다. 고흐는 대상의 외형만을 그린 것이 아니라 자신의 뜨거운 열정을 대상 속에 불어넣었다. 점점 대상과 자신의 삶을 밀착시키고 여기에 내면의 에너지를 쏟아 넣어서 감상자에게 많은 감동을 안겨주고 있다.

궁중화 책거리와 민화 책거리의 차이점은 일차적으로 수요가 다르다는 데 있다. 하지만 그것은 외형적 조건일 뿐, 내면을 들여다보면 민화 책거리는 삶과 밀착돼 있다는 점 역시 다르다. 민화 작가들

은 이념이나 품격에서 벗어나 우리의 진솔한 마음을 그렸다. 그런 만큼 민화 책거리에는 삶 속에서 우러나는 정서, 감정, 미의식이 표출됐다. 그런 점에서 민화 책거리는 한국적인 정물화다. 이를테면 민화 책거리에서는 궁중화처럼 서양화법을 받아들이지 않았다. 민화 작가들도 분명히 중국과 서양식으로 그린 책거리를 보았을 텐데, 그들은 서양화법 대신 전통적인 기법을 계승했다. 이미지를 통해 강한 자의식을 드러낸 것이다.

아무리 좋은 그림이라도, 삶과 유리된 경우는 백성들이 선뜻 받아들이기 어렵다. 백성들을 대변하는 민화 작가들은 그 문제를 현명하게 풀어나갔다. 외래적인 그림을 자생적 그림으로 변환한 것이다. 더 이상 한자 같은 그림이 아니라, 한글 같은 그림이다. 중화요리처럼 기름지고 느끼한 맛이 아니라 김치처럼 맛깔스럽고 된장처럼 구수한 그림이다. 화려함과 장식성을 과시하는 대신 소소한 삶의 정취가 묻어나는 그림이다. 사대부의 미의식이 아니라 백성의 미의식이 표현된 그림이다. 유려한 지식을 과시하는 콧대 높은 그림이 아니라, 누구나 쉽게 접근할 수 있는 편안한 그림이다.

민화에서는 국제적인 성향의 책거리가 점차 한국적인 책거리로 변해가는 흥미로운 현상을 발견할 수 있다. 다보격의 가구는 우리의 장식장으로 바뀌고 중국의 도자기나 물건들도 하나둘 조선의 도자기와 물건으로 교체됐다. 이런 변화가 일어난 까닭은 민화 책거리에 백성들의 삶이 적극 반영됐기 때문이다. 민화 책거리가 궁중화 책거리의 영향을 받았지만, 그대로 베끼는 것이 아니라 서민들의 삶의 이야기로 전환하고, 삶에서 우러난 미의식으로 탈바꿈한 것이다. 백성

들은 왕이나 사대부처럼 거대한 담론 속에 책거리를 향유하지 않고 그들의 소박한 삶의 이야기로 풀어내려 했다. 아울러 민화 책거리는 궁중화 책거리와 달리 정해진 틀에서 벗어나 자유로운 상상력을 한껏 발휘했다. 민화 책거리에 다양한 이미지 세계가 펼쳐지는 것은 이러한 자유로움 때문이다.

고상한 문방청완에서 벗어나 점점 조선의 생활용품으로 바뀌기 시작한 민화 책거리 속 물건들은, 부채, 안경, 담뱃대, 어항, 경대, 골패, 아얌, 남바위, 평상, 반짇고리, 자, 옷 등 삶의 체취가 깃든 것들이었다. 이것들은 사소한 것과 일상적인 것의 아름다움을 시각적으로 보여준다. 마치 풍속화처럼, 책거리가 일상생활을 보여주는 삶의 미술로 자리 잡은 것이다.

100퍼센트 조선의 물건은 아니지만 많은 물건들이 조선의 생활용품으로 바뀐 것을 보면, 중국 물건을 선호한 궁중이나 사대부들과 달리 조선적인 물건을 선호한 백성들의 취향이 적극 반영된 것을 알 수 있다. 결과적으로 "오늘날 사람은 마땅히 오늘날 사람의 옷을 입어야 한다."는 옛사람의 말이 민화에 와서 비로소 실현됐다.[3] 상류계층은 외국 명품을 좋아하고 서민들은 우리의 물건을 사용하는 지금의 추세와도 크게 다를 바 없다. 민화를 한국적인 그림이라 칭송하는 것도 바로 이러한 성향 때문이다.

개인소장 〈책거리〉(그림 49)를 보면, 무엇보다 조선시대에 통용되던 우리 책이 등장하는 점이 눈길을 끈다. 허준이 지은 『동의보감』을 비롯해 『구운몽』, 『상운전』, 『장강전』, 『딕셩전』, 『슉영남ᄌ전』, 『보은전』, 『반도연』, 『심쳥전』 등 한글로 된 고소설이 보인다. 그런데 여기

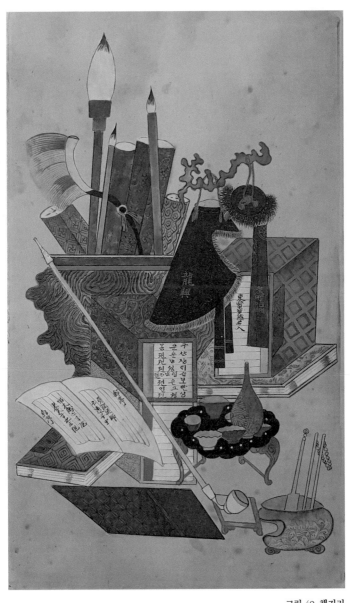

그림 49. 책거리
6폭 병풍, 19세기말 20세기초, 62.0×35.5cm, 개인소장

그림 50. 책거리
10폭 병풍, 비단에 채색, 각 61.9×38.5cm, 마이아트옥션 소장

서 주목할 것은 이들 한글 고소설이 책갑에 싸여있다는 점이다. 원래 조선시대 책들은 책갑으로 싸여있는 경우가 극히 드문데, 19세기 말부터 20세기 초에는 중국 책의 영향을 받아 책갑에 싸여있는 경우도 나타난다.

민속박물관의 진열장을 보는 듯한 착각을 일으킬 정도로 생활용품들로 가득 찬 작품(그림 50)이 있다. 도자기도 중국 도자기 일색에서 벗어나 조선시대의 청화백자가 대거 등장한다. 청화백자 병, 청화백자 사발, 청화백자 항아리, 청화백자 주전자 등 종류도 다양하다. 아울러 남바위, 장죽, 담뱃갑, 재떨이, 사방, 벼룻집, 문갑, 서안, 어항, 부채, 갓솔, 목침 등이 책갑 사이에 배치돼 삶의 짙은 향취를 맡을 수 있다.

　민화 책거리에서는 공간에 대한 인식도 궁중화 책거리와 딴판이다. 무엇보다 이미지를 하나의 덩어리로 표현했다. 민화 병풍은 대개 키가 작다. 서민이나 중산층이 기거하는 공간이 작으니 병풍이 작을 수밖에 없다. 문제는 민화 그림의 크기다. 보통 민화 병풍은 궁중화 병풍에 비해 1/2 내지는 1/4까지 작아진다. 그렇다고 그림을 같은 비율로 줄이면, 감상자에게 주는 임팩트가 약해지니, 민화 작가들은 아예 책과 물건들을 하나의 덩어리로 뭉쳤다. 그림 속 물건의 크기는 궁중화와 별 차이가 없지만, 책과 물건의 수를 줄이고 이것들을 널찍하게 늘어놓는 대신 책과 기물을 한데 모았다. 덕분에 물건의 크기가 주는 임팩트는 어느 정도 유지하면서 많은 것을 담을 수 있었다. 작은 화면이지만, 오히려 여백의 미를 즐길 수 있는 여유까지 생기는

144

것이다.

그림 51 역시 더도 덜도 아닌, 군더더기 없이 단아한 구성을 보여주는 책거리다. 호로병, 책과 책갑, 딸기를 담은 접시, 자연스런 모양의 필통, 흰 꽃병 등이 한데 어우러져 매력적인 덩어리를 이루고 있다. 오방색 위주로 한 원색의 생생한 배합은 보는 이에게 활기를 불어넣어준다. 단아하고 사랑스러운 작품이다.

민화에서 스케일은 고대의 개념처럼 대상의 중요도에 따라 결정된다. 실제 크기와 상관없이 중요한 것은 크게 그리고 중요치 않은 것은 작게 그렸다. 개인소장 〈책거리〉(그림 52)는 책거리에 인물화가 조합된 작품인데, 동자가 책보다 작게 그려져 있다. 마치『걸리버 여행기』의 소인국 릴리프트를 연상케 한다. 책거리를 있는 그대로 사실적으로 그리기보다 작가가 이야기하고자 하는 메시지를 표현한 것이다. 작가는 우리에게 이 그림의 주인공은 동자가 아니라 책이라는 사실을 줄곧 일깨워주고 있다. 아니, 책 읽는 모습을 통해 책의 중요성을 더욱 강조한 역설일 수도 있다. 동화의 세계처럼 펼쳐진 이 그림은 책거리는 어떠어떠하게 그려야 한다는 통념에서 과감하게 벗어나 있다. 이런 스케일의 변화는 민화 책거리에서 다양한 표현의 가능성을 열어준다. 동자가 무엇을 읽고 있나 보았더니, 조선시대 아동 윤리 교과서 격인『소학小學』이다. 소재 간의 스케일을 적절하게 조정해 하나의 이미지 덩어리를 만들었다. 작은 화면이지만, 책을 중

그림 51. 책거리
8폭 병풍, 19세기, 종이에 채색, 각 49.0×28.0cm, 개인소장

심으로 기물과 식물이 밀도 있게 구성돼 있다.

이런 표현의 지혜는 어디서 나왔을까? 나는 보따리의 원리와 비슷한 맥락으로 본다. 보따리는 작은 공간의 집에서 옷가지들을 효율적으로 갈무리할 수 있는 용구다. 방안에 늘어놓으면 한가득인 옷가지나 천을 차곡차곡 개서 보따리로 싸면 한 손으로 거뜬히 들 수 있다. 마찬가지로 책거리 안의 여러 물건들을 선반에 늘어놓으면 공간을 많이 차지하지만, 이들을 보따리처럼 한곳에 모으면 한 움큼의 이미지 덩어리가 되는 것이다.

책거리는 짜임새 있는 구성이 우리의 눈길을 사로잡지만, 굳이 서양적 사실성의 관점에서 그 합리성과 타당성을 따진다면 문제가 되는 작품이 있다. 개인소장 〈책거리〉(그림 53)다. 가구와 책갑이 받침 역할을 하고, 그 위에 다른 책갑이나 책, 화병, 도자기 등이 놓여 있다. 그런데 실제로 그렇게 놓으면 밑으로 떨어질 수밖에 없을 정도로 가구 귀퉁이에 아슬아슬하게 걸쳐져 있다. 무중력 상태라면 모르지만 현실적으로 가능한 배치가 아니다. 그럼에도 불구하고 첫눈에 자연스럽게 인지되는 것은 민화에서만 가능한 시각적 관용 때문이다. 여기에 꿩, 금계, 봉황 등 서수가 곁들여지면서 이 공간이 비현실적으로 변화하는데 한몫한다.

민화 책거리에서 종종 만나는 평면성, 역원근법, 다시점, 그리고 추상적으로 보이는 공간도 한국적인 특색이다. 입체적이지 않고 평면적이라고 해서 테크닉이 부족하거나 서툴러서 그런 것은 아니다. 민화 책거리는 궁중화 책거리보다 후대에 등장했으니 민화 작가들은 분명히 깊이 있고 입체적인 궁중화 책거리를 보고 그렸을 것이다.

그림 53. 책거리
2폭 병풍, 19세기, 종이에 채색, 각 69.0×38.0cm, 개인소장

그런데 그들은 글로벌한 서양화의 표현인 르네상스 투시도법을 받아들이지 않고 전통적인 방식으로 되돌아갔다. 신식 화풍을 거부하고 오랜 세월 동안 자연스럽게 익숙해진 평면성을 고수한 것이다. 변영섭 전 고려대 교수는 이러한 평면성 역시 시원한 공간감과 더불어 첩첩 겹쳐진 산이 많은 풍토에서 나온 뿌리 깊은 한국적 미감이라고 보았다.[4]

궁중화 책거리가 국제적인 추세를 받아들여 서양의 세계관에 의한 르네상스 투시도법을 활용했다면, 민화 책거리는 동아시아의 전통적인 역원근법을 되살려 한국적 책거리를 탄생시켰다. 고급스럽지만 다소 외래적 색채가 풍기는 궁중화 책거리와 달리, 김치나 된장처럼 맛깔스럽고 구수한 토속적 맛을 낸다고 할까. 민화 책거리는 삶과 밀착되어 삶 속에서 우러난 정서와 감각, 스토리를 담아냈고, 궁중화 책거리와 차별되는 창의적이고 다양한 이미지 세계를 펼쳐나갔다. 민화에 와서 비로소 한국적인 정물화가 탄생한 것이다.

욕망에
색을 입히다

수묵화의 고상함보다 채색화의 화려함으로

조선시대 회화를 기법으로 보면, 두 범주로 나눌 수 있다. 하나는 수묵화이고, 다른 하나는 채색화다. 수묵화는 먹의 농담을 이용해서 그린 그림이고, 채색화는 색을 칠한 그림이다. 두 그림은 재료 및 기법으로 구분하지만, 그 이상의 사상적 의미가 담겨 있다. 문인화가 중심이 되는 수묵화가 고상하고 격조 있는 내면의 세계를 표현한 그림이라면, 궁중회화나 민화와 같은 채색화는 행복, 장수, 출세처럼 현실적이고 길상적인 욕망을 드러낸 그림이다. 행복한 삶을 추구하는 현실적인 바람을 채색으로 거리낌 없이 표출한 그림이 채색화다.

조선시대는 수묵화의 시대다. 조선을 이끄는 사대부들이 가장 선호한 그림이 수묵화이기 때문이다. 수묵화는 중국의 문인화론과 결부되면서 조선회화를 대표하는 표현 도구가 됐으며, 고상하고 품격 있는 고등 회화라는 인식이 굳게 자리를 잡았다. 수묵화의 표현 기법과 문인화의 이데올로기는 하나의 몸처럼 강렬한 회화 권력으로 작용했다. 한국회화사에서도 은연중에 수묵화 및 문인화는 격조 있는 그림으로 중시하고, 궁중장식화나 민화 같은 채색화는 아예 다루지 않거나 서자 취급하는 경향이 있다. 대표적인 한국회화사 개론서에서도 조선왕조의 왕권을 상징하는 일월오봉도조차 언급하지 않을

그림 54. 책거리
8폭 병풍, 19세기, 종이에 채색, 각 61.0×32.0cm, 개인소장

정도다.

하지만 오늘날에는 상황이 반대로 바뀌고 있다. 점차 수묵화의 인기가 떨어지고, 채색화가 각광을 받고 있다. 수묵화가 절대적인 권력으로 자리 잡았던 조선시대 화단과는 취향이 완전히 달라졌다. 고상하고 품격 있는 문인화보다 화려하고 감각적인 채색화를 선호하는 역전 현상이 벌어진 것이다. 가장 큰 이유는 컬러를 통해 세상을 감각적으로 바라보는 현대인의 취향에서 찾아볼 수 있다.

책거리도 수묵화의 고상함보다는 채색화의 화려함으로 등장했다. 물건의 가치를 재인식함과 더불어 현실적인 욕망에 걸맞은 채색화의 표현을 선택한 것이다. 민화 책거리는 궁중화 책거리에 비해 더 화려하고 표현주의적이다. 조선시대 책 문화를 생각하면 빛바랜 흑백사진이 연상될 법도 하지만, 의외로 다양한 색채에 놀란다. 색을 있는 그대로 재현하기보다는 명료하고, 생동감 넘치고, 다채로운 색채로 책과 기물을 장식했다. 책거리에 펼쳐진 색채의 향연은 물건의 사실적인 표현을 넘어선다. 화려한 색채는 현실을 돋보이게 할 뿐만 아니라 환상적인 꿈의 세계로 전환시키는 역할을 한다. 사소하고 평범한 물건들에 색을 입히니, 영롱한 보석으로 빛을 발한다. 왜 책과 기물을 화려하게 표현했을까? 원래 우리의 책 문화가 이처럼 아름답고 장식적이었던가?

강세황의 〈청공도〉(그림 1)를 보면, 수묵의 절제된 표현으로 격조와 품위를 나타낸 것과 대조를 이룬다. 반면에 채색화 책거리는 감성적이고 장식적이다. 이것은 수묵의 정신적 가치를 선호했던 선비들의 취향과는 정반대의 세계다. 행복의 염원이 절실하고, 물질적인 욕

망이 충만하고, 감각적인 즐거움으로 가득 차있다. 더욱이 화려함과 장식성을 드높이기 위해 사실적인 묘사를 넘어서 표현의 과장을 서슴지 않았다.

개인소장 〈책거리〉(그림 54)는 화려하기 그지없는 작품이다. 여기에는 청색, 백색, 적색, 흑색, 황색의 기본적인 오방색에 몇 가지 간색을 섞어서 다채로움을 더했지만, 비교적 오방색의 전통을 충실히 지켰다. 아울러 이들 색은 검은색의 테두리로 말미암아 명료하게 부각됐다. 이 책거리는 장식성을 드높이기 위해 색동의 효과를 활용했다. 색동의 효과란 오방색의 적은 색을 갖고 많은 색을 사용한 것 같은 화려함을 내는 것이다. 예를 들어 세 개의 책갑을 쌓아놓은 경우, 단색으로 통일하기보다는 녹색, 보라색, 청색으로 층층이 다르게 구성했다. 책장으로 보이는 가구도 고동색, 적색, 녹색, 백색, 청색, 흑색 등 다채롭다. 이런 색채 구성은 실제와 다르고 화가에 의해 재창조된 표현적인 방식이다. 이 작품은 비교적 따뜻하고 정겨운 색채가 두드러진다.

이보다 늦은 시기에 제작된 삼성미술관 리움 소장 〈책거리〉(그림 55)는 매우 현대적인 색감이 풍겨난다. 앞의 작품이 비교적 따뜻한 색감이라면, 이 작품은 차가운 색감이 주조를 이루고 있다. 특히 이 작품의 많은 부분을 차지하는 청색과 보라색은 신비롭고 환상적인 느낌을 자아낸다. 전통적인 적색과 녹색, 황색으로 중요한 부분을 강조하고, 분홍색·고동색 등으로 보조를 삼아 색채의 향연을 펼쳤다. 다양한 패턴을 베풀어 장식성을 드높였다. 이 병풍을 펼쳐놓으면, 집안이 밝고 명랑한 분위기로 가득할 것이다. 조선시대 선비를 상징하

그림 55. 책거리
8폭 병풍, 19세기, 종이에 채색, 각 53.6 × 28.5cm, 삼성미술관 리움 소장

는 문방도에서 출발한 책거
리에 그들이 지향했던 수묵
의 세계와 정반대의 세계가
펼쳐져 있다는 사실에서 시
대의 변화를 느낄 수 있다.

　수묵으로 그린 책거리(그
림 56)가 있다. 책과 기물이
갖고 있는 색채감을 지워버
리고 수묵의 세계로 재해석
한 그림이다. 수묵화는 조선
시대의 보편적인 표현 기법
이다. 산수의 자연풍광을 비
롯해 매란국죽과 같은 사군
자, 화조화에 이르기까지 모
든 경물을 표현한 수묵화 기
법이다. 그런데 오히려 수묵
화로 그린 책거리가 별난 존
재로 보인다. 왜냐하면 책거
리에서는 채색화가 주류이
기 때문이다. 그런데 이 책
거리는 수묵으로 그렸음에
도 채색화처럼 다채롭게 보
인다. 다양한 기물이 등장하

고 여러 패턴을 활용해 장식적으로 표현했기 때문이다. 가구와 책갑과 지통은 다른 민화 책거리처럼 물리고 물리며 하나의 더미를 이루고 있는데, 이들 기물뿐만 아니라 배경에도 문양이 빽빽하게 베풀어져 있다. 이 책거리에서는 수묵화의 기법을 사용했지만, 문인화에서 추구하는 격조가 아니라 민화에서 선호하는 장식성을 갖추고 있다. 수묵화와 민화의 장점을 결합한 작품이라 하겠다.

미국 포틀랜드에 조선 민화를 소장한 미국인이 있다. 그는 1960년대 한국에서 군속으로 근무하던 당시 인사동의 종이 공장 사장과 친해서 가끔 놀러갔다. 그의 기억으로는 사장이 안동 출신의 양반이었다고 한다. 이 공장은 헌 종이를 분쇄해 재생 종이를 만들었는데, 한번은 넝마주이가 주워온 민화를 비롯한 옛 그림들을 분쇄하려 했다. 이때 그가 '스톱'을 외쳐 구한 민화가 600여 점에 달한다. 이 가운데 민화 책거리 초본 8점이 있다. 이 초본(그림 57)은 '壬申十月九日 模于公洞(임신 시월 구일 모우공동)'이라고 제작 연대와 제작지가 밝혀져 있어 무엇보다 중요한 유물이다. 19세기 후반에서 20세기 초에 밀집식 책거리가 유행한 점에 비춰보아 '임신년'은 1872년이나 1932년으로 좁혀진다. 공동은 서울의 소공동을 가리키는 것으로 짐작된다. 이 그림은 화풍으로 보아 1872년 서울 지역에서 제작한 책거리일 가능성이 높다.

초본이 있다는 것은 책거리의 수요가 높아져서 대량생산을 했다

그림 56. 책거리
10폭 병풍, 19세기, 종이에 수묵, 각 95.7 × 29.0cm, 이화여자대학교박물관 소장

그림 57. 책거리 초본
8폭 병풍, 1872년, 종이에 먹, 각 61.4×38.7cm, 미국 개인소장

는 것을 의미한다. 중국, 베트남, 일본에서는 대량생산을 위해 판화로 제작했지만, 유독 조선에서는 초본으로 대량생산에 대한 수요에 응했다. 중국의 경우 한 사람이 하루에 2, 3천 장씩 찍어내니 그야말로 대량생산 수공업을 한 것이지만, 초본으로 대량생산을 하기에는 한계가 있다. 하지만 장점도 있다. 조선의 민화는 초본을 기본으로 삼되, 똑같이 복사하기보다는 조금씩이나마 자유롭게 변형하는 것이 가능했다.

흥미로운 사실은 초본을 보면 단순히 윤곽만 나타나는 것이 아니라 색채에 대한 소중한 정보도 담고 있다는 점이다. 이를 통해 어떤 색채를 사용하고 어떻게 그렸는지를 알 수 있다.

3폭의 그림을 보면, 주朱, 청靑, 녹綠, 진묵眞墨, 황黃, 분粉, 진분眞粉, 백白, 지旨, 하荷, 육肉, 극棘, 회灰의 13가지 색이 사용됐다. 주, 청, 녹, 진묵, 황, 분, 백은 오방색의 정색이고, 나머지 지, 하, 육, 극, 회는 간색이다. 민화 책거리는 오방색의 정색을 위주로 하되, 간색도 5가지나 사용한 것을 알 수 있다.

기법을 나타낸 용어로는 주휘朱揮·지휘旨揮의 휘揮, 진심眞深·지심指深의 심深, 청채靑彩·주채朱彩의 채彩, 분본粉本·회본灰本·하본荷本·주본朱本의 본本, 분문粉文·황문黃文의 문文, 수반수문水反水文·진반진문眞反眞文의 반문反文이 있다. 휘는 선염, 즉 바림이고, 심은 짙게 음영을 넣은 것이며, 채는 채색, 본은 바탕을 가리키고, 문은 문양을 베푸는 것이다. 수반수문은 나무 필통 윗면의 물결무늬를 그리는 방식을 일컫는다. 먹으로 물결무늬를 짙거나 밝게 표현한 것이다. 진반진문은 나무 필통 옆면의 물결무늬고 수반수문보다 짙게 나타낸 것이다. 색채의 구

성을 보면, 화면의 중심을 이루는 상단의 두 책갑이 위로부터 주색과 회색 바탕이고 그 옆의 지통에 꽂혀 있는 두루마리가 청색과 녹색이며, 그 위를 가리는 부채가 황색이다. 중심에는 주색과 청색의 조화를 보여준다. 이들 위에는 지색, 아래에는 하색, 극색, 육색 등 간색으로 둘러싸여 있다.

7폭의 그림도 3폭과 크게 다르지 않다. 색으로는 주·청·묵·분·황·녹·하·육·지·회의 10가지에 삼금三金이 추가됐다. 기법 용어를 보면, 이미 살펴본 본과, 휘에 묵녹점墨綠点·주묵화분점朱墨花粉点의 점点, 분화粉花가 새로 보인다. 점은 점을 찍는 것이고, 분화는 흰색으로 꽃을 그리는 것이다. 휘 중에서는 자명종 시계에 변지휘邊旨揮라고 쓴 것이 있는데, 가장자리를 지색의 바림으로 그리라는 뜻이다.

이 글의 논의를 마무리하면서 이런 질문을 던져본다. '왜 고상한 선비의 대명사 격인 책을 비롯한 문방구에 화려한 채색을 입혔을까?' 그것은 책과 물건에 대한 가치관이 달라졌기 때문이다. 전통적인 문방구는 수묵화로 고상하게 그리는 것이 관례다. 이를 통해 선비들이 추구하는 문인화적 이념을 나타냈기 때문이다.

하지만 궁중화 및 민화 책거리는 채색화로 다채롭게 표현했다. 책과 물건의 이념적 가치보다 물건들이 갖고 있는 물질적 가치를 더 중시한 것이다. 채색화 책거리는 조선후기가 이념의 시대에서 물건의 시대로, 정신적 가치에서 욕망의 시대로 변해가면서 나타난 산물이다.

행복, 다산 그리고
출세를 꿈꾸며

길상의 장식화로 변신한 책거리

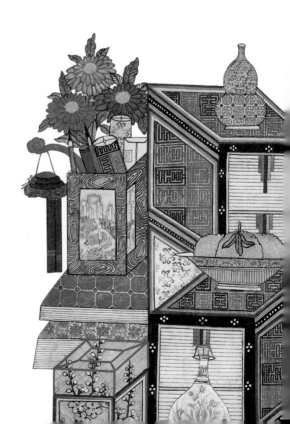

책과 기물로 가득 찬 이름이 알려지지 않은 민화 작가의 책거리(그림 58)와 과일과 물건을 그린 세잔의 〈사과와 오렌지〉(그림 59)가 있다. 두 그림은 움직이지 않은 물건과 식물을 그렸다는 점에서 공통된다. 그러나 두 그림 사이에는 결정적인 차이가 있다. 세잔의 정물화를 보면, 늘 삶의 활기와 즐거움을 얻는다. 싸구려 식탁 위의 풍요로운 사과와 오렌지, 꽃무늬 물병, 구겨진 식탁보 등 일상적인 모습을 통해 하찮고 평범한 물건이나 식물도 가치 있고 아름다움이 있다는 메시지를 전달하기 때문이다.

반면 민화 책거리에서는 일반적으로 화면 한가득 찬 책과 기물과 식물이 우리에게 행복의 축복을 끊임없이 기원한다. 책과 두루마리는 출세를, 붓은 과거급제를, 모란과 작약은 부귀를, 연꽃은 행복을, 수박과 오이는 다남을, 거문고는 승진을, 수석은 장수를 염원한다. 이런 그림을 방에 걸어놓으면, 그 방에 사는 이나 그림을 보는 이의 만사형통을 축복하는 기운을 받는 것이다.

2013년 경주민화포럼에서 일본의 우키요에 연구가인 도시샤 대학 기시 후미가츠岸文和 교수는 민화를 '행복화'라 부르자고 제안했다. 그런가 하면 국립현대미술관 윤범모 관장은 행복이란 말은 식상하니 '길상화吉祥畵'로 부르자고 했다. 행복이나 길상은 민화의 특색을

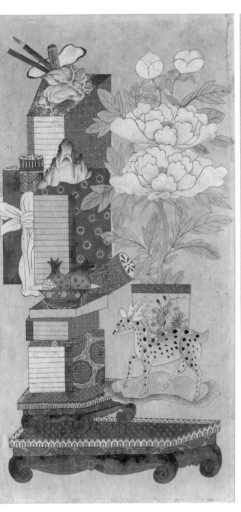

그림 58. 책거리
8폭 병풍, 19세기, 종이에 채색, 각 66.0×33.5cm, 국립민속박물관 소장

그림 59. 사과와 오렌지
세잔, 1899년 무렵, 캔버스에 오일, 파리 오르셰미술관 소장, 사진 정병모

설명하는 중요한 키워드라는 점을 지적한 면에서 상통하는 주장이다. 민화는 일차적으로 아름다운 이미지를 표방하지만, 그 내면에는 행복 혹은 길상에 대한 소망이 가득 담겨 있다. 복록수福祿壽, 즉 복을 받고, 출세하며, 오래 사는 현실적인 욕망이 표출돼 있다. 오늘날 많은 민화 작가들이 민화를 좋아하는 이유에 대해, 밝고 명랑한 그림이라 이미지 자체에서 긍정적인 에너지를 받는 데다 행복을 가져다주는 상징성을 갖고 있기 때문이라고 말한다.

길상화는 조선후기에 유행했다. 기복적인 길상의 이미지는 고상하고 격조 있고 이념적인 수묵화나 문인화와 달리 현실적인 욕망이 표출된 그림이다. 조선시대 임진왜란부터 병자호란까지 4번의 전쟁을 겪으면서 매우 현실적인 성향의 이미지나 그림이 유행했다.

처음 길상의 이미지가 나타난 곳은 사찰이었다. 부처님과 관련된 그림만 장식돼 있을 것 같은 사찰에 의외로 복을 기원하고 장수를 염원하는 문자와 이미지가 대거 등장했다. 대표적인 예가 불단이다. 부처님의 위엄을 돋보이게 하려고 설치한 불단에 불교의 내용보다는 용, 봉황, 기린, 천마 같은 상서로운 동물과 모란, 국화처럼 부귀를 상징하는 꽃들이 장식돼 있다.[1] 예배자가 오체투지한 뒤 눈을 들면 마주 보이는 불단에 불교적 이미지가 아니라 길상의 이미지들이 펼쳐진 것이다.

사찰과 더불어 길상적 이미지가 많이 장식된 곳이 궁궐이다. 유교를 숭상하는 나라의 궁궐이지만, 놀랍게도 임금의 장수를 기원하고 자손번창을 바라며 복을 비는 이미지들이 가득하다. 이러한 길상의 바람은 18, 19세기 사대부 회화와 민화로 확산됐다.

책거리를 대표하는 물건은 책이다. 정조는 책을 정치적인 도구로 사용했지만, 정치와 상관없는 일반인들에게 책은 출세의 상징이다. 주자의 말처럼, 독서는 집안을 일으키는 근본이다. 공부를 많이 해서 과거에 합격하고 관직에 진출하기 위한 수단이 책이기 때문이다. 책거리에서는 이렇게 중요한 책을 그릇받침으로 쓰는 경우를 종종 목격하게 된다. 과일과 식물에 주인 자리를 내어준 것도 모자라 아예 난초나 복숭아를 담은 접시받침으로 책이 사용되기도 한다. 이것은 책에 대한 모독일지 모른다. 하지만 책거리는 출세 못지않게 일상적인 행복도 중요하다는 메시지를 우리에게 보낸다. 양반들이 중시하는 명분과 체면에서 벗어나 현실적인 실리를 추구하는 변화가 일어난 것이다.

민화 책거리에 점차 꽃병, 과일, 서수 등 자연물이 증가하는 것도

170

흥미로운 사실이다. 19세기 말로 접어들면서 모란, 작약, 연꽃, 포도, 수박, 불수감, 참외, 복숭아 등 꽃과 과일이 대거 늘어났다. 나중에는 책거리인지 화조화인지 구분하기 힘들 정도로 이들 자연물의 비중이 커졌는데, 책과 물건이 마치 꽃과 더불어 자연 속에 살아 있는 듯한 생동감이 느껴진다. 책거리가 물건 위주에서 벗어나 자연과 어우러진 정물화로 발전한 모습이다. 물건보다 꽃을 그린 꽃 정물화가 인기를 끈 17세기 네덜란드의 정물화에 비견되는 변화다.[2]

이는 비단 책거리에 국한된 이야기가 아니다. 민화의 오메가는 꽃그림이다. 시대가 늦을수록 민화는 늘 꽃장식의 화려함으로 마무리됐다.[3] 그런데 이들 꽃과 과일은 단순히 관상용이나 식용이 아니라 다산과 행복과 장수를 염원하는 길상화吉祥花나 길상과吉祥果다. 이들은 장식적인 효과와 더불어 행복을 져다주는 길상적 염원까지 곁들여져 있다. 가지, 참외, 수박, 석류 등은 다남多男, 복숭아는 장수, 공작 꼬리는 출세, 모란은 부귀, 연꽃은 행복 등 길상의 상징성을 갖고 있다. 이들 기물과 식물들이 상징하듯, 공부를 많이 해서 출세하고 오래오래 아들 많이 낳고 행복하게 잘 살라는 소망이 담겨 있다.

그림 60은 책갑에 싼 책, 가구, 문방구, 식물 등이 한 덩어리로 구성된 책거리다. 여기에 패턴화된 문양으로 장식돼 있고, 맑은 색감을 내었다. 가구는 책보다 작게 표현돼 있고, 책갑을 비롯한 여러 기물들이 자유롭게 구성되어 있다. 책갑 위에 유자를 담은 접시와 호로병

그림 60. 책거리
8폭 병풍, 19세기, 종이에 채색, 각 50.0×32.0cm, 개인소장

이 놓여 있다. 유자는 '有子'와 발음이 같아서 아들을 많이 낳기를 바라는 소망이 담겨 있고, 호로병은 신선이 들고 다니는 지물로 장수를 의미한다. 필통 속의 국화와 화분에 활짝 핀 매화는 각기 은일한 선비와 가난한 선비를 상징한다.

물론 서양화의 꽃도 상징을 갖고 있다. 다만 서양화의 꽃 상징은 범위가 매우 넓다. 꽃말을 보면 행복도 있지만 불행도 있고, 삶과 죽음, 밝음과 우울함이 공존한다. 하지만 꽃과 과일을 통해 아들 많이 낳고 출세하여 부귀하게 오래 살기를 바라는 민화처럼 '행복'이란 상징에 최적화된 그림은 아니다.

꽃만큼 장식 효과가 뛰어난 것이 또 있을까? 꽃 장식은 다분히 여성 취향과 관계가 있다(그림 61). 민화 책거리에 꽃 장식이 대폭 늘어난다는 것은 책거리가 남성과 더불어 여성이 함께 향유하는 그림으로 변해갔다는 것을 의미한다. 게다가 민화 속 꽃은 장식적인 효과와 더불어 행복을 염원하는 자연물로 금상첨화다. 복을 가져다주는 꽃으로는 모란과 작약이 있다. 전자는 나무이고 후자는 풀이지만, 두 꽃 모두 부귀한 자를 상징한다. 연꽃도 불교에서는 진리를 상징하지만, 민화에서는 행복의 연못을 가리킨다. 불수감도 복을 상징하는데, 석류, 복숭아와 함께 행복, 다남, 장수의 '3다'로 불린다. 과일의 경우 씨가 많은 포도, 석류, 수박, 참외 등과 남자의 성기를 연상케 하는 오이, 가지 등은 다남을 상징한다. 유자는 아들이 있다는 뜻의 '유자有子'와 발음이 같아 이 또한 다남을 나타낸다.[4]

그림 61. 책거리
8폭 병풍, 19세기, 종이에 채색, 각 90.5×42.5cm, 프랑스 기메동양박물관 소장

그림 62. 책거리
8폭 병풍, 19세기, 종이에 채색, 각 45.3×32.3cm, 개인소장

수박이 화면 중앙에 강조된 모습이 예사롭지 않은 책거리(그림 62)가 있다. 책은 뒷전이고, 수박을 비롯한 연꽃, 복숭아 등 과일과 꽃이 주류를 이룬다. 주객이 전도된 양상이다. 이 그림에서 책을 밀어내고 주인 노릇을 하는 식물들은 모두 행복을 상징한다. 각각 다산과 합격, 장수를 상징하는 수박, 연꽃 쪼는 물총새, 복숭아에 출세를 상징하는 책을 더하니 온통 길상적인 축원으로 가득한 그림이 됐다. 이처럼 민화 책거리는 근본적으로 행복을 추구하는 상징으로 변해갔다.

책거리는 더 이상 고상한 문인 취향의 상징물이 아니요, 서학을 막기 위한 군주의 방편도 아니다. 생활의 표현이자 행복을 염원하는 욕망의 공간이다. 문방에서 시작한 책거리는 원래 책과 물건을 담는 현실 공간이었지만, 점차 현실에서 벗어나 꿈과 이상을 펼치는 상상의 공간으로 변해갔다.

본래의 완상적 혹은 정치적 목적과 달리 장식적이고 길상적인 경향으로 나아간 책거리는, 행복을 상징하는 자연물로 책과 물건을 장식하기 시작했다. 19세기 후반 다른 민화 그림들처럼, 장르의 파괴 혹은 장르의 조합으로 부를 수 있는 현상이 일어난 것이다.[5] 학문적 특색에서 벗어나 풍속화이자 길상화가 된 책거리는 생활과 밀착된, 그래서 생활의 감성과 소망이 깃든 정물화로 탈바꿈해 나갔다.

'필통사회'는 출세를 꿈꿨다

도배치장 불작이면 안방 문을 쳐다보니

부모님께는 만년수라 등두우시 부처구나

건너 방문 쳐다보니 자손에게는 만년수라 등두우시 부처구나

동편 벽을 바라보니 한충실漢忠臣 유현덕劉玄德은 추강에 배를 띄워

적토마를 뚜벅뚜벅 바삐 몰아 남양초당 풍설 중에

왕룡臥龍 선생 보러 가는 형상 역력이도 부처구나

도연명陶淵明 전초사는 평태양을 마다하고 추강에 배를 띄우고

청풍명월 흘러가는 형상이 역력이도 부처구나

생산사호 넷 노인이 한 노인은 백기를 들고

또 한 노인은 흑기를 들고

바둑 장기 두는 형상 역력이도 부처구나

육간대사 승진이는 팔선녀 다리 희롱하는 형상 역력이도 부처구나

벽장문을 쳐다보니 필통사회 더욱 좋다

열두 곡간 바라보니 무신 효년은 가근가근

불상이라 등두우시 부처구나

기둥마다 주용이요 등두우시 부처구나

대문에는 을지경덕 등두우시 부처구나

중문에는 진숙불 등두우시 부처구나

서울 무가 〈황제푸리〉의 한 대목이다. 이 가사에 모사된 장면을 보면, 민화로 장식된 서울 어느 집안의 모사다. 첫 구절을 '도배치장'으로 시작했으니, 민화를 집안 벽이나 반자, 장지 따위를 바르는 장식용 그림으로 보고 있음을 알 수 있다.

부모님이 사는 안방에는 '만년수'라는 글씨만 붙였다. 그런데 건넌방에는 만년수와 더불어 네 벽을 빙 둘러 민화 고사인물화故事人物畵를 붙였다. 동쪽 벽에는 유비가 제갈량을 만나러 가는 '삼고초려三顧草廬'다. 그 다음엔 방향을 밝히지 않았지만 시계방향으로 설명했다고 가정하면, 남쪽 벽에는 도연명이 팽택 현령縣令에 임명됐으나 쌀 다섯 말 때문에 허리를 굽힐 수 없다며 관직을 버리고 배 타고 고향으로 돌아가는 장면을 그린 '팽택귀범彭澤歸帆', 서쪽 벽에는 진나라 말 동원공東園公, 하황공夏黃公, 용리선생用里先生, 기리계綺里季 등 네 노인이 난세를 피해 산서성 상산商山에 숨어 살며 바둑을 두는 '상산사호商山四皓'를 붙였다. 북쪽 벽에는 육간대사 성진이 팔선녀 다리에서 희롱하는 장면을 그린 '구운몽도九雲夢圖'다.

그런데 흥미로운 점은 벽장문에 '필통사회'를 붙인 것이다. 여기서 필통사회는 문방도이자 책거리를 가리킨다. 이 명칭에는 문방구로 상징되는 사대부 사회에 대한 동경이 담겨 있다. 마치 우리가 학력을 '가방끈'에 비유하는 것과 같은 뉘앙스다.

조선후기에 과거 열풍이 일고 양반이 급증했듯이, 상류사회에 대한 열망이 민화 책거리의 유행을 가져왔다. 이처럼 민화 문방도이자

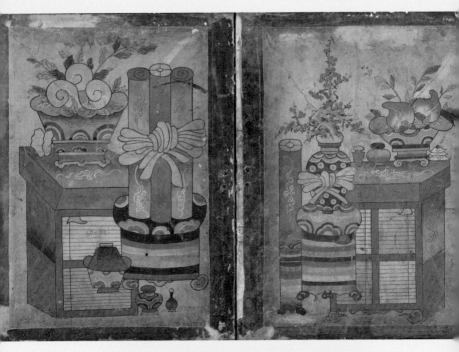

▲ 그림 63. 책거리
 19세기 후반, 2폭 종이에 채색, 각 폭 41.5×28.8cm, 국립민속박물관 소장

▼ 그림 63-1. 벽장문
 책거리를 붙여둔 벽장문의 격자문살

책거리는 상류계층 책거리의 확산에서 시작됐다. 고관대작 사이에 궁중화 책거리가 유행했고, 이것이 다시 민간으로 퍼져나갔던 것이다.

마침 벽장문에 붙였던 필통사회에 해당하는 책거리(그림 64)가 국립민속박물관에 소장돼 있다. 격자문살 벽장문 앞에 오방색으로 그린 책거리 두 폭이 붙어있다. 한 폭은 책갑, 두루마리, 잔, 병으로 구성돼 있고 다른 한 폭에는 책갑, 매화가 꽂혀 있는 꽃병, 석류를 담은 접시, 두루마리, 병, 잔 등이 있는데, 이들 소재가 그래픽 디자인처럼 색띠와 패턴 문양으로 장식되어 있다.

이처럼 책거리는 필통사회를 대변하는 그림이다. 뒤에 언급하는 구한말의 어린이 생일잔치 사진(그림 84)에서도, 아이의 생일 잔칫상 뒤로 책거리 병풍을 펼쳐놓은 예가 나온다. 아이가 학문적으로 성공해 필통사회에 진입하기를 바라는 마음으로 이런 그림을 펼친 것이다. 출세와 같은 현실적 욕망을 추구하는 '길상화'로서의 책거리의 기능을 다시 한 번 확인할 수 있는 대목이다.

13

취미, 그리고
삶의 미술

조선의 '호기심의 방' 엿보기

체코의 체스키 크롬로프^{Český Krumlov} 성에 가면, 엘레노어 공주 침실에 두 개의 작고 은밀한 방이 딸려 있다. 하나는 도자기의 방이고, 다른 하나는 호기심의 방이다. 이 두 개의 방은 왕족의 은밀한 취미생활을 엿볼 수 있는 공간이다. 도자기의 방에는 중국 청화백자와 이를 본떠 만든 유럽 도자기가 놓여있고, 호기심의 방에는 개인적으로 좋아하는 진기한 물건들로 채워져 있다.

17, 18세기 유럽에서는 왕족이나 귀족들이 궁전에 개인 취향의 방을 만드는 것이 유행했다. 이들 방은 물건에 대한 관심, 호기심, 경이로움, 매혹으로 가득 차 있다. 왕족과 귀족뿐 아니라 과학자, 철학자, 작가, 예술가들에게도 오랫동안 관심의 대상이자 사랑 받는 모티브였던 호기심의 방은, 오늘날 박물관의 효시가 됐고 유럽 책그림의 역사 속에서 중요한 위상을 차지한다.

책거리 속에 펼쳐진 공간도 유럽의 호기심의 방과 크게 다르지 않다. 궁중화 책거리는 조선 왕족과 귀족의 취미생활과 연관이 있다. 책가에는 책 외에도 여러 가지 진귀한 물건이 가득하다. 평범한 물건도 있지만, 당시 구하기 힘든 외국의 물건이나 귀한 물건들이 대부분이다. 궁중화 책거리와 달리, 민화 책거리에는 조선의 생활용품들이 부쩍 늘어났다. 중국 물건을 선호한 궁중이나 사대부들과 달리 조선

그림 64. 호피장막도
19세기, 종이에 채색, 128.0×355.0cm, 개인소장

적인 물건을 선호한 백성들의 취향이 적극 반영된 탓이다. 고상한 문
방청완으로 한정하지 않고, 부채, 안경, 담뱃대, 어항, 경대, 골패, 아
얌, 남바위, 평상, 반짇고리, 자, 옷 등 생활용품들을 화폭에 적극 등
장시켰다.

　궁중화 책거리에서 읽히는 물건에 대한 인식이 이상적이고 교조적
이라면, 민화 책거리에서는 현실적이고 실제적이다. 관념적인 문방
도가 일상과 꿈이 녹아든 풍속화와 정물화로 바뀌고, 정물화 같은 책
거리가 다시 사람 냄새 나는 '삶의 미술'로 변한 것이다.

　흔히 보지 못한 새로운 책거리의 출현이 우리의 눈을 즐겁게 한다.
호피가 장막으로 처져 있는 〈호피장막도〉(그림 64)다. 엄밀히 말해 호
랑이가 아니라 표범 가죽이지만, 통칭 '호피虎皮'라 부른다. 이 병풍의
소장자였던 민화 연구가 조자용은 이 작품의 제작 과정에 대해 다음
과 같이 풀이했다.

호피도 병풍은 고금 이래 희한한 작품이며 걸작이라 할 수 있다. 세대를 달리 하는 두 사람의 화가가 합작한 것으로 판단되기 때문이다. 원래 이 병풍은 일반적인 8폭 호피의 연결문에 지나지 않았으나 나중에 그 중앙 부분을 잘라내고 호피 커튼을 활짝 열어 보인 것이다. 8폭의 호피를 장막 치듯 그려 놓아 이 병풍을 보는 사람들로 하여금 장막 뒤에 있는 광경에 대한 호기심을 불러일으키게 한다. 그래서인지 병풍의 주인이 화가를 불러 한쪽을 들어 올려 숨겨진 방안의 비밀을 노출시키도록 했다. 그런 과정을 거쳐 문방도가 화면 중심에 자리 잡게 되었다. 옛날 분들이 문방도 대신 고야의 나부상을 그렸다면 그대로 현대화가 될 뻔했다.[1]

　호피도 일부분을 오려내고 그려 넣은 책거리는 영락없는 '조선판 호기심의 방'이다. 살짝 걷어 올린 호피 장막 사이로, 책상을 중심으로 여러 물건들이 어지럽게 놓여 있는 모습이 보인다. 석경이 있고, 생황이 놓여있으며, 그릇에 공작 꼬리가 담겨있다. 이들은 모두 출세를 염원하는 물건이다. 석경石磬의 '경'은 '경사스러울 경慶' 자와 발음이 같고, 생황笙簧의 '생'은 승진한다는 의미의 '승陞'과 중국어 발음이 같아서 승진처럼 경사스러운 일이 많아지기를 바라는 마음의 표현이다. 공작 꼬리 역시, 중국의 관리들이 모자에 공작 꼬리를 꽂기 때문에 출세를 상징한다. 글 읽다가 머리를 식히라고 책상 속에 넣어둔 골패와 바둑통도 보인다. 약사발이 있는 것을 보면, 주인에게 지병이 있는 것도 같다. 나이가 들다 보니 눈이 침침해서 안경을 끼는데, 안경을 책 위에 놓은 것을 보니 잠시 담배를 피우러 나간 모양이다. 이것

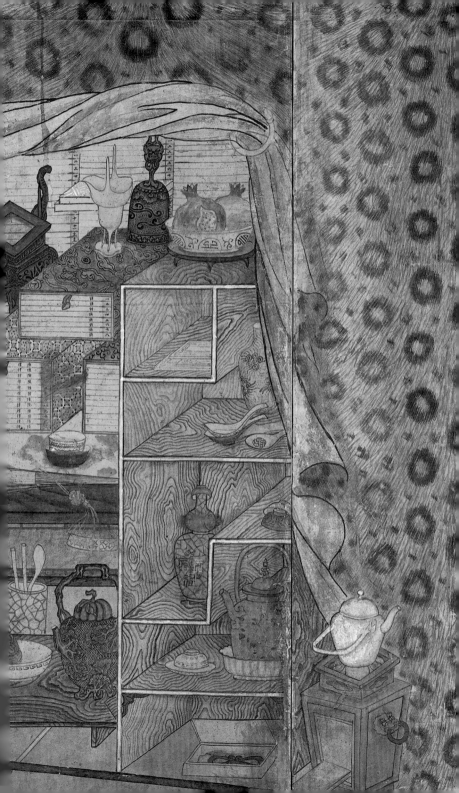

이 이 그림 속에서 읽어낼 수 있는 주인공의 이야기다. 사람 냄새 나는 책거리다.

그런데 흥미롭게도, 최근 한문학자인 정민 교수가 이 그림 속 책상 위에 펼쳐져 있는 책에 쓰여진 시가 지금까지 공개되지 않은 정약용의 시이며 글씨체도 정약용의 그것과 비슷하다는 의견을 제시했다.[2] 그는 이 책거리가 정약용을 위해 그려진 것으로 보고 있다. 조금 더 검토의 여지가 있지만, 놀라운 발견이다. 만일 이 병풍이 정약용의 서재를 그린 그림이라면, 엄청난 사료적 가치를 지닐 것이다.

그림 65는 보는 사람을 즐겁게 하는 작품이다. 만일 이 책거리에 등장하는 물건들을 파는 가게가 있다면, 대박이 날지 모른다. 매력적

인 도자기와 기물들로 가득 차 있기 때문이다. 화병만 보더라도, 다른 책거리에서 볼 수 없는 독특한 모양과 무늬다. 이 그림을 보면 왠지 행복하다. 청색이 우리를 즐겁게 하고, 화병에 화려하게 꽃 핀 모습이 우리를 행복하게 한다. 높이 쌓은 책들과 그 주위를 둘러싸고 있는 도자기, 화병, 문방구들을 보면, 우연히 골동품 가게에서 신기한 물건들을 볼 때 맛보는 행복감이 느껴진다. 그런데 이 그림의 화가나 컬렉터가 보통 까다로운 사람이 아니다. 평범한 물건이 거의 보이지 않는다. 뭔가 독특하거나 진기해야 한다는 생각으로 꽉 차 있는 것 같다.

워낙 물건 하나하나가 출중하다 보니, 다른 민화 책거리와 달리 물

그림 65. 책거리
6폭 병풍, 19세기, 종이에 채색, 각 67.0×33.0cm, 개인소장

건들을 흩어놓았다. 각각의 물건들을 돋보이게 하려는 배려다. 책과 기물과 식물들을 자연스럽게 늘어놓았지만 산만하지 않고 조화롭다. 대개 민화 책거리는 이러한 물상들을 응집시켜 표현하는 데 반해, 이 그림은 반대로 이리저리 풀어 놓았다. 화면의 전체 공간을 활용하여 뒤쪽에는 책, 앞쪽에는 기물과 식물 베푼 것이다. 다소 산만하고 어지럽기 십상인 구성인데, 조화롭고 짜임새 있게 다가온다. 그만큼 구성력이 뛰어난 작품임을 알 수 있다.

민화 책거리에는 패철이나 일영대와 같은 천문 기구가 등장한다(그림 66). 패철은 서양의 나침반과 달리 중국이나 우리나라에서 무덤 자리나 집터를 정할 때 풍수가나 지관地官이 사용하던 기구다. 일영대는 해시계처럼 시간을 측정하는 전통적인 천문기구다. 궁중화 책거리에 자명종, 회중시계 등 진기한 서양 물건이 나타난다면, 민화 책거리에서는 전통적인 천문 기구가 보인다. 의외로 과학에 대한 민중의 관심을 민화에서 찾아볼 수 있다.

민화 책거리에서는 물건의 성향만 바뀐 것이 아니라 세상을 바라보는 인식도 달라졌다. '정치의 그림'에서 '취미의 그림'을 거쳐 '욕망의 그림'으로 변해갔다. 그림의 수요층에 따라 물질을 통해 추구하고자 하는 삶의 지향이 달랐다. 궁중화 책거리에서는 물질을 통해 세계와의 소통을 시도했다면, 민화 책거리에서는 물질로써 이상 세계와 소통을 꿈꿨다. 궁중화 책거리의 글로벌한 취향이 민화 책거리에서는 가장 한국적인 그림으로 탈바꿈했다.

이런 변화를 통해 우리는 19세기 민중들의 소망을 책거리 속에서

분명히 읽어낼 수 있다. 그들에게 세계를 들여다보는 창구는 사치이고 먼 나라의 일일 수 있다. 당장 아들을 많이 낳고 출세하고 행복하게 사는 것이 급선무였다. 하지만 이러한 현실적 욕망을 그대로 드러내지 않고 간접적이고 은유적으로 표현했으며, 극히 현실적인 문제라도 이상적이고 환상적으로 풀어갔다. 한국 민화의 꿈과 사랑이 빛나는 이유가 여기에 있다.

그림 66. 책거리
8폭 병풍, 19세기 후반, 종이에 채색,
각 80.0×38.6cm, 국립민속박물관 소장

14

조선의 여인,
수박에 칼날을 꽂다

책거리에 나타난 여성의 서재

책거리는 남성의 전유물일까? 의문의 여지가 없을 것 같지만, 실제는 그렇지 않다. 아얌, 반짇고리, 자, 은장도, 비단신 등 여성의 물건들이 심상치 않게 등장한다. 이런 현상은 궁중화 책거리가 아닌 민화 책거리에서 목격된다. 궁중화 책거리의 기물들은 굳이 남성성을 꼭 집어 거론할 필요가 없는 보편성을 지닌다. 하지만 민화 책거리에는 돌연 여성성을 띤 물건들이 출현한다. 물건들이 남성과 여성의 젠더적 성격을 갖게 된 것이다. 왕과 귀족의 물건들이 남성의 권력으로 지배된 공적 영역을 나타낸다면, 백성의 물건들은 남성과 여성이 어우러진 사적인 영역을 표시한다. 도대체 민화 책거리에 여성의 물건이 등장하는 이유는 무엇일까?

여사서女四書가 그려진 책거리(그림 67)가 있다. 여사서란 후한의 조대가曹大家가 지은 『여계女誡』, 당나라 송약소宋若昭가 지은 『여논어女論語』, 명나라의 인효문황후仁孝文皇后가 지은 『내훈內訓』, 그리고 명나라의 왕절부王節婦가 지은 『여범첩록女範捷錄』을 묶어서 부르는 말이다. 조선 영조 때 역대 중국에서 여성의 교육을 위해 만든 책을 4권의 세트로 구성하고 그것을 한글로 번역하여 보급했다. 그런데 이 그림을 보면, 오히려 『주자대전朱子大全』은 여사서 위에 미니 북처럼 작은 크기로 놓여 있다. 여사서 안에 『주자대전』이 있는 것 같지만, 자세히 보면 그

그림 67. 책거리
8폭 병풍, 20세기 전반, 종이에 채색, 각 79.0×26.5cm, 개인소장

위에 있다. 어떻게 여사서를 유교 국가 조선의 성경과 같은 『주자대전』보다 크게 그리고 『주자대전』을 이처럼 옹색하게 표현할 수 있을까? 젠더적인 시각에서 남성 위주의 기존 질서에 대한 강한 불만과 저항 의식을 나타낸 것을 읽을 눈치챌 수 있다. 그 의도를 자세히 알 수는 없지만, 이 책거리는 남성보다 여성의 시각에서 그린 것만은 틀림없다.

그림 68는 여성의 서재를 보여주는 책거리다. 이 책거리에는 우선 여인의 비단 신발, 동백유를 담은 향유병 같은 여성 물건이 눈에 띈다. 더 살펴보면, 화장품이나 귀중품 등을 갈무리하는 가께수리, 넝쿨과 꽃문양이 새겨진 이슬람풍의 우아한 도자기 등 여성적 취향의 가구와 기물도 보인다. 글깨나 하는 여인이 기거하는 안방 풍경이 아닌가 짐작할 수 있다.

그런데 서랍 손잡이에 장도가 걸려 있다. 칼집만 있고, 장도는 바로 밑에 보인다. 그림 속 주인이 이 장도로 수박을 푸욱 찔렀다. 여성적이고 우아한 그림 속에서 만나는 엽기적인 장면이다. 칼날을 위로 세웠으니 의도가 있는 표현이다. 도대체 무슨 스트레스가 그렇게 심한 것일까? 시어머니가 구박을 하는 것일까? 아니면 서방이 첩을 들여온 것일까? 그 의문의 실마리는 수박에서 찾을 수 있다. 수박은 씨가 많아서 다산을 상징한다. 그렇다면 주인공은 수박을 부정하는 퍼포먼스를 통해 이런 항변을 하고 싶었던 것 같다. '나는 더 이상 씨받이가 아니다!'

칼은 자의식의 표현이다. 조선시대 대표적인 여성 성리학자 임윤지당任允摯堂(1721~1793)은 칼에 대한 글 「비검명ヒ劍銘」에서 칼처럼 날카로운 의지를 표명했다.[1]

도와다오 비검이여	勗哉匕劍
나를 부인으로 여기지 말고	無我婦人
날카로움 드높이라	愈勵爾銳
숫돌에 새로 간 듯이	若硏新發

 조선시대 여성학자인 임윤지당이 남성처럼 세상에 드높일 수 방법은 비검의 도움뿐이다. 여성 스스로 자신을 내세우는 것이 불가능한 사회 체제 속에서 자아를 나타내는 방법으로 강렬한 상징의 비검을 택했다. 그 비검은 그의 날카로운 글일 것이다. 여성 시인 김호연재金浩然齋(1681~1722)도 「자경편自警篇」에서 "생애는 석 자 칼, 마음은 내건 등불(生涯三尺劍 心事一懸燈)"이라고 읊었다. 위태롭고 고단한 삶 속에서 의식 있는 여성의 삶을 석 자 칼로 상징했다. 그는 "길쌈이 우울함을 없애지 못하고, 문방구가 근심을 여는 빗장이로다."라고 읊었다.[2] 여성 문인들의 표현과 마찬가지로, 책거리 속의 칼도 여성의 의지를 비장하게 표현하는 도구인 것이다.

 그렇다면, 과연 조선시대에 여성의 서재를 그리는 일이 가능할까? 조선후기에는 충분히 가능한 일이었다. 왜냐하면 이 시기에 들어서서 여성 문인이 증가하고 여성 성리학자까지 등장했기 때문이다. 김호연재를 비롯해 허난설헌許蘭雪軒, 이사주당李師朱堂, 김삼의당金三宜堂 등이 대표적인 여성 문인이고, 임윤지당, 강정일당姜靜一堂 등이 여성 성리학자다.[3] 젠더적인 관점의 책거리가 출현할 수 있는 충분한 여건이 형성되어 있었다. 이처럼 민화 책거리는 단순히 정물화에 머물지 않고 사회적인 성격의 그림으로 변해갔다. 신윤복이 풍속화에서 '양반

그림 68. 책거리
8폭 병풍, 19세기, 종이에 채색, 각 47.5×30.5cm, 개인소장

과 기생'의 관계를 통해 젠더적 시각을 보여주었듯이, 민화 책거리에서도 젠더적인 정물화가 나타난 것이다.

심지어 남녀의 사랑을 표현한 에로틱한 책거리까지 등장한다. 기메동양박물관 소장 〈책거리〉(그림 69)를 보면, 남녀의 물건들이 흐트러져 있다. 화면 위에는 반짇고리, 자 등의 여성 물건이 놓여 있고, 아래에는 가죽신, 문방사우 등 남성의 물건이 보인다. 그런데 가운데 놓여 있는 평상에는 이불이 깔려 있고, 긴 베개가 있으며, 그 위에 남녀의 옷이 흐트러져 있다. 뭔가 급한 일이 생긴 모양이다. 에로틱한 책거리다. 물건들만으로 남녀의 애틋한 사랑을 느끼기에 충분할 만큼 뜨겁다. 은유의 정수를 보여주는 작품이다.[4]

우리는 정조가 천주교의 유입을 막기 위해 정치 홍보로 활용한 책거리가 에로티시즘과 같은 본능적 욕망의 표현으로 변해갔다는 사실을 주목할 필요가 있다. 만일 정조가 이 책거리를 봤다면 노발대발했겠지만, 민화 책거리는 정치와 같은 거대한 어젠다가 아니라 매우 개인적이고 현실적인 욕망을 해소하는 방편으로 활용됐다. 그런 점에서 민화 책거리는 조선시대의 정물화이자 풍속화라 할 수 있다.

그림 69. 책거리
2폭 병풍, 19세기, 종이에 채색, 각 63.5×34.5cm, 프랑스 기메동양박물관 소장

책거리가
양자역학을 만날 때

책거리와 다른 장르의 콜라보 효과

2016년 1월 21일 서울 성수동의 '카페성수'에서 흥미로운 이벤트가 벌어졌다. 나의 제안으로 세계적인 양자역학 학자 미나스 카파토스Menas Kafatos 교수(미국 채프만 대학 부총장)와 '민화와 양자역학의 대화Dialogue between Minhwa and Quantum Mechanics'라는 토크쇼를 벌인 것이다. 사회는 채프만 대학의 양근향 교수가 맡았다.

토크쇼는, 미나스 교수가 양자역학을 이야기하면 내가 민화를 이야기하는 방식으로 진행됐다. 이처럼 생뚱맞은 모임이 가능했던 것은 미나스 교수가 LA에 사는 한국인 교포에게 우리 민화를 배우고 있고, 민화와 양자역학에는 비이성적이고 불확실한 세계가 펼쳐진다는 공통분모가 있기 때문이다. 우리가 알고 있는 세계를 기존의 뉴턴식 근대 과학으로 이해하는 데는 근본적인 한계가 있는데, 그러한 불확정성 세계를 새롭게 과학적으로 풀어 설명하는 것이 양자역학이다.

여러분 서재에 용이 깃들고, 꽃사슴이 사랑을 나누고, 사자가 울부짖고, 호랑이가 포효하고, 기린이 어슬렁거린다고 상상해보라. 그건 동화 속에서나 가능한 일일까? 민화에서는 얼마든지 볼 수 있는 장면으로, 신기한 구경거리가 아니다. 2015년 미국에서 우리나라로 돌아온 개인소장 〈책가도〉(그림 70)에 그런 세계가 펼쳐져 있다. 매우

그림 70. 〈책가도〉
6폭 병풍, 20세기 전반, 종이에 채색, 각 83.0×41.0cm, 개인소장

비현실적이고, 비논리적이고, 비이성적인 광경이다. 야나기 무네요시가 토로했던 '불가사의한 세계'에 다름 아니다.

　용, 기린, 꽃사슴, 사자, 호랑이는 길상과 벽사의 기능을 하는 동물이다. 용은 만복을 가져다주는 상상의 동물이고, 기린은 태평성대를 상징하는 동물이다. 사자와 호랑이는 액을 막아주는 벽사의 동물이며, 꽃사슴은 사랑을 나누는 몸짓을 통해 부부화합을 소망하는 상징이다. 그렇다면 출세를 상징하는 책과 더불어 이들 동물이 노니는 세계는 궁극적으로 행복의 유토피아다.

　이 병풍에는 일정한 크기로 나뉜 책가에 책과 기물들이 배치돼 있
다. 이 책가는 중국의 다보격이 아닌 조선의 가구다. 규격화되고 형
식화된 책가에다 칸막이벽은 한결같이 왼쪽에만 배치하고 음영을
넣었지만, 그 속을 들여다보면 민화의 자유로움이 가득하다. 24칸
의 책가 속에 책과 기물과 동식물들이 한 곳도 똑같은 것 없이 다양
하다. 어느 한 칸만 취해도 곧바로 러시아의 구성주의 회화를 떠올릴
만큼, 현대적 감각의 구성이 돋보인다.

　놀랍게도 민화 책거리에서는 이런 우주적인 서재를 흔히 만날 수

있다. 과연 민화 작가들은 책거리와 상서로운 동물의 조합을 통해 어떠한 세계를 표현하려 했을까? 그 의문을 풀어주는 작품이 개인소장 〈책거리〉(그림 71)다. 그림 상단에 적혀 있는 제문은 이 의문을 해소하는 실마리를 제공한다.

> 한 쌍의 거북이가 뿜어내는 상서로운 기운이 전하고, 서갑과 그 뒤로는 꽃병을 두었다. 향기가 움직여 봄바람이 그 안에서 살아나고, 한 쌍의 백년조가 사람을 향하여 능히 말을 하네.[1]

이런 책거리를 방에 걸어둔다면, 상서로운 기운이 일어나고, 향기가 바람에 방안 가득 퍼지고, 백년조가 전하는 장수에 대한 달콤한 메시지를 들을 수 있을 것이다. 한마디로 행

그림 71. 책거리
2폭 병풍, 19세기, 종이에 채색,
각 105.5×32.5cm, 개인소장

복이 가득한 그림이다. 민화 책거리의 신화적 세계다. 민화 책거리는 현실적인 세계에 머물러 있지 않는다. 현실과 이상 세계를 넘나들며, 현실적인 소망과 바람을 은유적이고 서정적이고 환상적으로 읊었다. 행복을 추구하는 현실적인 욕망은 사실적이고 이성적인 팩트를 훌쩍 넘어선다. 예술적이면서 우리의 삶을 풍요롭게 해주는, 그야말로 꿩 먹고 알 먹는 그림이다.

궁중화 책거리에 책과 더불어 중국에서 수입한 고귀한 물품들이 가득하다면, 민화 책거리에는 행복의 상징이 깃든 동식물이 대거 등장한다. 이들 동식물은 왕권 강화의 상징도, 사치풍조도 아니며, 더구나 세상을 들여다보는 창구도 아니다. 다남과 출세와 행복을 염원하는 기복의 상징이다. 정치의 그림이자 골동 취향의 그림이 일상의 그림으로 변모한 것이다.

조선민화박물관 소장 〈책거리〉(그림 72)는 책거리인지 용그림인지 분간하기 힘들 정도로 용과 책이 어우러져 있다. 매우 비현실적이고 비논리적인 광경이다. 미술로 치면 초현실주의 회화이고, 문학으로 말한다면 신화적 상상력이며, 과학으로 보면 양자역학의 세계다.

이 그림을 좀 더 자세히 들여다보면, 용만 있는 것이 아니라 용과 두꺼비가 함께 책을 휘감고 있다. 용과 두꺼비는 더듬이를 내밀어 서로 교감을 나누고 있다. 예전부터 용이나 두꺼비 꿈을 꾸면 아들을 낳는다는 속설이 민간에 전하는데, 그렇다면 이 작품은 아들을 많이

그림 72. 책거리
7폭 병풍, 19세기, 각 80.0×31.0cm, 조선민화박물관 소장

丁
巻之六

낳고 잘 가르쳐 출세시키려는 현실적 욕망을 우주적이고 환상적으로 표현한 것에 다름 아니다.

이같이 생뚱맞은 장르의 조합은 책거리와 상서로운 동물에 그치지 않았다. 책거리와 궁합이 잘 맞는 문자도는 물론이고 화훼화, 화조화, 산수화, 인물화 등 다른 모티브와 주저 없이 한 화면에 담겼다. 민화에서 제재 간의 자유로운 조합은 19세기 후반부터 20세기 전반까지 유행한 현상이다. 서로 다른 맥락의 모티브가 결합되면서, 몇

그림 73. 신자도
8폭 병풍, 19세기, 종이에 채색,
각 64.0×32.0cm, 동산방화랑 소장

가지 형식에 국한되던 책거리의 스토리와 이미지 세계가 확대됐다. 화훼도가 책거리에 삽입되면서 딱딱하기 십상인 이미지에 부드럽고 서정적인 감성이 피어났고, 상상의 동물이 등장하면서 환상적인 꿈의 세계가 펼쳐졌으며, 인물들이 등장하면서 친근한 이미지로 바뀌었다.

책거리와 문자도는 '학문'이라는 공통점이 있기 때문에 더욱 잘 어

그림 74. 신자도 8폭 병풍, 19세기,
종이에 채색, 각 75.0×34.0cm,
프랑스 기메동양박물관 소장

울린다. 동산방화랑 소장 〈문
자도〉중 〈신信자도〉(그림 73)
는 문자도에 책거리가 융합된
그림이다. 세로 2획을 구성하
고 있는 사각형들이 기하학적
평면으로 보이지만, 사실은 책
갑을 쌓아놓은 것이다. 기메
동양박물관 소장 〈문자도〉 중
〈신자도〉(그림 74)를 보면, 그
사각형들이 책갑들을 쌓아둔
것임을 금방 알 수 있다. 그 책
갑 위에 화병이 놓여있고, 나
무 위에 새가 깃들어 있다. 기
메동양박물관 소장 문자도에
서는 책거리가 하나의 구성 요
소로 존재했다면, 동산방화랑
소장본에서는 문자도 안에 책

거리가 녹아들어 일체화한 것이다.

책거리와 고사인물화 사이에는 논리적인 연결고리를 찾기 어렵
다. 다른 조합보다 난이도가 높은 작업이다. 하지만 기메동양박물관
소장 〈책거리〉(그림 75)에서는 각기 수양채미首陽採薇와 초당춘수草堂春睡
이야기를 너무나 손쉽게 결합시켰다. 아니, 용접 땜질을 하듯 강제로
붙여놓았다고 해도 과언이 아니다.

그림 75. 책거리
2폭 병풍, 19세기, 종이에 채색, 각 49.0×29.5cm, 프랑스 기메동양박물관 소장

수양채미는 주나라 무왕이 은나라의 주왕을 토멸하고 주 왕조를 세우자, 은나라 고죽국孤竹國의 왕자인 백이와 숙제가 무왕의 행위를 인의에 위배되는 것으로 여겨 주나라의 곡식 먹기를 거부하고 수양산에 들어가 고사리를 캐먹고 지내다가 굶어죽었다는 이야기이다. 유교에서 중시하는 덕목, 절개를 칭송한 것이다. 초당춘수는 중국 촉한의 임금 유비가 제갈량의 초옥을 세 번이나 찾아가 그를 군대의 우

두머리로 맞아들인 삼고초려 이야기다. 이는 인재의 중요성을 강조한 것으로, 조선시대 베스트셀러가 된 역사 소설 『삼국지연의三國志演義』 가운데 가장 유명한 내용이다.

이름을 알 수 없는 민화 작가는 이들 고사인물화를 책거리의 책갑과 물건들 사이에 교묘하게 삽입시켰다. 탁자와 가구 사이에 부채나 연꽃보다 작은 크기로 수양산과 인물을 배치했고, 수석과 책갑 사이에 초당과 인물을 두어 인위적으로 책거리와 연결시켰다. 현실적인 스케일을 완전히 무시하고 새롭게 창조한 상상력이다.

책거리와 다른 장르의 조합은 서로 다른 두 제재가 한 화면에 등장하는 것 자체로 신선한 감동을 준다. 환상적이고 신비로운 이 상상력은 경이로운 발상이지만, 민화에서는 거창한 이론이나 요란한 구호 없이 그저 무심하게 표현돼 있다. 백성들에겐 이성과 합리, 사실의 세계보다 앞서는 것이 행복의 꿈이기 때문이다.

현실과 꿈을 자유롭게 넘나드는 책거리의 이 같은 특징은, 민화가 배타적이거나 폐쇄적이지 않고 개방적이고 상호적인 성향을 띤다는 사실을 방증한다. 이런 문화적 유산을 가진 나라에서 왜 『반지의 제왕』이나 『해리 포터』 같은 판타지 대작이 나오지 않는지, 그 사실 자체가 믿기지 않는다.

민화 책거리에는
모더니티가 빛난다

민화에 나타난 파격과 상상력의 힘

2013년 10월 영월국제박물관포럼에서 프랑스 기메동양박물관 수석 큐레이터 피에르 캄봉^{Pierre Cambon}은 '한국의 판타지, 모더니티의 주제-혁신과 추상^{Korean Fantasy, The Topic of Modernity-Innovation and Abstraction}'이라는 발표에서 민화의 이미지가 다른 전통회화와 달리 추상적이고 표현주의적인 세계를 보여준다는 점을 서양 현대작품과 비교를 통해 밝혔다. 부분적으로 민화의 모더니티에 대해 거론된 적은 있지만, 그 문제를 총체적으로 다룬 것은 그가 처음이다.[1]

기메동양박물관 이우환 컬렉션 중에는 책거리와 서수도가 조합된 작품이 있다(그림 76). 화면 상단에는 책거리, 하단에는 서수도로 두 제재가 한 화면에 조합된 구성이다. 하단에는 기린이 거닐고 있다. 언뜻 사슴으로 착각할 수 있지만, 머리에 뿔이 달려 있는 일각수^{一角獸}다. 그 주변에는 환상적인 절벽이 있고, 또한 서릿발처럼 솟은 산 위로 UFO처럼 떠오르는 것이 있으니, 그것이 바로 책갑에 싸인 책들이다. 기린은 태평성대에 출현하는 상서로운 동물이면서 민간에서는 아들을 낳게 해주는 신통력을 가진 동물로 여겼다. 『광아^{廣雅}』에 "밝은 임금이 나타나 행동거지를 법도에 맞게 처신하면 나타나는데 털 달린 짐승 360가지 가운데 기린이 그 우두머리가 된다."고 했고, 중국 민화인 민간연화^{民間年畫}에서는 '기린송자^{麒麟送子}'라 해서 기린이

그림 76. 책거리와 기린
8폭 병풍, 19세기, 종이에 채색,
각 110.0×43.0cm, 프랑스 기
메동양박물관 소장

아들을 보내준다는 믿음이 있다.[2]

이 작품을 보면, 르네 마그리트^{René Magritte(1898~1967)}의 〈피레네의 성〉
(그림 77)이 연상된다. 〈피레네의 성〉에서는 바다 위에 성과 절벽이
날아오른다. 두 그림 모두 무중력 상태로 공중에 붕 떠있다. 하지만 민
화 책거리에서 둥둥 떠다니는 책이나 물건을 보는 것이 그리 드문 일
이 아니다. 마그리트는 그림 속 물상을 상식의 맥락에서 떼어내 이질
적인 상황에 재배치함으로써 보는 이에게 신선한 충격을 주는 데페이
즈망^{depaysement} 기법으로 유명한데, 이 책거리야말로 초현실주의의 데
페이즈망과 무엇이 다른가?

마그리트는 의도적으로 이 기법을 사용한 것이 틀림없지만, 민화
작가는 장르 간의 경계를 넘나드는 자유로운 상상력을 발휘한 것이
다. 마그리트가 의식적인 초현실
주의자라면, 무명의 민화 작가는
무의식적인 초현실주의자인 셈
이다. 이 책거리는 구체적인 자연
과 물상으로도 신비한 세계를 충
분히 표현할 수 있음을 보여주는
좋은 예다.

책거리에는 마그리트만 있는
것이 아니다. 구성주의 화가 몬
드리안, 야수파 화가 마티스, 자
칭 후기 추상주의 화가 페르난도
보테로 등 서양 현대 화가들의

그림 77. 피레네의 성
르네 마그리트, 1959년, 캔버스에 오일,
200.0×145.0cm,이스라엘박물관 소장

그림 78. 책거리와 문자도
황승규, 8폭 병풍, 20세기 전반, 종이에 채색, 각 95.0×32.0cm, 개인소장

작품과 비견할 수 있는 작품들이 적지 않다. 뉴욕 강컬렉션^{Kang Collection}
에 있다가 최근 한국에 들어온 〈책가도〉(그림 70)는 어느 한 부분만
취해도 러시아의 구성주의 회화가 무색할 만큼 기하학적이고 구성
적이다. 책은 구체적이고 우리가 잘 알고 있는 물건이지만, 책의 쌓
임과 표현은 매우 추상적이고 현대적이다. 이처럼 전통회화 가운데
현대미술과 연결고리가 많은 그림이 책거리인 것이다.

프랑스 야수파 화가 앙리 마티스^{Henri Matisse(1869~1954)}의 추상화를 연

상케 할 만큼 평면 구성으로 이루어진 〈책거리와 문자도〉(그림 78)가 있다. 자세히 들여다보면, 평면적이고 기하학적으로 표현된 패턴이 책갑임을 눈치챌 수 있다. 여기에 구상적인 꽃과 동물을 곁들여 추상 일색으로 흐르지 않고 추상과 구상의 절묘한 만남을 선보였다. 더욱 이 평면 추상의 책거리가 파리나 뉴욕의 그림이 아니라 강원도 민화 라는 사실에 또 한 번 놀라게 된다. 일제강점기 때 삼척을 중심으로 활약했던 황승규黃昇奎(1886~1962)의 작품이다.[3]

궁중화 책거리가 르네상스 투시도법과 명암법을 활용해 사실적이고 견고한 이미지를 구현했다면, 민화 책거리에서는 자유로운 상상력으로 독특하고 현대적인 이미지 세계를 창출했다. 이미지의 구성과 아름다움 그 자체만을 중시한 것이다. 그래서 조선시대 그림임에도 전혀 고리타분하지 않고 오히려 현대적인 회화를 방불케 한다. 책거리에 보이는 모더니티는 전통회화뿐만 아니라 다른 나라 민화와도 차별되는 경쟁력이다. 민화가 현대미술은 물론 세계적인 미술로서 각광받을 수 있는 비전은, 바로 그런 한국적이면서도 현대적인 이미지란 데 있다.

민화 책거리는 전통성이 강하다고 했는데, 왜 현대적인 특색이 보이는 것일까? 공간의 표현은 전통성을 고수했지만, 그것을 표현하는 방식은 자유롭기 때문이다. 풍부한 상상력에 의한 '파격의 미'다. 민화 작가들은 과거를 통해 미래를 지향했다. 모순처럼 보이는 전통성과 파격의 미가 민화에서 만나 독특한 현대성을 창출했다.

기메동양박물관 소장 〈책가도〉(그림 79)는 높이가 77cm로 키가 작은 그림이지만, 책가

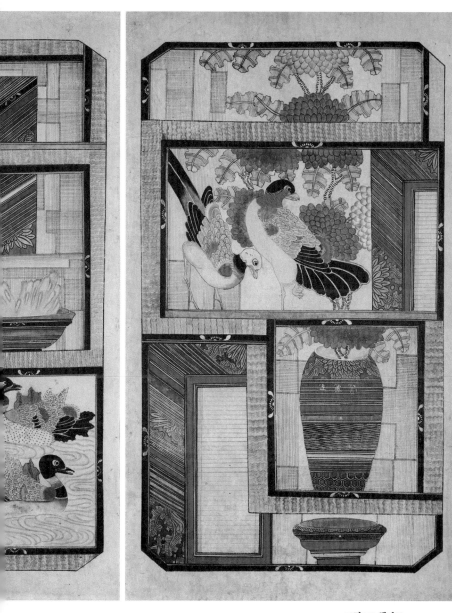

로 구성돼 있다. 이런 경우 작은 화면에 물건을 늘어놓으면 몇 개 들어가지 않는다. 그렇다고 앞서 언급한 대로 비율을 줄이는 것도 현명한 방법이 아니다. 그런데 민화 작가는 이런 제약을 멋진 상상력으로 해결했다. 선반은 그대로 두되, 그 안의 물건 전체를 다 보여주지 않고 일부만 보이게 한 것이다. 어떤 경우는 선반을 뚫고 지나가 두 칸을 하나처럼 쓰기도 했고, 또 어떤 경우는 그 작은 칸에 새장을 꾸며 놓았다. 마치 코끼리를 냉장고에 넣는 것과 같은 기발한 상상력을 민화 책거리에 활용한 것이다. 이러한 발상은 역원근법적 표현에서 나온 것이다. 선반 안을 들여다보면 오히려 넓은, 아니 무한한 상상의 공간이 펼쳐져 있다. 책의 전체를 보여주지 않고 일부만 보여준 것은 그 안에 무한한 공간이 펼쳐지고 있음을 암시한다. 가장 압권은 선반 안에 물이 가득 차 있고 오리 두 마리가 물장난하고 있는 모습이다. 이 민화 작가에게서는 공간 연출의 여유를 넘어 허세까지 느껴질 정도다. 민화 작가의 끝없는 상상력이 돋보이는 작품이다.

역원근법은 민화 책거리의 중요한 특징이다. 뒤로 갈수록 작아지는 서양의 르네상스 투시도법에 익숙한 현대인들에게는 매우 낯선 표현이다. 사실 역원근법은 우리 조상들이 자주 사용한 방식이지만, 서양화의 강렬한 물결에 휩쓸리는 바람에 오히려 잊힌 과거가 된 셈이다. 이 기법은 전통적인 것임에도 불구하고 오히려 합리성에서 벗어나 현대적이고 추상적인 이미지로 다가온다.

우리의 역원근법은 화가의 시점이 그림 밖에서 안을 들여다보는 것이 아니라 거꾸로 그림 안에서 밖을 바라보는 것이다. 중국 북송 때 곽희郭熙와 곽사郭思 부자가 쓴 화론 『임천고林泉高致』에 유명한 삼원

법三遠法 이론이 나오는데, 이것 역시 화가가 그림 안에서 산을 보는 시점이지, 그림 밖에서 산을 바라보는 시점이 아니다. 산 아래에서 산을 우러러보는 것을 고원高遠, 산 앞에서 산 뒤를 들여다보는 것을 심원深遠, 가까운 산에서 멀리 내다보는 것을 평원平遠이라 한다. 고원은 형세가 우뚝 솟아 있고, 심원은 겹겹으로 싸여있으며, 평원은 완화하면서 아득하기 그지없다. 또한 인물로 보면, 고원은 명료하고, 심원은 작고 자질구레하며, 평원은 맑고 깨끗하다고 했다.[4] '보이는' 객관적 시점이 아니라, '알고 있는' 주관적인 시점이고, '정지된' 시점이 아니라 '이동하는' 시점이다.

그림의 인물이나 대상의 관점에서 밖을 내다보니, 당연히 그림 안은 넓고 그림 밖은 좁을 수밖에 없다. 우리는 전통적으로 중요한 것은 앞에 배치해 크게 그리고 덜 중요한 것은 뒤에 작게 그렸다. 고구려 무용총의 〈수렵도〉를 보면, 말을 타고 활을 쏘는 사냥꾼은 크게 그리고 배경의 춤추는 산은 작게 그렸다. 사람을 자연보다 중요시 여긴 인식의 표현이다. 결국 동서양의 서로 다른 두 원근법은 세상을 바라보는 관점과 지각의 차이이지, 비합리적이거나 비과학적이라고 몰아세울 거리는 아니다. 한국화가 안성민은 현대 책거리에서 역원근법을 사용하면서, 〈안은 바깥보다 넓다〉라는 제목을 달았다. 그에게 있어 안쪽의 넓은 세계는 상상의 나래를 활짝 펼치는 공간이란 뜻이다.

그림 80은 역원근법을 활용해 오히려 현대적인 감각의 책거리다. 2, 3개의 책갑과 몇 개의 소품으로 이렇게 화려하고 장식적이며 강렬한 이미지를 창출했다는 점이 놀라울 따름이다. 그 비결은 다름 아닌 전통적인 역원근법의 적극적 활용에 있다. 역원근법으로 표현

그림 80. 책거리
8폭 병풍, 20세기 전반, 종이에 채색, 각 105.0×46.5cm, 개인소장

된 책갑이 비합리적이기보다는 오히려 임팩트를 줄 만큼 강한 표현 요소로 작용한다. 아울러 복잡한 패턴의 장식 문양과 보색 대비가 우리의 감성을 자극한다. 서구식 화학 안료를 사용해 제작 시기는 20세기로 넘어가지만, 시기를 무색케 할 만큼 책거리의 표현성을 극대화한 현대적인 작품이다.

민화의 또 다른 현대적 특징으로, 초현실적 환각성을 띠는 대표적 책거리가 수묵으로 그려진 8폭 병풍(그림 81)이다. 미술평론가 스티븐 리트Steven Litt는 2017년 미국 클리블랜드미술관에서 열린 책거리 전시회에 출품되기도 한 이 병풍의 시각적 강렬함에 대해 「플레인 딜러The Plain Dealer」지에서 다음과 같이 평했다.

> 20세기 옵아트Optical Art처럼, 눈이 어질할 정도로 면도칼 같이 날카롭게 그려진 이 수묵의 8폭 책거리 작품은, 쌓아놓은 책 위에 원앙 한 쌍이 앉아있는가 하면, 거북이 한 마리가 입에서 둥근 연기를 내뿜기도 한다.[5]

민화 책거리가 초현실주의적 경향을 띠게 된 또 다른 이유로는 길상에 대한 염원을 들 수 있다. 길상이란 윤리적으로 선하게 살고 현실적으로 복을 받는 것을 말한다. 후한 때 허신許慎이 지은 『설문해자 說文解字』를 보면, 길吉은 선善이고 상祥은 복福이라 했다. 길상의 의미에는 윤리적인 선과 기복적인 복의 의미가 중첩돼 있다. 이런 길상의 덕목은 사실적인 표현보다 앞선다. 복을 받는 일이라면, 이성적이고 사실적인 세계를 넘어 불합리한 구성이나 환상적인 표현을 넉넉히 받아들인다.

민화 책거리의 가장 큰 장점은 과거와 현재를 아우르는 데 있다. 전통의 장점을 취하면서도 현대인의 취향을 거스르지 않는다. 특히, 서양화에 익숙한 현대인에게 역원근법은 오히려 색다른 시각적 경험이다. 합리적으로 짜 맞춘 아카데믹한 그림이 아니라, 합리성 너머의 아름다움을 추구하는 현대 추상회화를 떠올리게 한다. 전통적인 기법을 고수한 민화 책거리가 현대적으로 보이는 까닭은 이러한 민화 특유의 자유로움 때문이다. 풍부한 상상력으로 구현한 파격의 미가 민화 책거리를 돋보이게 하는 요소다. 일견, 모순처럼 보이는 '전통성'과 '파격의 미'가 만나는 지점에서 독특한 모더니티가 형성된다. 그런 점에서 민화 작가들은 과거를 통해 미래를 꿈꿨던 로맨티스트라고 할 수 있겠다.

그림 81. 책거리
8폭 병풍, 19세기, 종이에 채색, 각 52.0×29.0cm, 개인소장

구한말 사진 속 '길상'의 책거리

19세기 말 20세기 초, 구한말에 촬영한 사진들을 보면 배경에 책거리가 등장하기도 한다. 이들 사진은 책거리가 서민들의 일상생활에서 어떻게 활용되고 어떤 의미를 지녔는지를 알 수 있는 소중한 정보를 담고 있다. 무엇보다 빛바랜 사진 속에 드러난 책거리는 우리 조상들의 생생한 풍속을 숨김없이 보여주는 정직한 자료다.

첫 번째 소개하는 사진(그림 82)에는 금관조복을 갖춰 입은 관리가 등장한다. 마치 초상화를 그리듯 신식 초상 사진을 찍었다. 잠시 주변을 꾸미는데 시간이 들뿐, 초상화를 그릴 때처럼 오랫동안 포즈를 취할 필요가 없다. 초상화의 혁신적인 발전이다. 배경으로 삼은 대청마루에는 책거리 병풍이 펼쳐져 있고, 그 밑에 표피를 깔아두었다. 이것은 전통적으로 권위를 상징하고 위엄을 높이는 장치다.

금관조복은 국가의 큰 행사에 참석할 때 갖추는 차림새로, 사진 속 주인공은 신분이 높은 사람임을 알 수 있다. 오늘날 장관에 해당하는 2품 벼슬아치들이 쓰는 6량관의 금관을 쓰고 있기 때문이다. 조선시대의 가장 높은 벼슬도 5량관을 쓰는데 그쳤는데, 어떻게 6량관을 쓰는 것이 가능할까? 고종이 대한제국(1897~1910)을 선포하고 황제

그림 82. 조선시대 고위 관료
19세기 말 20세기 초, 국립민속박물관 소장

의 지위에 오른 이후 조복제도를 명나라와 동일한 7량관제로 바꿨는데, 이 제도는 3년 뒤인 1900년에 없어졌다. 그렇지만 이 사진은 일제강점기 때 제작된 인물사진 엽서다. 엽서 뒷면 중앙에 'Made in Japan'이란 영문이 인쇄돼 있다. 20세기 전반에 촬영한 것으로 보인다.

그런데 여기에서 내 시선을 사로잡는 것은 배경에 설치된 책가도 병풍이다. 주인공이 고관인데도 불구하고 이형록의 책가도처럼 전형적인 궁중화 책거리가 아니라, 이제까지 보지 못한 독특한 구성의 책가도라는 점이다. 지금의 분류대로라면, 민화 책거리에 가깝다. 그만큼 구성이 자유롭고 창의적이기 때문이다. 신분이 높은 벼슬아치가 궁중화 책가도가 아닌, 새로운 형식의 민화풍 책가도를 향유했다는 사실이 흥미롭다. 그나저나 이처럼 매력적인 책가도가 세상에 나타나 우리의 눈을 즐겁게 해주기를 바란다.

일제강점기 때 어린아이의 생일잔치 풍경을 담은 사진 두 장이 있다. 하나는 돌잔치 장면이고, 다른 하나는 1932년에 아이의 생일잔치를 하는 모습이다. 둘 다 아이의 생일잔치에 책거리 병풍을 설치한 공통점이 있다. 그 이유는 무엇일까? 그것은 아이가 공부를 열심히 해서 출세하기를 바라는 부모의 소망을 표현한 것이다. 책거리가 출세와 행복을 염원하는 '길상화'로 활용됐음을 확인할 수 있다. 책거리 병풍은 어린이 생일잔치에 제격이다.

돌잔치 사진(그림 83)에서는 한복을 입은 부모가 아이를 안고 포즈를 취하고 있다. 일제강점기 때 사진이지만, 조선시대 풍속에 다름 아니다. 사진 속 책거리 병풍은 현존 작품 가운데 비슷한 예가 더러

그림 83. 돌잔치 기념사진
19세기 말 20세기 초, 국립민속박물관 소장

그림 84. 평양 어린이의 생일잔치
1932년, 국립민속박물관 소장

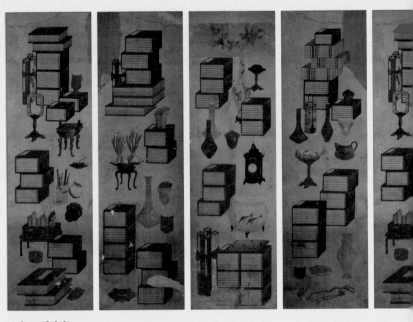

그림 85. 책거리
8폭 병풍, 종이에 채색 각 157×147.8cm, 국립민속박물관 소장

있다. 길쭉한 화면에 위아래 책의 쌓임을 배치하고 그 가운데 기물을 놓는 형식이다. 국립민속박물관 소장 〈책거리〉(그림 85)를 보면, 같은 화가인지는 알 수 없지만 유형이 같다. 이형록의 책가도를 충실히 계승한 그림이다.

8폭 병풍 앞에 앉은 어린이는 풍성한 생일상을 받았다(그림 84). 상차림을 보면, 어느 정도 경제력이 있는 집안 자제임을 알 수 있다. 그런데 이 아이는 서양식 짧은 머리를 하고 있다. 1895년(고종 32), 일제의 강요로 김홍집 내각이 백성들에게 머리를 깎게 한 단발령 때문에 바뀐 풍속이다. 유교에서는 신체뿐 아니라 터럭과 살갗도 부모에게서 받은 것이니 감히 훼손하지 않는 것이 효도의 시작이라고 했다.

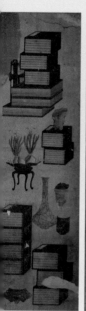

많은 선비들이 '손발은 자를지언정 두발을 자를 수는 없다'고 분개하며 단발령에 완강히 반대했지만, 역사의 흐름은 어쩔 수 없었다.

이 사진에 나타난 책거리는 풍성한 잔칫상과 더불어 더욱 화려해 보인다. 돌잔치 사진에 나타난 궁중화풍 책거리와 다른 점은 곳곳에 화병이 많아진 것이다. 역시 꽃만 한 장식이 없다. 책거리는 점차 꾸밈이 많아지고 장식화돼 가는 경향을 보인다.

이번에 소개하는 사진은 책거리 단폭에 관한 것이다. 19세기 말 20세기 초, 어느 중류층 가정의 안채 풍경(그림 86)이다. 안채 마루 위에는 이층장, 뒤주 등의 가구가 놓여 있고, 가운데서 아이들이 소반을 놓고 식사를 하고 있다. 마루 위에 복잡하게 놓여 있는 것들이 무엇인지 분간하기 어렵지만, 짚으로 무언가를 만들고 있던 것 같다.

책거리는 오른쪽 안방 덧문 안쪽에 붙어있다. 덧문은 열어놓고 닫히지 않게 키를 기대어 놓았다. 여러 폭의 세트로 그려진 책거리 병

그림 86. 중류층 안방 덧문에 붙여둔 책거리
19세기 말 20세기 초, 국립민속박물관 소장

풍과 달리, 이 그림은 단폭으로 제작됐다는 점에 주목할 필요가 있다. 이런 민화로 집안 곳곳을 장식했다. 서울에서는 이런 단폭의 민화를 광통교의 그림 파는 행상이나 가게에서 구입할 수 있었다. 이 책거리가 안방 문에 붙어있다는 것은 두 가지의 기능을 겸한 것을 알 수 있다. 하나는 앞의 사진들처럼 자식의 출세를 염원하는 것이고, 다른 하나는 집을 꾸미는 장식용이란 뜻이다.

희미한 흑백사진 속의 책거리는 책보다 꽃과 과일이 두드러져 보인다. 책거리와 화조화가 조합된 것으로, 19세기 말 20세기 초에 나

타난 현상이다. 책거리에서 화조화의 비중이 높아지면서, 화조화가 갖고 있는 장식성과 길상적 의미가 배가된 것이다. 이는 책거리뿐만 아니라 이 시기 민화의 공통된 특색이다.

책거리는 왕과 고관대작부터 일반 백성들에 이르기까지 폭넓게 인기를 끌었던 그림이다. 무엇보다 조선시대에 가장 인기가 높은 아이템인 책을 소재로 삼았기 때문이다. 아울러 권력층의 위엄을 드높이려는 용도부터 길상용, 장식용에 이르기까지 생활 속에서 여러 용도로 활용되면서 그 예술세계는 더욱 다채롭고 풍요롭게 전개돼 나갔다.

17

스님의 가사장삼도
서가처럼

불화와 초상화에 미친 책거리 열풍

2012년 국립경주박물관에서 열린 고운 최치원 전시회에서는 〈최치원 진영〉(그림 87)이 소개돼 관심을 끌었다.[1] 이 초상화는 원래 1793년 쌍계사雙磎寺에서 제작된 것인데, 지금은 경주 최씨 문중에 소장돼 있다. 그런데 2009년 국립경주박물관에서 X선과 적외선 촬영을 하면서, 새로운 사실이 밝혀졌다. 원래 최치원이 앉아 있는 교의交椅 좌우에 동자승이 그려져 있었는데, 그 위에 촛대와 책을 덧칠하여 그린 것이다. 무슨 이유 때문이었을까?

그것은 이 진영의 봉안처를 세 차례 옮긴 사실과 관계가 있다. 원래 쌍계사에 있던 이 진영은 1825년 화개의 금천사琴川祠로 이관했고, 1868년 대원군의 서원 철폐령으로 하동 향교로 이안해 보관하다가, 1924년 운암영당雲岩影堂으로 다시 옮겼다.[2] 그림을 고쳐 그린 시기는 19세기 말에서 20세기 초로 추정된다. 그렇다면 하동 향교나 운암영당으로 옮겼을 때, 고승처럼 그린 최치원 진영을 유학자의 모습으로 탈바꿈시키기 위해 양쪽의 동자승 위에 각기 촛대와 책들을 그린 것으로 보인다.

최치원은 불교와 인연이 깊은 유학자다. 쌍계사 입구의 '쌍계'라는 암각서와 진감선사 비문을 비롯해 여러 스님의 비문을 쓴 적이 있다. 아울러 향교에서는 통일신라시대 대표적인 유학자로 봉안되기도 한

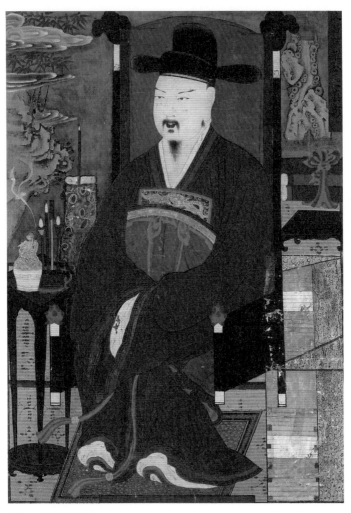

그림 87. 최치원 진영
1793년, 비단에 채색, 140.0×100.0cm, 하동 양보면 경주 최 씨 문중 소장

다. 드물게 불교와 유교에서 함께 추앙받는 인물이다. 그의 불교식

진영을 유교식으로 고쳐 그린 이유를 여기서 찾을 수 있다. 〈최치원

진영〉의 변신을 통해 책거리가 선비를 상징하는 아이템으로 인식되

그림 87-1. 최치원 진영 X선 사진

고 있었음을 확인할 수 있다.

19세기 불교계에서는 책거리를 불화 속에 적극 활용하는 움직임을 보였다. 최치원 진영뿐만 아니라 선사^{禪師}의 진영에도 심심치 않게 책과 문방구가 배경 소품으로 등장한다. 진영의 배경으로 삼은 소품은 선사의 퍼스낼러티를 상징적으로 드러낸다. 예를 들어 교의 주위나 경상 위에 『화엄경^{華嚴經}』, 『법화경^{法華經}』, 『대승기신론^{大乘起信論}』 등의 경전을 두기도 하는데, 이는 선사의 사상적 경향을 나타낸다.

〈해성당 진영〉(그림 88)은 책거리가 등장하는 선사의 진영이다. 1861년 표충사 해성당^{海城堂} 금찰^{錦察} 스님이 화주^{化主}를 맡고 있던 만일회^{萬日會}라는 사찰계에서 범어사 극락암의 보수 비용과 〈칠성도〉의 제작비를 시주했다. 범어사 극락암은 금찰 스님의 스승인 울암당^{蔚岩堂} 경의^{敬儀} 스님이 주석하는 인연이 있는 곳이었다. 〈해성당 진영〉은 그 답례로 범어사가 제작한 것으로 추정된다.[3]

이 진영을 보면, 회색의 장삼과 적색 가사를 걸쳐 입은 해성당은 화문석 위에 가부좌를 틀고 앉아 왼손에 주장자를 세워 들고, 오른손

그림 88. 해성당대선사 진영
19세기, 비단에 채색, 90.0×120.0cm, 범어사 성보박물관 소장

으로 염주를 쥐고 있다. 배경은 꽃무늬 벽지처럼 입체적으로 그려 돋
보인다. 그런데 이 배경이 민화 책거리를 연상케 한다는 점이 흥미롭
다. 왼쪽에 활짝 펼쳐진 책 위에 안경이 놓여 있는데, 이것들이 공중
에 붕 떠있다. 민화 책거리의 트레이드마크와 같은 소재다. 오른쪽에

는 적색과 녹색의 책갑이 쌓여 있다. 해성당은 울암당 계보에 속하는 학승으로, 배경에 등장하는 불경들은 그가 학승임을 표지한 것이다. 책을 통해 초상화만으로 표현할 수 없는 주인공의 퍼스낼리티를 상징적으로 설명한다.

스님의 초상화 가운데 사람의 이미지 대신 위패位牌를 그려 넣은 그림이 있다. '위패형 진영位牌形眞影'이다. 위패형 진영은 19세기 후반에서 20세기 전반에 유행한 스님의 초상화다. 초상화인 진영 대신 위패에 이름을 적어 죽은 이를 기리는 형식은 원래 유교의 위패에서 연원하지만, 불가에서도 경패, 불패, 전패 등을 위패형으로 만들거나 범종에 위패형 명문을 새겨 넣는 등 위패에 대한 오랜 전통을 갖고 있다.

위패형 진영 가운데 선종과 밀접한 관련을 맺은 유물이 있다. 사람의 모습을 그리지 않고 위패만 그린 진영이 허깨비 같은 이미지를 거부하는 선사들의 성향에 걸맞다. 추사 김정희가 65세인 1850년에 쓴 「화악대사영찬華嶽大師影讚」에 화악이 진영을 거부하여 '화악'이란 두 글자를 대신 남긴 사정을 다음과 같이 전한다.

화악 스님은 진영을 남기려고 아니했는데, 내가 그를 위해 '화악華嶽'이란 두 글자를 크게 써서 진영을 대신하게 했더니, 스님이 웃으며 그것을 허락했다. 지금의 화악 스님 진영은 스님의 본의가 아니건만, 그 문도들이 필히 진영을 남기려 함은 무슨 까닭인가.[4]

스님의 진영을 제작하는 것은 관습처럼 내려오는 일이지만, 화악 지탁知濯(1750~1839)은 이런 전통조차 거추장스럽게 여겨 제작을 원치 않

았다. 그래서 제자들이 글자로 진영을 대신했다. 바로 위패형 진영이다. 원래 이 진영은 김룡사에 봉안됐던 것인데, 지금은 직지사 성보박물관으로 옮겨졌다.

진영에 대한 선사들의 거부감은 다른 위패형 진영에서도 찾아볼 수 있다. 1881년에 제작된 〈환월당幻月堂진영〉(그림 89)에 적혀 있는 상좌인 원기元奇의 찬문은 위패형 진영을 제작하는 이유를 다음같이 갈파했다.

허깨비 같은 몸으로 허깨비 같은 세상에 나와서, 허깨비 같은 법을 설하여 허깨비 같은 중생을 제도하도다.[5]

환월당의 '환幻', 즉 허깨비로 그의 생애와 사상을 풀었으니, 위패형 진영의 의미를 참으로 절묘하게 살린 찬문이다. 목불을 도끼로 잘라 장작으로 썼다는 남종선南宗禪의 일화를 떠올리게 하는 통쾌한 법문이다. 하지만 위패 주위는 화려한 민화로 장식돼 있다. 연꽃이 위패를 감싸고, 팔보문八寶文의 바탕 위에는 책거리, 이어도, 십장생도 등 민화의 소재로 가득한데, 그 가운데 불경의 책과 필통과 같은 책거리가 주류를 이루고 있다. 허깨비 같은 형상은 진영 속에서 사라진 대신 당시 유행한 민화 장식이 그 빈자리를 채우고 있다. 선종과 민화의 아름다운 만남을 보여주는 진영이다.

그림 89. 환월당 진영
1881년, 비단에 채색, 70.7×120.7cm, 선암사 성보박물관 소장

그림 90. 자수 가사
18세기 초, 63.0×240.0cm, 보물 제654호, 서울공예박물관 소장

　심지어 스님이 입는 가사袈裟에도 책거리 표현이 대거 등장한다(그림 90). 가사는 장삼 위 왼쪽 어깨에서 오른쪽 겨드랑이 밑으로 걸쳐 입는 법의法衣를 말한다. 천 조각들을 이어 만들어 밭이랑을 연상케 한다고 해서 '전의田衣'라고도 부른다. 그런데 이 가사가 마치 책가도의 선반들과 같은 구성이다. 맨 위 2줄에는 불좌상 13구와 불입상 12구를 배치했고, 그 아래 4줄에는 보살입상 50구, 그 아래 2줄에는 불경 25개, 맨 아래 2줄에는 나한상 25구를 배치했다. 이들 도상은 겹치지 않게 지그재그 형태로 배치했다. 불상과 보살상은 중앙을 향하는 일정한 모습이지만, 경전과 나한상은 다양하고 자유로운 모습 속에 위계질서를 부여했다. 화엄경, 능엄경, 금강경 등 25개의 불경들을 보면, 책가도 선반처럼 일정한 틀 안에 정면, 측면, 사선 방향 등 시점에 변화를 줬으며, 전체, 부분, 펼쳐진 모습, 겹치는 모습 등 각기

다른 표정을 표현했다. 민화 책가도에서 선반 속 책들이 다양하고 자유롭게 표현된 모습을 연상케 한다.

책거리는 〈나한도〉에 즐겨 등장하는 모티브 중 하나다.[6] 나한이 깊은 깨달음을 얻은 인물이면서도 근본적으로 스님상을 기본으로 삼기 때문에 경전을 비롯한 책과 문방구를 배경으로 채택한 경우가 많다. 책거리에 보이는 기물도 달라졌다. 18세기 후반에는 책과 탁자위에 두루마리와 향로 정도가 보이다가 19세기 후반에 와서는 여러 가지 기물이 등장한다. 1882년에 제작된 〈보현사 16나한도〉(그림 91)를 보면, 나한상 앞에 청나라식 주전자, 화병, 책갑, 화로, 화병이 놓여있다. 이 부분만 보면, 책거리의 단면을 그대로 옮겨놓은 것 같다. 이런 현상은 19세기 후반 이후에 나타난 것으로, 이 시기에 책거리가 유행한 것과도 밀접한 관계가 있다.

그림 91. 보현사 16나한도
1882년, 면에 채색, 99.5×192.5cm, 월정사 성보박물관 소장, 사진 성보문화재연구원

　범어사에는 '팔상나한독성각撒相羅漢獨聖閣'이라는 매우 긴 이름의 전
각이 있다. 1907년 팔상전, 나한전, 독성각을 한 채로 연이어 지어서
그렇게 붙인 것이다. 가운데 위치한 독성각은 아들 낳는 데 영험하다
고 소문난 곳이다. 때문에 이 전각은 매우 협소하지만, 늘 보살들로
붐빈다. 독성각은 원래 나반존자를 모신 곳으로 사람들이 복을 기원
하는 장소다. 입구부터 예사롭지 않다. 기둥 위에 동자와 동녀의 조
각을 새겨놓았는데, 이 전각이 아이들과 관련 있는 곳임을 암시한다.
안에 들어가 보면, 벽면에 아이들이 뛰노는 모습을 담은 백자도百子圖
벽화가 좌우로 펼쳐져 있다.

　이 백자도에는 쌍상투를 한 동자들이 제기차기, 책읽기, 재주넘기,
술래잡기, 구슬치기, 말 타기 등 놀이를 즐기는 모습이 담겨져 있다.

그 가운데 내 시선을 사로 잡는 것은 책을 잔뜩 쌓아 올린 책상에서 아이들이 공부하는 모습(그림 92)이다. 이는 백동자도와 책거리를 조합한 그림이다. 이 그림에 공부 잘 하는 사내아이를 많이 낳아 출세하기를 바라는 간절한 소망이 깃들어 있는 것이다.

그림 92. 독성각 백동자도 1907년, 범어사

18세기 후반부터 20세기 전반까지 200여 년에 걸쳐 불화와 초상화에 책거리 표현이 나타났다. 이는 책거리가 성행한 시기와 맞물린다. 책거리가 유행하면서 다른 장르에도 큰 시차 없이 반영된 것이다. 18세기 후반에는 책갑, 두루마리, 향로 정도의 기물이 나타나지만, 19세기 후반에는 다양한 청나라 물건이 보인다는 점도 불화와 초상화의 공통된 특색이다.

기명절지는 왜
중국풍으로 돌아갔나

책거리와 기명절지, 닮은 점과 다른 점

조선말기인 19세기 후반 '기명절지器皿折枝'라는 새
로운 명칭의 그림이 등장했다.[1] 이 명칭은 전통적으로 사용한 적이
없는 새로운 용어다. 이 용어는 장승업張承業(1843~1897)이 처음 시작한
것으로 전한다. 김용준은 「오원일사吾園軼事」에서 "그때까지 기명과 절
지는 별로 그리는 화가가 없었던 것인데, 조선 화계에 절지, 기완 등
유類를 전문으로 보급시켜 놓은 것도 오원이 비롯하였다."고 밝혔다.
이 글만 봐서는 장승업이 기명절지란 이름을 처음 만들었는지 확실
치 않지만, 기명절지를 유행시킨 것은 분명해 보인다.

　장승업은 어려서 부모를 잃고 젊은 시절을 불우하게 보냈다. 김용
준은 그가 한약국韓藥局에서 심부름을 했다고 하고, 김은호는 서울 당
주동과 신문로 1가에 있던 고개 야주개夜珠峴의 지물상에서 민화를 그
리던 환장이였다고 하며, 장지연은 이리저리 떠돌아다니다가 한양
수표동에 거주하던 역관 이응헌李應憲의 집에서 밥을 얻어먹고 지냈
다고 말한다. 장승업은 30대 중반에 도화서 화원이 되었고, 40세인
1882년 이후 역관 오경연吳慶然의 집을 드나들기 시작해 이곳에서 중
국화를 많이 보고 기명절지를 그렸다고 한다.[2]

　기명절지란 이름은 중국에서도 유례를 찾을 수 없는 조선적인 명
칭이다. 기명이란 그릇을 말하고, 절지는 꽃나무를 꺾어 장식한 꽃

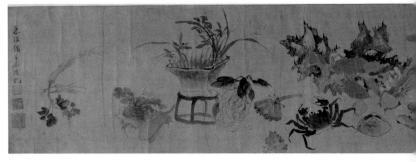

그림 93. 기명절지
장승업, 19세기, 비단에 채색, 38.8×233.0cm, 국립중앙박물관 소장

꽃이다. 그렇다면 기명절지는 기명도와 화훼도의 조합을 말한다. 기명도는 전통적인 문방도의 전통을 계승한 것으로 일반 책거리와 달리 청동기의 비중이 높아졌다. 그런데 여기에 절지도란 화훼화가 등장한 데 두 가지 영향이 미친 점을 생각해 볼 수 있다. 하나는 19세기 말 책거리를 비롯한 민화에서 유난히 화조 표현의 비중이 높아진 당시 화단의 보편적인 현상이다. 다른 하나는 양주파, 해상파, 영남파 등 청나라 말기 화훼도의 영향이다.

하지만 새로운 명칭인 기명절지도 알고 보면, 송나라 박고도와 명나라와 청나라의 문방도에서 그 뿌리를 찾을 수 있다. 기명절지는 명청 시대 문방도의 조선 말기 버전이라 봐도 무방하다. 책거리와 기명절지는 뿌리가 같아 모티브가 서로 밀접하게 연결돼 있다.

장승업은 기명절지에서 책거리와 같은 뿌리인 문방도를 다르게 해석했다. 채색이 아니라 수묵으로, 현실적인 욕망이 아니라 격조 있는 문인화풍으로 문방도를 부활시켰다. 중국풍 문방도를 한국적 책거리로 정립하려는 노력이 150여 년 동안 다양하게 이뤄져왔는데,

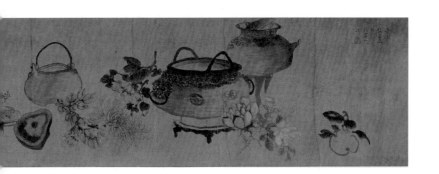

이러한 역사의 흐름을 뒤바꾸려고 한 이가 장승업이다. 책거리는 이름부터 한국적인 명칭을 사용했고, 격조나 이념보다는 물건이 갖고 있는 현실적인 욕망을 되살렸으며, 삶의 흔적을 표현한 정물화로 자리 잡았다. 그런데 장승업은 책거리가 보여준 문방도의 세속화 경향에 반발하여 정통적인 의미를 되살리는 방향으로 나아갔다.

　장승업이 그린 〈기명절지〉(그림 93)는 수묵의 필묵법으로 격조 있

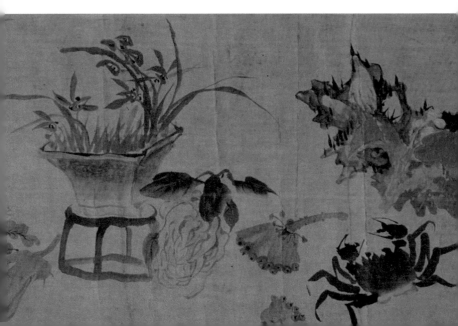

게 표현한 그림이다. 제문에 '방신라산인법仿新羅山人法'이라고 밝혔다. 신라산인은 청나라 중기 화가 화암華嵒(1683~1756)의 호이므로, 화암의 화법을 모방했다는 뜻이다. 화암은 양주팔괴와 더불어 양주파의 대표적인 화가로 화조화로 이름을 떨친 직업 화가다. 정鼎, 화로, 주전자, 벼루 등 기물을 오른쪽에 배치하고 그 좌우에 감, 장미[장춘화, 월계화], 목련[옥난], 모란, 국화, 수선화, 밤, 조개, 수석, 게, 연밥, 불수감, 난초, 가지, 무, 인삼 등을 수평 방향의 두루마리에 자연스럽게 배치했다. 대부분이 길상적 상징을 띠는 꽃과 어물, 돌이고 무와 인삼이 보인 점이 특이하다. 길상의 상징을 보면, 감은 평안, 장미는 장수, 목련은 행복, 모란은 부귀, 국화는 부유함, 수선화는 장수, 밤은 다남, 수석은 장수, 게는 벼슬, 연밥은 연이은 합격, 불수감은 복, 가지는 다남, 무는 경사, 인삼은 장수를 상징한다. 결국 이들 그림은 행복을 염원하는 길상화인 것이다.

장승업이 선보인 기명절지는 근대 화단에서 큰 인기를 끌었다. 제자인 안중식과 조석진을 중심으로 강필주, 이도영, 이한복, 최우석 등 20세기 전반에 활약한 여러 문인화가들이 이를 재생산했다.

국립고궁박물관이 소장한 이한복李漢福(1897~1940)의 〈기명절지가리개〉(그림 94)는 기명절지도로는 드물게 채색화로 제작됐다. 이 그림의 제문을 보면 '사화추악대의師華秋岳大義', 즉 청나라 화암 그림의 큰 뜻을 배웠다고 밝혔지만, 장승업과는 달리 궁중화풍이다. 이한복은 안

그림 94. 기명절지가리개
이한복, 2폭 병풍, 1917년, 비단에 채색, 각 158.5×52.4cm, 국립고궁박물관 소장

중식과 조석진의 문하생으로, 1911년 설립된 경성서화미술원에 입학하여 격조 있는 남종화풍의 문인화와, 정교한 필선과 화려한 채색의 북종화풍인 궁중화를 함께 배웠다.

제목을 아예 길상문^{吉祥文}으로 잡았다. 하나는 동리가경^{東籬佳景}이고, 다른 하나는 옥당부귀^{玉堂富貴}다. '동쪽 울타리의 아름다운 경치'란 뜻의 동리가경은 도연명의 〈귀거래사〉 중 '음주^{飮酒}'에서 연원한 것이다. 그 시를 소개하면 다음과 같다.

묻노니 그대는 어찌 그럴 수 있는가	問君何能爾
마음이 멀어지면 땅도 절로 외지다오	心遠地自偏
동쪽 울타리 밑에서 국화를 따다가	採菊東籬下
유연히 남산을 바라보노라	悠然見南山

그림 속의 국화는 바로 남북조시대 도연명의 시에 나오는 운둔의 상징 국화다. 그는 41세인 405년에 팽택 현령의 벼슬을 버리고 고향으로 돌아와 소나무를 어루만지고 국화를 따고 남산을 바라보는 전원생활을 즐겼다. 그림을 보면, 중국 가요 도자기를 모방한 화분에 수석과 국화가 있고, 화로인 쌍이식로^{雙耳飾爐}에 걸친 부젓가락 위에 주전자가 있으며, 등자^{凳子} 위에 놓인 대완^{大碗} 안에 포도와 귤을 넣었다. 그 주위에는 모란, 무, 감, 땅콩, 영지, 밤, 표주박, 오이 등이 놓여 있다. 이들도 모두 길상적 상징을 갖는 것들이다. 포도와 오이는 다남자, 영지와 호로병은 장수, 귤은 길상을 상징한다.

집안에 부귀가 가득하기를 바란다는 의미의 옥당부귀의 그림도

역시 길상의 상징으로 가득 차있다. 목련은 옥당을 상징하고, 모란은 부귀를 상징한다. 쌍이식로, 준, 정의 청동기와 가요식 병을 중심으로 주변에 목련과 장미, 여의, 모란, 불수감, 복숭아가 놓여 있다.

물론 기명절지도가 중국풍 일색은 아니다. 더러 한국화하려는 노력이 진행되기도 했다. 하지만 그것은 주류가 아니라 작은 목소리에 불과했다. 이도영은 〈기명절지도〉에서 중국의 고동기 대신 신라 토기, 고려 청자, 조선 백자 등의 문화재를 등장시켰다. 한국적인 기명절지를 정립하려는 시도였지만, 내용만 한국적인 것으로 바뀌었을 뿐 그 틀은 여전히 장승업 식의 기명절지를 따랐다.

그런 가운데, 2019년 8월부터 12월까지 인천 송암미술관에서 개최된 전시 〈상상의 벽 너머 낙원으로 갑니다〉에서 공개된 〈자수 기명절지도〉(그림 95)는 기명절지가 중국풍이냐 한국풍이냐는 논란을 무색케 한다. 아름다운 구성이 빛나는 작품이다. 안중식의 기명절지도와 같은 그림을 밑그림으로 수놓았으나, 전혀 색다른 맛이 난다. 흐드러진 먹 맛은 사라졌지만, 대신 구성적인 짜임이 두드러졌다. 은은한 색감이 곁들여져, 기명절지의 수묵 세계와 정반대의 채색 세계를 보여주고 있다. 새로운 기명절지를 탄생시킨 자수장의 재해석 능력에 새삼 놀라게 된다.

이 전시회에는 흥미로운 〈책거리〉(그림 96)도 출품됐다. 정확히 표현하자면, 책거리와 기명절지의 조합이다. 각 화폭은 3단의 구성으로 돼있는데, 상단과 하단이 책거리이면 중단은 기명절지이고, 상단과 하단이 기명절지이면 중단은 책거리다. 책갑, 책, 두루마리, 문방구로 이뤄진 책거리는 채색화법으로 세밀하게 그려진 반면, 기명절

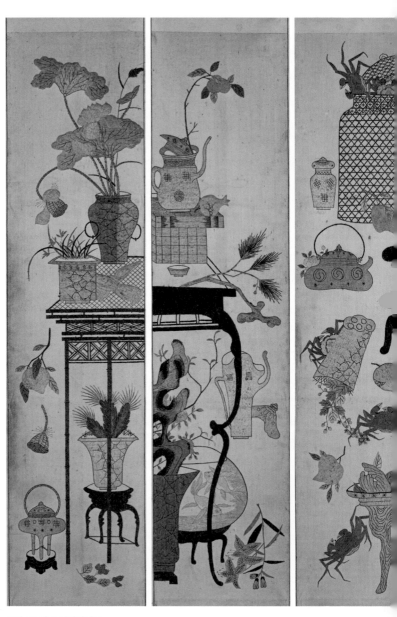

그림 95. 자수 기명절지도
6폭 병풍, 20세기 초, 비단에 자수, 각 129.5×32.0cm, OCI미술관 소장

그림 96. 책거리
8폭 병풍, 20세기 초, 비단에 채색, 각 108.0×37.0cm, 송암미술관 소장

지는 장승업 식의 호방한 수묵화법으로 표현됐다. 모티브만 조합한 것이 아니라 기법도 조합한 것이다. 이 그림은 문방도에서 책거리로 진행되다가 다시 문방도식 기명절지로도 전개되는 조선후기 정물화의 역사를 요약 정리한 것 같은 작품이다.

그런데 근대의 기명절지는 역사적 한계를 드러냈다. 첫째 조선후기에 불어닥친 한국적 화풍에 제동을 거는 역할을 했다. 책거리는 많은 화가들의 노력으로 청나라 양식에서 우리 식으로 탈바꿈하고 화려한 채색을 입혀 한국적인 정물화로 만들어놓은 것이다. 그런데 장승업이 이를 다시 중국적 문방도, 즉 기명절지로 유행시켰다. 그것도 수묵 위주로. 역사의 시계를 거꾸로 돌린 셈이니, 이런 점은 비판을 받아 마땅하다. 이는 추사 김정희가 18세기 당시, 실경산수화와 김

홍도의 풍속화처럼 한국적인 그림을 모색하는 움직임에 제동을 걸고 청대 문인화에 바탕을 둔 '완당바람'을 일으킨 것과 연계되는 현상이다.[3] 김정희 이후 청나라 회화의 화풍이 급속도로 화단을 지배했는데, 장승업이 이를 확산시키는 역할을 담당한 것이다.

 기명절지는 책거리의 연장선에서 등장한 정물화다. 기존 책거리와 달리 수묵화로 표현하고 격조를 중시하는 문인화의 한 모티브로 유행했다. 하지만 민화 책거리로 한참 한국화가 진행되던 상황에서 다시 중국풍의 정물화를 유행시킨 점이 아쉽다.

그럼에도 불구하고, 기명절지가 지나치게 통속화되던 민화 책거리의 견제 장치로서 새로운 자극을 주었던 순기능은 무시할 수 없을 것이다.

19

한 땀 한 땀 피어나는
부드러운 아름다움

자수 책거리만의 색다른 표현

2017년 8월부터 11월까지 미국 클리블랜드미술관에서 열린 책거리 미국 순회전 당시 유난히 인기를 끈 병풍이 있다. 바로 한국민속촌 소장 〈자수 책가도〉(그림 97)다. 그 인기 덕분에 클리블랜드미술관에서는 2020년 4월부터 7월까지 서울공예관이 소장한 허동화 컬렉션의 자수와 보자기를 중심으로 〈황금의 바늘 Golden Needle〉이란 조선시대 자수전을 다시 한 번 연다.

이 자수 책거리 병풍은 평안남도 안주에서 수를 놓은 안주수安州繡인데, 2016년 서예박물관에서 개최한 〈조선 궁중화·민화 걸작-문자도·책거리〉 전시회에서도 공개돼 큰 관심을 모은 바 있다. 자수로 수놓은 책거리는 그림으로 그린 책거리와는 또 다른 감동을 안겨준다. 기본적인 이미지는 별반 차이가 없지만, 따뜻한 정서가 느껴지는 손길, 자수로만 표현할 수 있는 두텁고 입체적인 질감, 실에서 배어 나오는 염료의 부드러운 색감 등은 그림이 주는 맛과는 다른 자수 세계다.

이 8폭 병풍의 규모는 세로 166cm, 가로 308cm로 궁중에 쓰이는 대병 크기다. 스케일뿐만 아니라 이미지가 주는 임팩트가 매우 강하고 남성미가 넘친다. 여인의 규방문화로 인식된 자수에서 남성적 면모가 강하게 드러나는 까닭은 무엇일까? 안주수는 여성이 아닌 남성 자수장이 대형 자수병풍을 제작했기 때문이다. 크기도 크고 이미지

그림 97. 자수 책가도
8폭 병풍, 19세기, 비단에 자수, 각 166.0×38.5cm, 한국민속촌 소장

도 강렬한 안주수는 우리나라 자수 역사에서 특별히 주목할 만한 존재다.

미국 스탠포드 대학의 캔터 아트 센터에도 이와 비슷한 안주수 책거리(그림 98)가 소장돼 있다. 김수연 박사가 『월간 민화』 2019년 3월호에서 이 책거리가 미국에 있다는 사실을 알렸다. 이 자수 책가도는 1893년 미국에서 안식년을 보낸 감리교 선교사 아펜젤러^{Henry G. Appenzeller(1858~1902)}가 샌프란시스코에서 티모시 홉킨스에게 넘긴 한국 유물 200여 점 가운데 하나다.[1]

이 병풍에 적용한 르네상스 투시도법은 정확치 않고 예측 불가능한 우리의 전통적 시점과 적절하게 상충되면서 불합리성을 지닌 아름다움을 자아낸다. 책을 비롯한 모든 물건들은 기본적으로 오른쪽 뒤로 갈수록 작아지는 르네상스 투시도법이다. 하지만 책의 쌓임을 보면 전혀 딴판이다. 부분적으로 전통적 원근법인 다시점이 적용됐다. 르네상스 투시도법과 전통적인 자유로운 시점이 절묘하게 조화를 이루며, 정연함 가운데 파격의 미를 드러낸다. 동서양의 이질적인 두 시점이 한 화면에 충돌 없이 자연스럽게 공존하고 있는 것이다.

이 자수 병풍의 또 다른 매력은 회화 책거리에서 볼 수 없는 쪽빛의 신선한 색감이다. 담청색 계통의 쪽빛이 오히려 현대적인 감성을 자아낸다. 이 병풍이 자수임에도 불구하고 예술적으로 다가오는 것은 이러한 색감이 한몫한다. 책의 짜임도 매력적이다. 궁중 책가도의 면밀한 짜임새도, 민화 책거리의 콤팩트하게 뭉친 이미지 덩어리도 아닌, 점점이 흩어진 구성을 택했다.

최근에도 안주수로 수놓은 대형 병풍이 전시회에 종종 공개되곤

하는데, 예기치 않은 스케일과 강렬함으로 감동을 준다. 2018년 아모레퍼시픽미술관에서 열린 〈조선, 병풍의 나라〉 전시에서는 평양에서 활동한 양기훈의 〈매화도〉를 본그림으로 삼은 안주수 병풍이 출품됐다.[2] 10폭 병풍을 한 화면으로 삼은 매화 한 그루의 위용과 장단색의 아름다운 나무 빛깔이 압도적이다. 자수에 대한 우리의 선입견을 깨트리기 충분한 스케일이다.

자수 책거리는 대부분 선반이 없는 책거리의 형식을 취한다. 병풍의 키가 크면 궁중 책거리처럼 여백을 넉넉하게 활용하고, 작으면 민화 책거리처럼 응집된 덩어리로 표현한다. 선반이 갖춰진 책가도는 제작 기법의 난이도나 제작 시간 때문에 피했던 같다.

자수의 맑고 산뜻한 색감을 활용하여 표정이 싱그러운 작품도 있다. 가나문화재단 소장 〈자수 책거리〉(그림 99)다. 채도가 높아서 전반적으로 밝고 선명하다. 밝은 색상이 부드러운 질감과 어우러지면서 보는 이의 마음을 따뜻하게 해준다. 책의 쌓임은 간결하지만, 책의 표정들은 다양하다. 책의 쌓임은 기본적으로 전통적인 역원근법을 적용해서 뒤로 갈수록 넓어지고 있다. 자리수와 평수를 번갈아 놓아 질감을 내고, 이음수로 마감하여 이미지를 명료하게 살렸다.

자수 책거리는 소재와 이미지를 회화 책거리와 공유하지만, 표현 효과에서는 또 다른 세계를 보여준다. 무엇보다 조선시대 사대부 중심의 수묵 문화 속에서 조선 여인의 은밀한 채색 문화가 맑고 화려한 빛을 발했다. 자수에 나타난 채색 문화는 수묵 문화와 달리 현실적이고 감성적이며 여성적인 취향을 갖고 있다.

그림 98. 자수 책가도
10폭 병풍, 19세기, 비단에 자수, 각 217.5×43.5cm, 스탠포드 대학 캔터 아트 센터 소장

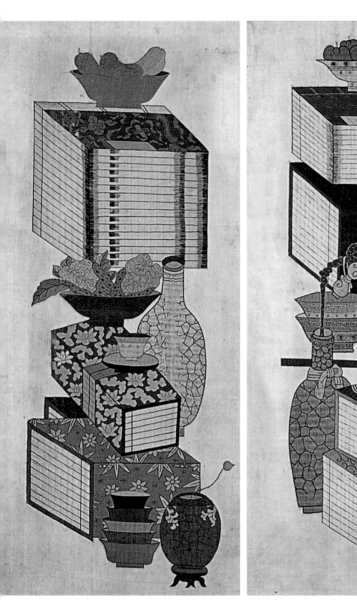
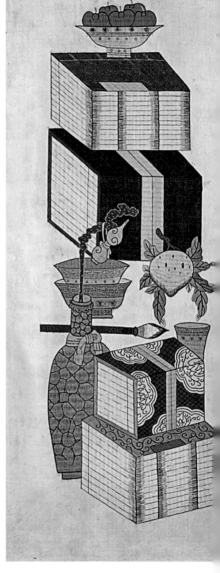

그림 99. 자수 책거리
10폭 병풍, 19세기 말 20세기 초, 비단에 자수, 각 81.0×36.0cm, 가나문화재단 소장

자수에서는 표현 기법상 도식적이고 단순화된 표현을 선호한다. 여기서 비롯된 자수의 강렬하고 화려한 이미지는 자수의 트레이드 마크가 됐다. 정성에 정성을 기울여 부드러운 질감을 표현한 점도 자수에서만 볼 수 있는 특색이다. 두께를 느낄 수 있는 입체적인 표현에 부드럽고 사랑스런 감성과 정서까지 깃들어 있어 다면적인 감동을 자아낸다. 이들 특징은 회화 책거리에서 경험할 수 없는 자수 책거리만의 힘이다.

신화에서 욕망으로,
불꽃같은 서재 실험

홍경택의 현대 책거리 세계

홍경택은 현대 정물화의 새 이정표를 제시한 화가다. 그는 '정지하고 있는 물건의 그림'이란 의미의 정물화를 거꾸로 해석하는 역발상을 보여줬다. 정물은 움직이지 않는 물건이 아니라 불꽃놀이처럼 강렬한 에너지를 발산하는 이미지란 사실을 일깨워줬다. 덕분에 그는 40대에 홍콩 옥션에서 정물화로는 두 번이나 최고가를 경신하는 기록을 세웠다.

작가는 대학 시절 민화를 보고 깜짝 놀랐다. 조선시대 그림이 어쩜 이리 현대적일까? 그 속에는 마티스도 있고, 몬드리안도 있고, 레제도 있었다. 충격을 받은 그는 민화를 현대화하는 작업에 매진했다. 무거운 현대미술보다는 밝고 경쾌한 민화가 그의 마음을 사로잡았다.

민화는 '조선시대의 팝아트'다. 팝아트는 현대인의 취향과 삶을 직접적으로 반영하며, 표현이 가볍고 화려한 것이 특징이다. 나와의 인터뷰에서 그가 밝힌 민화 책거리의 매력은 이러하다.

조선시대에는 아무래도 색채가 들어간 것에 관대하지 않았습니다. 그당시 색을 볼 수 있는 그림이 별로 없었을 겁니다. 그런 가운데 민화는 민중들이 색을 볼 수 있는 그림입니다. 또한 당시 사물에 집착한 그림이 많지 않은데, 책거리는 물건에 대한 세속적 욕망이 표출된 그림입니다.

우리가 사는 이 시대와 세속적인 부분에서 공통됩니다. 시대가 애호하는 팬시한 물건들을 그린다는 점에서 저와 민화의 공감대가 있습니다.

그가 민화, 그리고 책거리를 좋아하는 이유는 분명하다. 책거리의 색채와 물건에 매료된 것이다. 민중들이 색을 볼 수 있는 채색화요, 정물화라는 점에서 공감을 이룬다. 처음 그는 책거리의 장식적이고 구조적인 아름다움에 관심을 기울였다. 민화 책거리를 보면, 한쪽 면만 그린 것이 아니라 다양한 시점에서 본 대상으로 이뤄져 있기 때문이다.

책거리의 구조적인 짜임도 매우 현대적이다. 서양의 색면 추상을 연상케 하는 책거리가 있다. 그가 대학 시절에 시작한 작품들은 이러한 책거리의 구성미를 살린 정물 시리즈다.

그의 작품 가운데 가장 많은 관심을 받는 것은 1995년부터 2005년 사이에 제작된 화려한 〈서재〉(그림 100)다. 초기의 사실적이고 구조적인 책거리를 컬러 차트처럼 다채로운 색채의 스펙트럼으로 재해석했다. 그는 물질적인 그림으로 출발한 서재 시리즈에 영적인 색채를 입혔다. 서재 안으로 천지창조의 신화를 끌어들이고, 문명과 비문명의 이분법적 시각을 반영했다. 처음 책거리의 구조적 아름다움에 끌려서 시작한 작업이지만, 어느새 그의 서재는 관념적이고 철학적으로 바뀌어갔다.

이러한 작품의 개념은 작가가 우연히 일본의 미술관에서 본 피테르 브뤼헤Pieter Bruegel(1525~1569)의 〈바벨탑〉에서 비롯됐다. 벅찬 감동 끝에, 그는 서재의 책들에서 바벨탑의 이미지를 보았다. 바벨탑은 인류

그림 100. 서재2
홍경택, 1995~2001년, 227.0×181.0cm, 캔버스에 오일, 개인소장

그림 101. 서재6
홍경택, 2006년, 194.0×259.0cm, 캔버스에 아크릴과 오일, 개인소장

가 오늘날까지 처절한 환경을 딛고 일어서온 역경의 극복을 상징한다. 반면에 인간의 오만이 신의 영역을 침범할 때, 바벨탑이 무너지는 재앙이 벌어졌다. 같은 실수를 반복하지 말라는 의미에서 바벨탑은 늘 우리 마음속에 우뚝 서 있다. 이는 신에 대한 경외이고, 인간에 대한 연민이다.

그의 서재 그림이 내뿜는 에너지는 강렬하고 매력적이다. 어떻게 책과 기물을 그린 정물에서 이처럼 폭발적인 에너지가 발산되는 모습을 상상했는지 놀라울 따름이다. 그런데 작가는 컬러풀한 책들에서 나오는 에너지의 원천을 원죄 의식에서 찾았다. 화려하게 빛나는 책 더미 중심에 아담과 이브가 있다. 이들이 낙원에서 추방된 뒤, 인류는 자생적으로 살아남기 위해 엄청난 문화와 학문적 유산을 쌓았다. 작가는 책이란 인류의 문화유산을 구축하는 중요한 도구라는 담론을 담은 것이다. 그렇게 완성된 책의 바벨탑이라, 그 속에는 문명의 축적과 오만의 경계란 상반된 메시지가 미묘하게 충돌한다.

컬러풀한 서재 시리즈는 어느새 하얀 색조의 우아한 서재로 바뀌었다(그림 101). 관념적인 책거리가 다시 사실적인 책거리로 환원한 것을 의미한다. 늘 변화를 선호하는 그의 성격은 새로운 라이브러리의 탄생을 재촉했다. 이 서재에는 비록 색채가 베풀어져 있지만, 이전의 컬러풀한 서재에 비하면 수묵화나 수묵담채화 같은 느낌마저 든다. 새 서재에는 유독 선인장이 많이 등장하는데, 선인장은 건조한 곳에서 자라고 이파리가 없으며 가시만 있는 식물이다. 작가는 험난한 환경 가운데 살아가는 선인장의 강한 생명력에 주목했다. 그는 이 식물을 통해 문명의 집약이자 인류의 기록, 지난한 역사인 책과 동질

그림 102. NYC 1519(part1)
홍경택, 2012년, 린넨에 오일, 194.0×259.0cm, 개인소장

성을 부여했다.

　서재의 실험은 계속됐다(그림 102). 2011년 맨해튼 동쪽 부자들이 사는 지역의 서점을 탐방한 경험은 그에게 새로운 영감을 줬다. 고서점의 어지럽게 쌓여있는 책 더미들은 새로운 서재가 주는 감동이다. 사진처럼 사실적인 풍경에 비둘기, 영지버섯, 해골, 부엉이 등 그가 선호한 아이콘을 곳곳에 장치했지만, 이들은 리얼리티를 꾸미는 머리장식 이상의 역할은 하지 못했다. 이런 작업은 그의 장기가 리얼리즘이 아니라 표현주의에 있다는 사실을 말해준다.

　우리가 홍경택에게 기대하는 것은 강렬한 표현성이다. 그는 늘 가슴속에 '이미지 폭탄'을 장착하고 다닌다. 시각적인 임팩트가 강하

그림 103. Pens-Anonymous
홍경택, 2015~2019년, 린넨에 오일, 248.5×333.3cm, 개인소장

고, 화려한 색채가 진동하며, 역동적인 운동감으로 가득 차있다. 이
는 자극적인 것을 좋아하는 현대인의 취향에 부합한다. 그런데 그를
만나서 이야기를 나눠보면, 의외로 조용하고 내성적이다. 이런 성격
으로 어떻게 그런 파워풀한 그림을 그릴 수 있는지 의아할 정도지만,
그 비결은 엄청난 공력에 있다.

그의 라이브러리 시리즈에 '1995~2001년'이란 제작 기간이 적혀
있는 작품이 있다. 무려 6년 동안 이 작품을 제작했다는 뜻이다. 가능

한 많은 책들로 화면을 채우고, 이들 책에 여러 차례 색을 올리는 작업을 했다. 정성에 정성을 보태는 성실한 작업이 관람자로 하여금 그가 마련한 조형 언어에 빨려들어가게 하는 요인 중 하나다.

불꽃놀이처럼 폭발하는 연필 시리즈(그림 103)도 라이브러리 시리즈 못지않게 인기가 많다. 연필들이 방사선의 형세로 강렬하게 폭발한다. 흥미롭게도 이 연필 시리즈는 민화 책거리에서 영감을 얻었다. 이 시리즈는 라이브러리 시리즈와 동시에 시작했던 작업이다. 필통에 꽂혀 있는 연필을 그리다가 연필만 화면으로 끌어낸 것이 이 그림을 시작하게 된 동기다. 얌전하게 책거리 속 필통에 담겨진 문방구가 갑자기 우리의 시선을 단번에 빼앗는 이미지 폭탄으로 돌변한 것이다. 디즈니의 요정처럼, 문방구에 강렬한 리듬과 생명력을 불어넣는 요술을 부린 결과다. 조선 민화가 갖고 있는 잠재력을 현대적으로 한껏 끌어내는데 성공한 화가로, 내가 주저 없이 홍경택을 꼽는 이유가 바로 여기 있다.

책거리의 세계화를 꿈꾸며

2008년 봄, 뉴욕 메트로폴리탄 미술관에서 〈미와 학문Beauty and Learning〉이란 책거리 전시회가 열렸다. 나는 당시 뉴저지의 러트거스 대학 방문교수로 있으면서, 이 전시장을 몇 차례 찾았다. 한국실에서 열린 작은 전시였지만, 여러 가지로 신선한 충격을 받았다. 무엇보다 미국에서 우리의 책거리를 좋아한다는 사실에 놀랐으며, 조선시대의 명품 책거리가 미국에 여러 점 건너가 있다는 사실도 새롭게 알게 됐다.

당시 전시회를 기획한 이소영 큐레이터(현 하버드 대학 프리어갤러리 관장)에게 미국에서 책거리가 인기를 끄는 이유가 무엇인지 묻자, 그는 두 가지 이유를 들었다. 책거리의 모티브가 누구나 좋아하는 '책'이라는 점과, 책거리에는 동양에 대한 호기심을 자극하는 물건들이 가득하다는 점이었다. 책거리는 문화의 보편성과 한국적 특수성을 동시에 갖추고 있다는 설명이다. 나는 이 전시회를 통해 책거리가

한국을 대표하는 회화이면서
세계 미술사에 당당히 내세
울 만한 그림이라는 글로벌
한 가능성을 확신하게 됐다.

이후 우리나라에서도 책
거리 붐을 일으켜야겠다는
생각에, 경기도박물관 박본
수 학예사(현 학예실장)에게
책거리 전시회를 제안했다.
이 의견은 흔쾌히 받아들여
져 2012년 3월 책거리 특별전

그림 104. *Chaekgeori : The Power and
Pleasure of Possessions in Korean
Painted Screens* 도록 표지

〈조선 선비의 서재에서 현대인의 서재로〉가 열렸다. 이 전시회는 책
거리라는 그림의 존재를 일반에게 알리는 계기가 됐다.

책거리를 국내외에 본격적으로 알릴 기회도 생겼다. 2016년 예술
의전당 서예박물관에서 열린 전시 〈조선 궁중화·민화 걸작-문자도·
책거리〉가 바로 그것이다. 이 전시회는 『한국의 채색화』라는 도록을
기획하면서 알게 된 현대화랑 박명자 회장과 민화에 대해 이런저런
이야기를 나누면서 시작됐다. 나와 서예박물관 이동국 수석 큐레이
터, 윤범모 미술평론가(현 국립현대미술관 관장)가 기획에 참여했다.
전시회에 대한 반응은 뜨거웠다. 8월까지 열릴 예정이었지만, 많은

매스컴과 관람객들의 열띤 관심 덕분에 9월까지 전시를 연장했고, KBS에서 다큐멘터리로 소개하기도 했다.

이 전시회는 미국으로도 건너갔다. 한국국제교류재단과 현대화랑 후원으로 미국 순회전이 가능해진 것이다. 2016년 9월부터 2017년 11월까지 〈책거리: 한국 병풍에 나타난 소유의 권력과 즐거움 *Chaekgeori: The Power and Pleasure of Possessions in Korean Painted Screens*〉이라는 제목으로 뉴욕주립 대학의 찰스 왕 센터, 캔자스 대학의 스펜서미술관, 클리블랜드미술관에서 순회전이 열렸다.[1] 미국 전시회는 다트머스 대학 김성림 교수와 함께 기획하고, 진진영 관장, 이정실 교수, 임수아 큐레이터와 함께 진행했다.

전시회와 함께 부대 행사들도 열렸다. 한국국제교류재단 주관으로 40여 개 세계 박물관 큐레이터들이 참여한 워크숍을 열었고, 캔자스 대학에서는 여러 나라 미술사학자들과 책거리 학술대회를 개최했으며, K-팝 공연을 열기도 했다. 이들 프로그램도 책거리의 가치와 아름다움을 세계에 널리 알리는 데 공헌했다고 생각한다.

미국 매스컴의 반응은 뜨거웠다. 세계적인 아시아 미술 학술잡지 「오리엔테이션스」는 장장 9쪽에 걸쳐 이 전시회에 대한 비평을 실었으며, 미국 3대 일간지 중 하나인 「월스트리트 저널」의 리 로렌스Lee Lawrence는 '유쾌하게 멀리 벗어난 지적 예술 형식'이란 기사에서 궁중화 책거리에서 민화 책거리까지 다양한 이미지들에 주목했다.

이 그림들은 왕실에 뿌리를 두고 인기를 얻어 확장됐으며, 가득 찬 책장들은 트롱프뢰유 그림부터 물리학과 광학의 법칙에 어긋난 독특한 정물화에 이르기까지 다양하게 표현됐다.[2]

클리블랜드미술관 전시회에서는 이택균의 책가도를 대표작으로 내세웠지만, 정작 이 기사에서는 민화 책거리 병풍 두 점을 대표 이미지로 주목했다. 이와 더불어 민화 책거리가 정조가 상상하지 못할 정도로 중국식 궁중화 책거리에서 벗어나 활발한 장르로 발전한 점을 언급했다. 민화 책거리에 펼쳐진 다양하고 풍부한 세계가 책거리의 대중화 및 세계화를 위한 중요한 동력이자 매력이라고 본 것이다.

저명한 미술평론가 스티븐 리트도 오하이오 주의 대표적 일간지 「플레인 딜러」 2017년 8월 13일자 기사 '한국에서 온 책거리, 클리브랜드 미술관에서 평화롭고 고요한 서재로 관객을 이끌다'에서 이 전시회의 의의를 다음과 같이 평가했다.

이제 막 미술사가들이 재발견한 책거리 병풍에서, 평화로운 문화교류와 전파를 통해 오랜 세기에 걸쳐 매혹적인 문화의 혼합이 이뤄졌으며 이를 한국 고유의 색채로 그려냈음을 확인할 수 있다. 이번 전시는 매우 획기적인 미술사적 연구의 성취와 현재 각종 언론에서 언급되는 동북

아시아 지역의 문화사를 새롭게 보여준다.[3]

기사에 잘 요약된 이 전시회의 의의는 다음과 같다. 첫째, 책거리
는 최근 미술사가들에 의해 재발견된 회화라는 점이다. 전시회는 이
전까지 존재감이 없던 장르를 새롭게 알리는 계기가 됐다. 둘째, 오
랜 세월 동안 문화의 혼합으로 만들어진 책거리이지만 한국적인 색
채가 뚜렷하다는 것이다. 책거리는 '북 로드'라 할 수 있는 세계 문화
교류 속에서 한국적 이미지로 재창조됐다. 셋째, 이 전시회는 동북아
시아 문화사를 새롭게 보는 장을 열어주었다. 문화교류사 측면에서
새로운 시각을 제공한 모티브가 책거리라는 것이다.

장황하게 책거리 전시회에 대한 이야기를 서술한 이유는 책거리
가 단순히 조선시대 회화의 한 장르에 그치는 것이 아니라, 세계에
알릴만한 가장 한국적인 그림이라는 점을 강조하기 위해서다. 책거
리만큼 세계인이 좋아할 만한 그림도 드물다. 책을 싫어하는 나라는
거의 없기 때문이다. 게다가 조선의 책거리에는 다른 나라 미술에서
볼 수 없는 독특한 예술 세계가 펼쳐져 있다. 이것이 책거리가 갖고
있는 가장 큰 덕목이자 경쟁력이다.

2017년 5월, 미국 3대 박물관 중 하나인 시카고 아트 인스티튜트
에서 간행한 〈하이라이트 도록*Highlights of the Collection*〉에는 한국 회화작

그림 105. 시카고 아트 인스티튜드에서 간행된 *Highlignts of the Collection* 중 민화 책거리와 폴 세잔의 정물화

품 2점이 실렸다. 한 점은 최근 세계적으로 인기를 끌고 있는 단색화가 정상화의 작품이고, 다른 한 점은 무명화가의 민화 책거리다. 이민화 책거리는 작품 설명 첫머리에 '한국의 정물화^{Korean Still Life}'라고 소개돼 있다.[4] 더욱 놀라운 것은 이 작품의 옆면에 폴 세잔의 정물화가 실려 있는 것이다. 한국의 정물화인 민화 책거리가 세계적인 정물화와 나란히 소개된 것은, 책거리의 세계적 가능성을 상징적으로 보여준다.

2019년 7월, 나는 월간 〈민화〉와 함께 동덕아트갤러리에서 〈책거리 Today〉란 전시회를 기획했다. 현대 민화 작가들의 책거리를 충실히 모사한 작품과 새롭게 현대화한 작품들을 선보였다. 다양하고 창의적인 현대 책거리들이 쏟아져 나와 현대 민화의 밝은 미래를 확인

하는 기회가 됐다. 이 전시회는 많은 호응을 얻어 2019년 8월에는 대구 인당뮤지엄에서, 2020년부터는 국립중앙도서관과 프랑스한국문화원 등에서 이어질 예정이다. 책거리는 조선후기에 유행했던 그림이지만, 지금도 계속되는 현재진행형의 그림인 것이다.

하지만 책거리가 조선시대 회화에서 차지하는 중요한 위상에도 불구하고, 그동안 한국회화사에서는 거의 주목을 받지 못했다. 한국회화사가 지나치게 수묵화와 문인화 위주로 편성되다 보니 채색화의 보석 같은 책거리는 늘 학자들의 관심 밖에 머물러 있었기 때문이다. 오히려 외국에서부터 책거리의 가치와 아름다움에 주목하면서 거꾸로 우리의 관심을 불러일으킨 것이다.

이 글을 마무리하고 있는 지금, 봉준호 감독이 영화 〈기생충〉으로 오스카상 4개 부문을 석권했다는 반가운 소식이 들린다. 그동안 할리우드, 아니 세계 영화계는 인종과 언어의 장벽을 높이 쌓아왔다. 하지만 봉준호 감독은 그의 말대로 "영화라는 하나의 언어"로도 충분히 소통할 수 있다며 그 장벽을 유쾌하게 깨뜨렸다. 최근 여러 분야에서 한국 문화의 놀라운 성과가 나타나고 있다. K-팝, K-드라마, K-뷰티, K-푸드, K-시네마 등이 점차 세계로 확산되고 있다. '한국 문화의 세계화'가 하나씩 실현돼 가는 것이다. K-아트도 머지않아 세계를 호령할 것이다.

책거리야말로 우리나라뿐만 아니라 세계적으로 알릴만한 문화유산이다. 세계의 정물화 가운데 유일하게 책으로 특화된 그림이라는 강점 때문이다. 책을 통해 다양한 삶의 이야기를 담고, 이를 예술로 승화시킨 책거리는 한국인의 삶과 희망이 녹아 있는 그림이다. 한국인의 예술적 성취가 빛나고 세계를 향한 열린 사고가 담겨 있다.

가장 한국적이면서도 세계적인 책거리가 세계 미술사의 한 페이지를 장식할 날이 오기를 바라며 이 글을 마친다.

책가도에 나타난
기물·가구·식물

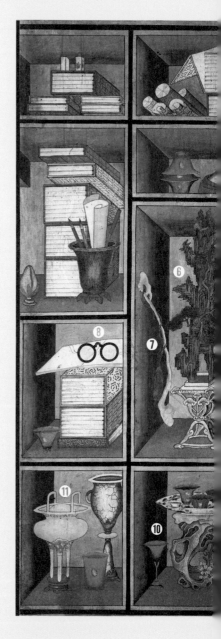

❶ 화훼문완(花卉紋碗) | 꽃무늬 형상의 작은 완[사발]이다. 이 잔은 당나라 청자와 백자에 유행한 잔을 모방한 것으로 보인다. 찻잔이나 술잔으로 쓰였다.

❷ 공작유병(孔雀油瓶)과 제홍유배(霽紅釉杯) | 병의 몸체는 매병과 유사하지만 목이 유난히 길다. 그 위에 제홍유의 술잔을 뚜껑 삼아 덮어놨다. 공작유는 공작의 털색을 재현한 유약이다. 송나라 북방 민족의 가마에 시작된 공작유는 청나라 때에 경덕진(景德鎭)에서 대량생산했다.

❸ 주석 촛대 | 주석으로 만든 조선시대의 놋 촛대로 보인다. 죽절형의 간주에 부채 모양의 화선이 달려 있고, 5개의 다리가 달려 있다.

❹ 책(書) | 책갑을 씌운 책은 대부분 중국 책이다. 아울러 중국 책은 크기도 작다. 책거리에서 책은 원래 문방사우(文房四友)의 하나로 문인의 품격을 상징하는 물건이었으나, 점차 출세를 상징하는 길상적인 도상으로 바뀌었다.

❺ 제홍유화형배(霽紅釉花形杯) | 제홍유는 선홍색의 명나라 홍유(紅油)를 근간으로 청나라 강희제 때 만든 유약이다. 손잡는 부분이 홀쭉하고, 크게 벌어진 입은 꽃잎 형상의 술잔이다.

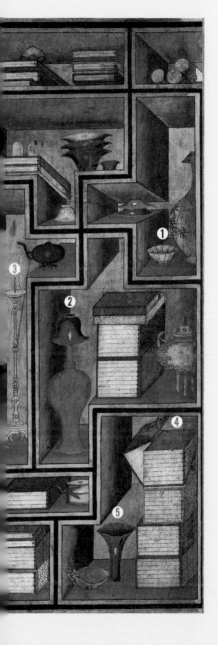

❻ **수석(壽石)과 수석대(壽石臺)** | 작은 자연석으로 산수의 경치를 압축적으로 표현한 돌이다. 장수를 상징한다.

❼ **여의(如意)** | 원래 중국에서 벽사용으로 사용했다. 끝에 손 모양이 달려 있어서 가려운 데를 긁는 용도로 사용됐다. 말 그대로 '뜻대로 되소서'라는 길상의 상징으로도 쓰였다.

❽ **안경(眼鏡)** | 임진왜란 때 우리나라에 들어온 서양 물건이다. 끈이 달린 안경은 다리가 달린 안경보다 앞선 시기에 제작됐다. 그림 속 안경은 18세기 후반 김득신이 그린 풍속화에 나온 안경과 비슷한 모습이다.

❾ **연지홍유 호로병(臙脂紅油葫蘆瓶)** | 연지홍유는 연지색의 유약을 말하고, 호로병은 휴대용 병으로서 물과 술, 약 등을 넣어 사용했다. 호로는 만대(萬代)를 상징한다.

❿ **녹유배(綠釉杯)** | 청나라 때 녹유는 종류가 다양해, 이미지만 갖고 어떤 가마의 것인지 구분하기 어렵다. 배의 모양이 와인잔을 연상케 하는데, 서양 그릇의 영향을 받은 것으로 보인다.

⓫ **력식로(鬲式爐)** | 노란색이 황유인지 금속인지 정확치 않지만, 자명종이나 장석에서 금석을 노란색으로 표현한 점으로 보아 황동의 금석임을 알 수 있다. 력식로는 상나라와 주나라의 청동기인 력(鬲)의 형태를 모방하여 만든 향로다. 청나라 때 작품으로 추정한다.

⓬ 연지홍유 고족반(臙脂紅油高足盤) | 고족반은 다리가 높은 반이다. 다리가 나발 모양으로 돼 있다. 이 고족반은 청나라 중기 이후 유행했다. 이 그림에서는 그 위에 수석과 난을 올려놓아 장식용으로 사용했다.

⓭ 선추(扇錘) | 부채 끝에 매달아 놓는 장식이다. 선초(扇貂)라고도 한다. 선추 안에 향을 넣어 좋은 냄새를 풍기게 했다. 양반들이 풍류와 더불어 멋을 풍기는 사치품이다.

⓮ 삼층거자(三層柜子) | 의류, 패물 등을 넣어두는 3층 수납 가구다. 소형이라서 큰 가구 위에 올려놓고 장식을 겸한 수장구로 쓰인다. 다리가 달린 것으로 보아 중국 가구로 보인다.

⓯ 백유대완(白油大碗)과 수박 | 백유 계통의 대완[큰 주발] 위에 수박을 담았다. 대완은 중국 도자기이고, 수박은 씨가 많아서 다남의 상징으로 여겼다.

⓰ 인장(印章) | 책가도에는 인장 2~5과 정도를 세워놓는다. 그중 한 과를 뉘어놓고 이름을 새긴 부분이 보이도록 배치하는 경우가 있는데, 그곳에 책거리를 그린 화가의 이름을 넣기도 한다.

⓱ 공작유집호(孔雀油執壺) | 집호는 주전자의 중국식 표기다.

⓲ 자명종(自鳴鐘) | 미리 정해놓은 시각이 되면 자동으로 소리를 내어 알려주는 시계다. 중국과 일본에서 수입한 서양 물건이다.

⓱ **어형장식(魚形裝飾)** | 잉어 모양의 장식이다. 잉어가 용문에 들어가서 용으로 변하는 모습을 형상화한 것으로, 고사 어변성룡(魚變成龍)을 표현한 것이다. 출세의 상징이 깃든 장식이다.

⓴ **두루마리(卷軸)** | 글씨나 그림을 말아놓은 것을 천으로 묶어놓은 모습이다. 두루마리는 책과 더불어 출세를 상징한다.

㉑ **개완(蓋碗)** | 뚜껑을 갖춘 완[사발]이다. 보온을 하고, 먼지를 막고, 미관에 좋다. 대개 뚜껑이 사발보다 작은데, 이 경우는 다른 사발을 덮어놓아 뚜껑이 더 크고 유약의 빛깔도 서로 다르다.

㉒ **연지홍유소배(臙脂紅油小杯)** | 연지홍유에 바깥으로 벌어진 형태의 작은 잔이다.

㉓ **도형장식(桃形裝飾)** | 복숭아 모양의 장식으로, 복숭아는 장수를 상징한다.

㉔ **제홍유병(霽紅釉瓶)** | 이 병은 유난히 목이 가늘고 길다.

㉕ **연지홍유집호(臙脂紅油執壺)** | 연지홍유 도자기로 만든 주전자이다.

㉖ **제홍유장경관이병(霽紅釉長頸貫耳瓶)** | 목 양쪽에 둥근 관이 붙어 있는 모양의 병을 관이병이라고 한다. 이 형태는 한나라 동기인 투호(投壺)를 본떠서 만든 것이다.

㉗ 장도(粧刀) | 작은 칼을 의미한다. 칼집의 재료가 은일 때는 은장도, 금일 때는 금장도라 부른다. 사대부의 부녀자들에게 은장도는 지조와 정조의 상징이다.

㉘ 매란문청화백자병(梅蘭文青華白磁瓶) | 목이 유난히 가는 병이라, 이 형태만 갖고 조선의 것인지 중국의 것인지 판단하기 어렵다. 궁중화 책거리에서 청화백자가 나타나는 경우는 매우 드물다.

㉙ 석류 | 석류처럼 씨나 알갱이가 많은 과일은 다남의 상징이다.

㉚ 담배갑 | 담배를 넣는 케이스다. 조선시대에 담배는 남성 또는 권위를 상징했다.

㉛ 부손과 부젓가락 | 제홍유병(霽紅釉瓶)에 부손과 부젓가락이 담겨 있다. 불덩이를 집거나 재를 헤치는데 쓰는 쇠로 만든 연장이다. 화로에 꽂아두고 쓴다.

㉜ 어형갓솔 | 갓의 먼지를 터는 솔이다. 손잡이가 물고기 모양으로 돼 있고 솔은 색색으로 돼 있다.

㉝ 여닫이문 | 가운데 원형의 주석장석이 달린 여 닫이문을 그렸다. 문 위에 한 쌍의 화조괴석도를 그리고 좌우에 매화도를 배치했다.

㉞ 녹유오봉필산(綠釉五峰筆山) | 붓을 얹어 놓을 때 사용한다. 오봉산 모습을 만드는 경우가 많아서 '명필산(名筆山)'이라고도 부른다.

㉟ 황유배(黃釉杯)과 제홍유배(霽紅釉杯) | 이 책 거리에서 유일한 황유 도자기다. 황유는 청나라 관 요 제품이다.

㊱ 주전자 | 원통형으로 만든 금속 주전자다. 서양 주전자의 영향을 받은 것으로 보인다.

㊲ 청화백자대완(白油大碗)과 유자 | 청화백자 대 완 위에 유자 두 개를 놓아 장식했다. 유자(柚子)는 유자(有子)와 발음이 같아서 아들 낳기를 염원하 는 상징이다.

㊳ 백우선(白羽扇) | 흰 새의 깃을 모아서 만든 부 채다.

미주

Prologue | 우리만 몰랐던 우리의 보물, 책거리 새롭게 보기

1 David Ekserdjian, *Still Life Before Still Life*(New Haven: Yale, 2018).

2 이한순, 『바로크시대의 시민 미술-네덜란드 황금기의 회화』(세창출판사, 2018).

3 최정은, 『보이지 않는 것과 말할 수 없는 것』(한길아트, 2000).

01. 책과 물건을 그리다

1 강관식 교수는 책거리의 '거리'는 옷걸이처럼 '걸어두는 도구'로 보았다. 책거리를 책을 거는 도구로 해석하는 것은 자연스럽지 않다. 또한 이두식 표현의 '巨里'가 건 다는 의미로만 사용되지는 않았다. 이를테면 『무당내력(巫堂來歷)』에 나오는 부정 거리(不精巨里), 제석거리(帝釋巨里), 대거리(大巨里), 호구거리(戶口巨里), 별성 거리(別星巨里), 조상거리(祖上巨里), 창부거리(唱婦巨里) 등은 장의 의미다. 강 관식, 「영조대 후반 책가도 수용의 세 가지 풍경」, 『미술사와 시각문화』 제22권(미 술사와 시각문화학회, 2018), 38~92쪽.

2 차비대령화원의 녹취재로 문방이 처음 출제된 해가 1783년이다. 강관식, 『조선후 기 궁중화원 연구-규장각의 자비대령화원을 중심으로』 상(돌베개, 2001), 496쪽.

3 屠隆, 『考槃余事』.

4 黃永川, 「傳統文房中的奇寶珍玩」, 『博古賞珍』, 15~20쪽.

5 元昌銳, 「博古圖的意涵」, 『博古賞珍』, 6~14쪽.

6 김성은, 「양면성의 시대-책거리에 비친 덕목과 풍요로움」, 『한국의 채색화』 3. 책거 리와 문자도(다할미디어, 2015), 366~374쪽.

7 元昌銳, 「博古圖的意涵」, 『博古賞珍』(國立臺灣傳統藝術總處籌備處, 2012), 6~14쪽.

8 『百度百科』 「多宝格」.

9 『明淸家具式樣識別圖』(中國輕工業出版社, 2007), 142-143쪽.

10 강관식,『조선후기 궁중화원연구』, 돌베개, 2001.

11 허동화 저, 정병모 편,『보자기 할배, 허동화』(다할미디어, 2015), 58쪽.

02. 새로운 물건이 세상을 바꾼다

1 '책과 물건'에 대한 이론을 정리하는 데 있어서, 최봉룡 전 항공대 교수와의 대화가 많은 도움이 되었기에 이 지면을 통해 감사드린다. 최 교수는 인문학을 말씀 인문학과 물건 인문학으로 나눠 보고 있다. 최근 최 교수는 물건 인문학에 관한 그의 이론을 페이스북을 통해 열정적으로 발표하고 있다.

2 이익,『성호사설』제12권 인사문, 시위.

3 H. 쥐베르, CH. 마르탱 지음, 유소연 옮김,『프랑스 군인 쥐베르가 기록한 병인양요』(살림출판사, 2010).

4 박지원,『연암집』제10권 별집, 엄화계수일 잡저(罨畫溪蒐逸雜著),「원사(原士)」. 한국고전번역원 번역문 참조.

5 이덕무,『청장관전서』책만 읽는 바보(看書痴).

6 『명종실록』명종 18년 계해(1563) 5월 15일(임진).

7 『인조실록』인조 13년 을해(1635) 8월 23일(경자).

8 김용수,『자크 라캉』(살림출판사, 2008).

9 윤사순,『한국의 성리학과 실학』(삼인, 1987).

10 한명기,『정묘·병자호란과 동아시아』(푸른역사, 2009).

11 김인규,『북학사상연구』(심산, 2017); 강명관,『허생의 섬, 연암의 아나키즘』(휴머니스트, 2017).

12 금장태,『유교사상과 한국사회』(한국학술정보, 2008).

13 김선희,『서학, 조선 유학이 만남 낯선 거울』(모시는 사람들, 2018), 95~180쪽.

14 "처음에는 머리를 묶는 형식이었던 것이 문득 머리를 중히 여기는 장식이 되어 서로 앞다투어 과시하기 위해 크게 만들다 보니 값이 점점 뛰어올랐다. 그리하여 사치스러운 자는 살림살이가 기우는 것도 돌아보지 않고 가난한 자는 인륜을 폐하는 지경까지 이르렀다. 폐단이 극에 달하여 구제해야만 하겠으니, 나라 안 부녀자의 다리를 일체 없애도록 하라. 다리를 없애는 것은 오로지 사치풍조를 없애기 위한 것인데, 제도가 비록 다르더라도 장식은 여전하다면 금령을 거듭 내린 뜻이 어디에 있겠는가."『홍재전서』제27권 윤음(綸音) 2, "다리 없는 것[加髢]을 거듭 금한 윤음".

15 『일성록』정조 18년 갑인(1794) 7월 28일(계축), "전 순릉 참봉(純陵參奉) 이상희(李尙熙)가 상소한 데 대해 비답을 내렸다".

16 『홍재전서』 권175, 「일득록」, "문학".

03. "이 그림이 우리 것 맞나요?"

1 김호연, 『한국민화』(경미문화사, 1976), 206쪽.

2 김은경, 「책거리에 등장하는 중국 도자의 함의-장한종, 이형록의 책거리를 중심으로」, 『조선 선비의 서재에서 현대인의 서재로-책거리 특별전』(경기도박물관, 2012), 190~204쪽; 방병선, 「이형록의 책가문방도 팔곡병에 나타난 중국도자」, 『강좌 미술사』 28(한국불교미술사학회, 2007), 209~238쪽.

3 朱楚夏, 『明代單色釉』(濟南: 山東美術出版社, 2007); 胡磐峰, 『淸代單色釉』(濟南: 山東美術出版社, 2007).

4 방병선, 『도자기로 보는 조선왕실 문화』(민속원, 2016), 135쪽.

5 陳夏生, 「淸代的畫琺瑯與內塡琺瑯」, 『故宮文物』 第193期(臺北: 國立故宮博物院, 1999), 26-27쪽.

6 방병선, 『도자기로 보는 조선왕실 문화』(민속원, 2016), 131~139쪽.

7 박홍관, 『박홍관의 자사호 이야기』(이른아침, 2010).

8 강명관, 『조선에 온 서양 물건들-안경, 망원경, 자명종으로 살펴보는 조선의 서양 문물 수용사』(휴머니스트, 2015).

9 이덕무, 『청장관전서(靑莊館全書)』 제65권 「청령국지(蜻蛉國志)」 2, 기복(器服). 한국고전번역원 번역 참조.

10 이덕무, 『청장관전서(靑莊館全書)』 제65권 「청령국지(蜻蛉國志)」 기물.

11 카를로 M. 치폴라 지음, 최파일 옮김, 『시계와 문명-1300~1700년, 유럽의 시계는 역사를 어떻게 바꾸었는가』(미지북스, 2013).

12 『성호전집』 제48권, 명(銘), "안경에 대한 명[靉靆鏡銘]"

13 Madeleine Jarry, *Chinoiserie: Chinese Influence on European Decorative Art 17th and 18th Centuries*(Vendome Pr, 1981).

대항해 시대 '북 로드'와 책거리

1 데이비드 문젤로 지음, 김성규 옮김, 『동양과 서양의 위대한 만남 1500~1800, 대항해 시대 중국과 유럽은 어떻게 소통했을까』(휴머니스트, 2009).

2 森岡美子, 『世界史の中の出島』(長崎文獻社, 2001).

3 강명관, 『조선에 온 서양 물건들-안경, 망원경, 자명종으로 살펴보는 조선의 서양 문물 수용사』(휴머니스트, 2015).

4 정병모, 『무명화가들의 반란 민화』(다할미디어, 2011), 74~79쪽 참조.

5 조이 켄세스·김성림, 「유럽에서 한국까지-경이로운 미술 소장품의 여정」, 『조선

296

궁중화·민화 걸작-문자도·책거리』(예술의전당, 2016), 210~231쪽.

6 이성미, 『조선시대 그림 속의 서양화법』(대원사, 2000), 67~70쪽.

7 조이 켄세스·김성림, 「유럽에서 한국까지-경이로운 미술 소장품의 여정」, 『조선 궁
 중화·민화 걸작-문자도·책거리』(예술의전당, 2016), 210~231쪽.

8 *Die gemälde der alten meister*(Hamburger Kunsthalle, 2007), pp.
 190~191.

9 조너선 D. 스펜스 지음, 이준갑 옮김, 『강희제』(이산, 2001).

10 『승정원일기』 영조 즉위년(1724) 9월 7일, "이광좌가 아뢰기를, '사신을 보내는 일
 은 끝내 수긍되지 않는 점이 있으므로 이번에 다시금 아뢰겠습니다. 청나라는 강희
 제(康熙帝) 이후로 우리나라를 우호적으로 대하여 매사에 극진히 돌봐주었고 옹
 정제(雍正帝)에 와서는 이보다 더하였으므로 이번의 봉전(封典)은 전혀 염려할
 것이 없습니다.' 하였다".

04. "이것은 책이 아니라 그림일 뿐이다"

1 강관식, 「영조대 후반 책가도(冊架圖) 수용의 세 가지 풍경」, 『미술사와 시각문화』
 22권(미술사와 시각문화학회, 2018), 38~92쪽.

2 『內閣日曆』 第102冊(1788年) 9月18日, "差備待令畫員來冬等祿取才三次榜二上崔
 得賢二下朴仁秀三上金宗繪三中一韓宗一三中張麟慶張始興次上許礛 草榜判付
 畫員申漢枰李宗賢等旣有從自願圖進之命則冊旦里則所當圖進而皆以不成樣之
 別體應畫極爲駭然竝以違格施行 以司卷傳于鄭大容曰張漢宗金在恭許容差備待
 令權差差下"

3 『홍재전서』 권62, 「일득록」.

4 안정복, 『순암선생문집(順菴先生文集)』 17권, 「천학고(天學考)」.

5 정조 15년 신해(1791) 10월 23일, 권상연·윤지충의 처벌을 청한 글과 홍낙안이
 채제공에게 보낸 편지.

6 『정조실록』 정조 15년 신해(1791) 10월 24일(을축), 좌의정 채제공이 양사의 이단
 을 배격하는 상소로 인해 차자를 올리다.

7 『정조실록』 정조 12년 무신(1788) 8월 3일(임진), 서학 유포 상황에 관해 논의하다.

8 『홍재전서』 권164, 「일득록」 4, "敎筵臣曰°近來以西洋邪學之漸熾°多有攻斥之人°
 而此亦不識治本之道也°譬如人之元氣旺盛°則外邪自不得侵°苟使正學修明°使人
 皆知此甚可樂而彼不足慕傚°則雖使之歸邪學°決不爲也°在今之道°莫如諸士大
 夫各飭其子弟°多讀經傳°沉潛其中°勿使外騖°則所謂邪學°不待攻斥而自期止熄
 也°" 번역문 한국고전번역원 사이트 참조.

05. 김홍도가 서양화를 그렸다고?

1 이규상(李奎象),「일몽고(一夢稿)」,『한산세고(韓山世稿)』, 권 30,「화주록(畵廚錄)」, "俗目之曰, 冊架, 畵必染丹靑, 一時貴人壁, 無不塗此畵, 弘道善此技", 유홍준,「단원 김홍도 연구노트」,『단원 김홍도』(국립중앙박물관, 1990); 유홍준,「이규상『일몽고』의 화론사적 의의」,『미술사학』IV(미술사학연구회, 1992) 참조.

2 『홍재전서』권7,「근화주부자시(謹和朱夫子詩)」, 오주석「김홍도의〈주부자시의도〉 - 어람용 회화의 심미학적 성격과 관련하여」『미술자료』56호(국립중앙박물관,1995.12),49 – 80쪽.

3 강세황,『표암유고』,「단원기 우일본」.

4 『국역 표암유고』(강세황, 김종진 외 3인, 지식산업사, 2010), 권4,「단원기」, 367쪽, "처음에는 사능이 어려서[垂齠] 내 문하에 다닐 때 그의 재능을 칭찬하기도 하고, 그에게 화결(畵訣)을 가르치기도 하였다."

5 김선희,『서학, 조선 유학이 만난 낯선 거울』(모시는 사람들, 2018), 95~124쪽.

6 『성호사설』제4권, 만물문(萬物門), 화상요돌(畵像坳突).

7 『일성록』정조 13년(1789) 8월 14일.

8 홍대영,『담헌서』외집 7권 연기, 유포문답(劉鮑問答).

9 오주석,「金弘道의 龍珠寺〈三世如來軆幀〉과〈七星如來四方七星幀〉」,『미술자료』55호(국립중앙박물관, 1995), 90~118쪽; 강관식,「용주사〈삼세불회도〉의 축원문 해석과 제작시기 추정」,『미술자료』제96호(국립중앙박물관, 2019), 155~180쪽.

10 『일성록』정조 13년(1789) 8월 14일, "이성원이 동지 정사(冬至正使)로서 아뢰기를, '김홍도(金弘道)와 이명기(李命祺)를 이번 행차에 거느리고 가야 하는데 원래 배정된 자리에는 추이(推移)할 방도가 없습니다. 그러니 김홍도는 신의 군관(軍官)으로 더 계청하여 거느리고 가고, 이명기는 차례가 된 화사(畵師) 이외에 더 정해서 거느리고 가는 것이 어떻겠습니까?"하여, 그대로 따랐다.

11 朴銖顯,「李亨祿筆《冊架圖》における西洋畵法の受容」,『美術史』제185(2018. 10), 153~169쪽.

12 이성미,『조선시대 그림 속의 서양화법』(대원사, 2000), 28쪽.

06. 책거리의 매력은 "놀라운 구조적 짜임"

1 이우환,『이조의 민화』(열화당, 1977), 38쪽.

2 Dietrich Seckel, "Some Characteristics of Korean Art", *Oriental Art* XXIII Number 1. Spring 1977, XXV Number 1. Spring 1979.

3 허동화 저, 정병모 편,『보자기 할배, 허동화』(다할미디어, 2015).

4 이 내용을 알려준 윤진영 박사(장서각 실장 역임)에게 감사한다.

07. "그 정묘함이 사실과 같았다"

1 Kay E. Black with Edward W. Wagner, "Court Style Ch'aekkŏi", *Hopes and Aspiration*(Asian Art Museum of San Francisco, 1998). pp. 22~5.

2 민길홍,「국립중앙박물관 소장 이형록필 책가도: 덕수4832〈책가도〉를 중심으로」,『동원학술논문집』16(국립중앙박물관, 2015), 80쪽.

3 『승정원일기』고종 1년(1864) 1월 7일.

4 『승정원일기』고종 2년 (1865) 윤5월 4일.

5 이훈상,「책거리 그림 작가의 개명 문제와 제작시기에 대한 재고찰」, 에드워드 와 그녀 지음, 이훈상·손숙경 옮김,『조선왕조 사회의 성취와 귀속』(일조각 2007), 477~492쪽.

6 『승정원일기』고종 8년(1871) 3월 25일.

7 『승정원일기』고종 10년(1873) 3월 6일.

8 안휘준,『한국회화사 연구』(시공사, 2000), 731~780쪽; 강관식,「조선시대 도화서 화원 제도」,『화원』(삼성미술관 리움, 2011), 262쪽.

9 『승정원일기』고종 10년(1873) 3월 20일.

10 유재건,『이향견문록』, 이윤민.

08. 블루 열풍, 19세기 채색화를 달구다

1 미셸 파스투로 저, 고봉만 역,『파랑의 역사』(민음사, 2017).

2 『조선청화, 푸른 빛에 물들다』(국립중앙박물관, 2014).

3 조용준,『유럽 도자기 여행』(도도, 2014, 2015, 2016).

4 변인호,「조선시대 전통안료의 변용」,『한국민화』(한국민화학회, 2018), 6~28쪽.

5 『고종실록』고종 11년 (1874)5월 5일 병오. 번역은 한국고전번역원 사이트 참조.

09. 그 무엇에도 사로잡히지 않는 자유로움

1 정병모,「민화의 원래 의미와 현대적 의미」,『한국민화』8(한국민화학회, 2017), 30-55쪽.

2 야나기 무네요시,「불가사의한 조선의 민화」,『조선과 그 예술』(신구, 1994), 273쪽.

3 야나기 무네요시,「불가사의한 조선의 민화」, 276쪽.

4 야나기 무네요시,「불가사의한 조선의 민화」, 275쪽.

5 김취정, 「세리자와 케이스케(芹沢銈介, 1895~1984)의 조선 민화 수집과 그 영향」, 『미술사학연구』 295(한국미술사학회, 2017), 87~109쪽.

6 『芹沢銈介の作品V-掛軸·額(日本 靜岡市芹沢銈介美術館, 1993), 도 23, 26, 27, 28 참조. 柳宗悅, 「不思意な朝鮮民畵」, 『民藝』 80(日本民藝館, 1958. 8).

7 야나기 무네요시, 「조선의 민화」, 『조선과 그 예술』, 323~324쪽.

8 『李朝民畵』 下卷(講談社, 1982), 6~8쪽.

9 야나기 무네요시, 「조선의 민화」, 『조선과 그 예술』, 324쪽.

10. 물건이기보다 소박한 삶의 진실을

1 *Van Gogh Still Life*(Museum Barberini, 2019), p. 7.

2 *Van Gogh Still Life*(Museum Barberini, 2019), pp. 240~257.

3 『홍재전서』 권175, 「일득록」, "문학".

4 변영섭, 『문인화, 그 이상과 보편성』(북성재, 2013), 94쪽.

12. 행복, 다산 그리고 출세를 꿈꾸며

1 정귀선, 「조선후기 불단 연구: 경상도 지역 장엄불단을 중심으로」(경주대학교, 2018).

2 이한순, 『바로크시대의 시민 미술-네덜란드 황금기의 회화』, 171~196쪽; David Ekserdjian, *Still Life Before Still Life*, pp. 7~35.

3 정병모, 「꽃의 판타지, 민화 꽃그림」, 『민화, 현대를 만나다-조선시대 꽃그림』(갤러리현대, 2018), 30~43쪽.

4 노자키 세이킨 지음, 변영섭·안영길 옮김, 『중국길상도안』, (예경, 1992) 참조.

5 정병모, 『민화는 민화다』(다할미디어, 2017), 44~48쪽.

13. 취미, 그리고 삶의 미술

1 조자용, 『한호의 미술』(에밀레미술관, 1974), 188쪽.

2 정민, 「리움미술관 소장 표피장막책가도 속의 다산 친필시첩」, 『문헌과 해석』 77(태학사, 2017), 171~184쪽.

14. 조선의 여인, 수박에 칼날을 꽂다

1 박무영, 김경미, 조혜란, 『조선의 여성들-부자유한 시대에 너무나 비범했던』(돌베개, 2004), 179쪽.

2 박무영, 김경미, 조혜란, 『조선의 여성들-부자유한 시대에 너무나 비범했던』(돌베개, 2004), 140~165쪽.

3 이혜순, 『조선조 후기 여성 지성사』(이화여자대학교출판부, 2007).

4 정병모, 『무명화가들의 반란, 민화』(다할미디어, 2011), 97~101쪽.

15. 책거리가 양자역학을 만날 때

1 "有一雙龜瑞氣濃 書匣而匣後置花盎香動春風其內養 一雙百年鳥向人能言語"

16. 민화 책거리에는 모더니티가 빛난다

1 2013년 10월 발표한 논문을 수정해서 『한국의 채색화』에 다시 실었다. 피에르 캄
봉, 「민화, 한국적인 판타지·근대적 화두-조선 말기(18-19세기)의 혁신과 추상」,
『한국의 채색화』(다할미디어, 2015), 353~363쪽.

2 野崎誠近著, 郭立誠譯, 『吉祥圖案題解』(衆文圖書股份有限公司, 1979), 382쪽.

3 윤열수, 「강원도 지역 민화에 대한 고찰」, 『동악미술사학』 9권, 9호(동악미술사학
회, 2008), 7~36쪽.

4 郭熙, 郭思, 허영환 역주, 『林泉高致』(열화당, 1989), 33~34쪽.

5 *The Plain Dealer*, 13 August, 2017.

17. 스님의 가사장삼도 서가처럼

1 배영일, 「진영으로 본 최치원」, 『고운 최치원』, (국립경주박물관, 2012), 144~147쪽.

2 배영일, 「진영으로 본 최치원」, 144~147쪽.

3 이정은, 「범어사 극락암의 칠성도 조성과 만일회」, 『정토학연구』 25권(2016),
179~213쪽.

4 "華嶽不欲留影, 余爲作華嶽二字, 以代影華嶽笑而許之. 今此華嶽之影, 非華嶽
本意, 其門徒之必欲留影, 何哉."

5 以如幻影 現如幻世界 說如幻法 度如幻衆生

6 신은미, 19세기 말~20세기 초 불화에 보이는 민화적 요소와 수용배경에 대한 고
찰: 16나한도를 중심으로, 『문화재』 37(국립문화재연구소, 2004), 121~150쪽.

18. 기명절지는 왜 중국풍으로 돌아갔나

1 황재진, 「건륭연간 박고화훼화 연구」(이화여자대학교 석사학위논문, 2008); 진
준현, 「오원 장승업 기명절지화 양식의 계승」, 『한국미술100년』(국립현대미술
관, 2006); 유순영, 「손극홍의 청완도-명 말기 취미와 물질의 세계」, 『미술사학보』
42(미술사학연구회, 2014).

2 진준현, 「오원 장승업의 생애」, 『정신문화연구』 제24권(한국정신문화연구원, 2001).

301

3 이동주, 『우리나라의 옛 그림』(박영사, 1975), 239~276쪽.

19. 한 땀 한 땀 피어나는 부드러운 아름다움

1 김수진, 「해외의 민화 컬렉션 ⑫ 캔터 아트 센터 소장 민화」, 『월간 민화』 2019년 3월, 52~59쪽.

2 김성림, 병풍에 활짝 핀 매화, 『조선, 병풍의 나라』(아모레 퍼시픽, 2018), 258~263쪽.

Epilogue | 책거리의 세계화를 꿈꾸며

1 Edited by Byungmo Chung, Sunglim Kim, *Chaekgeori: The Power and Pleasure of Possessions in Korean Painted Screens* (SUNY&Dahal Media), May 12, 2017.

2 Lee Lawrence, "Chaekgeori: The Power and Pleasure of Possessions in Korean Painted Screens' Review: Painting a Backdrop for the educated Ruler", *Wall Street Journal*, Aug. 26, 2017.

3 Steven Litt, "Chaekgeori painting from Korea evoke peaceful, quiet study at CMA", *The Plaine Dealer*, Aug. 26, 2017.

4 Selected by James Rondeau, *Paintings at the Art Institute of Chicago Highlight of the Collection* (the Art Institute of Chicago, 2017).